爱刺绣 ⑪
STiTCH iDÉES

春意醉人的刺绣图样

日本宝库社　编著

于勇　译

总希望在春天会有全新的开始。

挑战一下不同以往的刺绣和设计，如何？

图样、刺子绣、充满季节感的小物……

一起体会刺绣为每天的生活带来的乐趣吧。

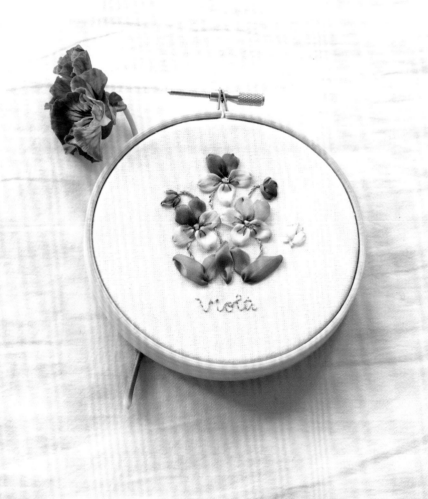

河南科学技术出版社

·郑州·

摄影 渡边淑克　设计 铃木亚希子　作品 高村佐和子

目 录
Contents

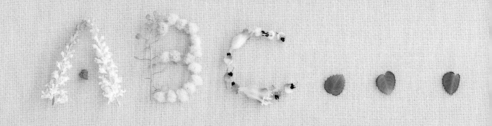

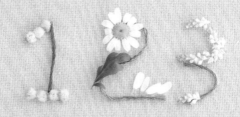

我的刺绣图样

图样是供新手学习或练习用的刺绣作品，
罗列了许多基础刺绣技法、英文字母等图案，
过去有"教习布"之称。
这里特别介绍各种类型的图样给初学者，
当然也适合熟练刺绣者。
请轻松地亲近刺绣吧。

摄影 渡边淑克　设计 铃木亚希子

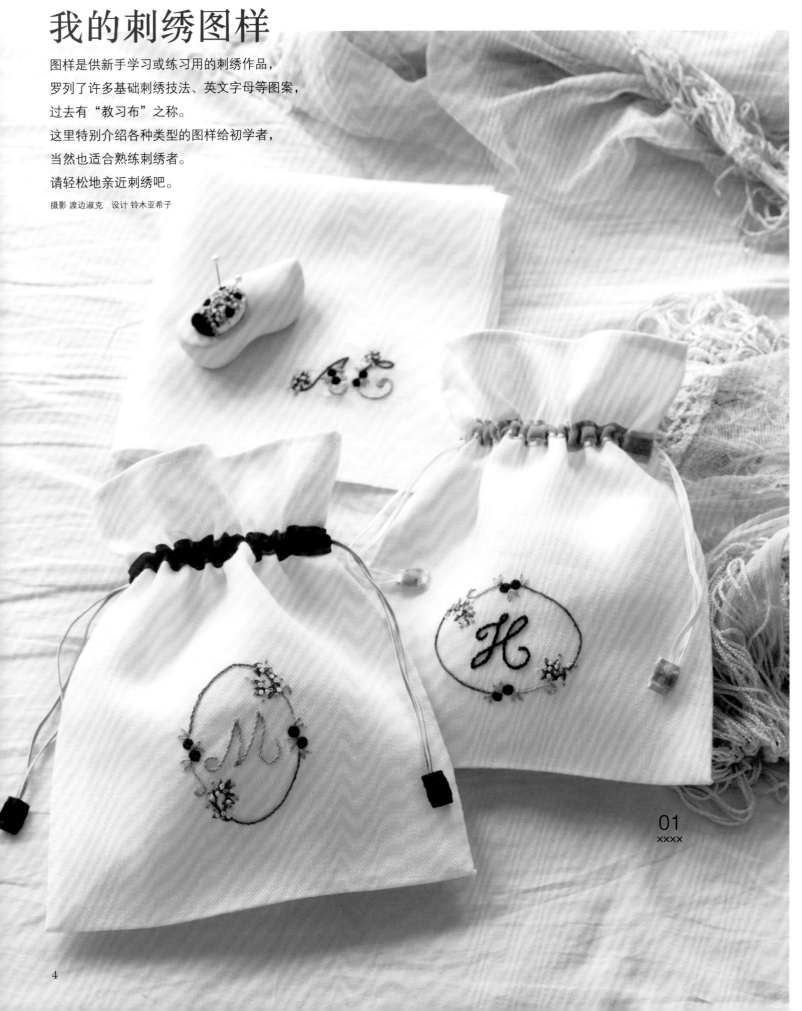

01
xxxx

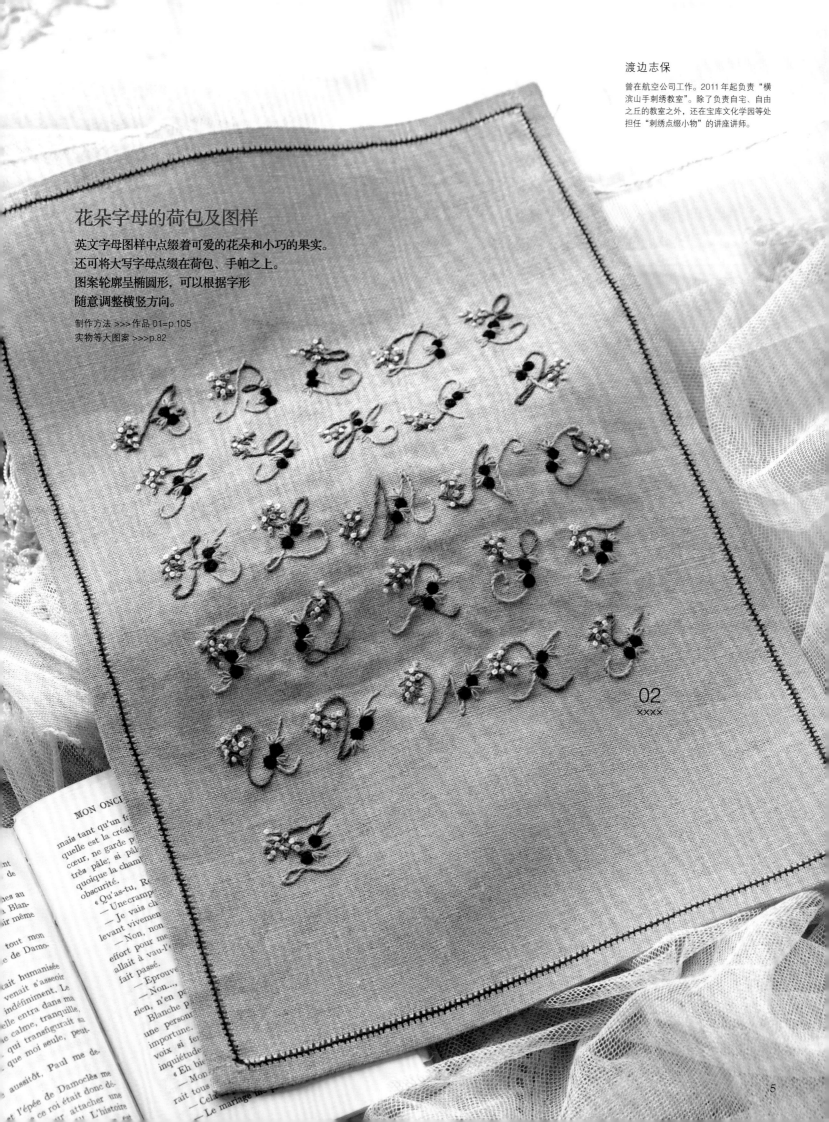

渡边志保

曾在航空公司工作。2011年起负责"横滨山手刺绣教室"。除了负责自宅、自由之丘的教室之外，还在宝库文化学园等处担任"刺绣点缀小物"的讲座讲师。

花朵字母的荷包及图样

英文字母图样中点缀着可爱的花朵和小巧的果实。
还可将大写字母点缀在荷包、手帕之上。
图案轮廓呈椭圆形，可以根据字形
随意调整横竖方向。

制作方法 >>> 作品 01=p.105
实物等大图案 >>>p.82

02
××××

小寺绫子（EarlGray）
除了制作精美的十字绣布质小物发表于
杂志之外，还积极筹办研习会。

03
××××

十字绣英文字母图样

感觉很像过去欧洲的孩子们练习刺绣用的练习布。
十字绣英文字母图样，在任何时代都深受喜爱。

图案 >>>p.84

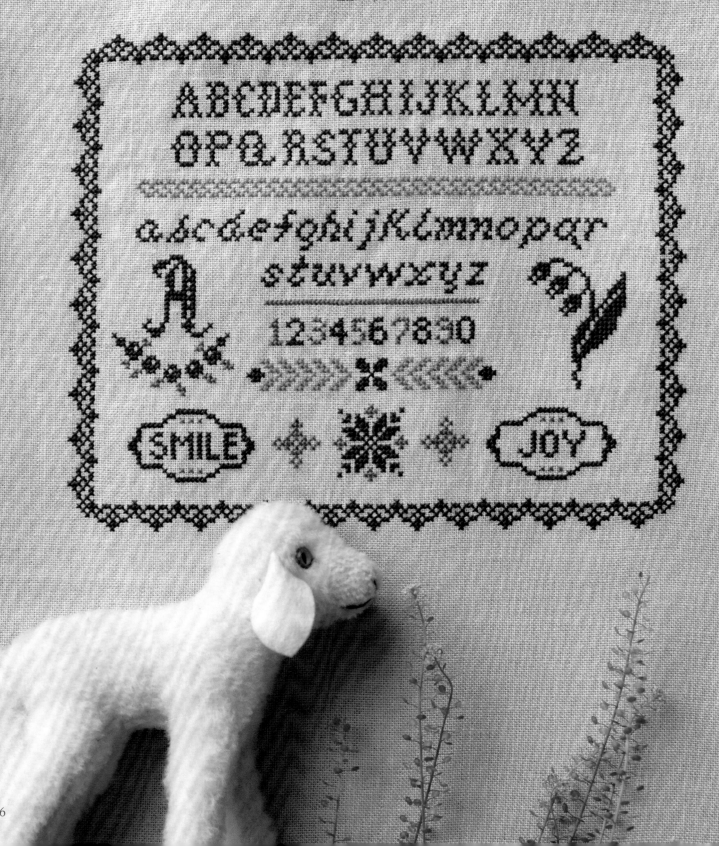

喵吧

猫之数字"喵吧"。
将猫咪的花式玩耍姿势绣成了数字。
从中选出需要的数字，可用于生日卡片的点缀等，
好像适用的创意设计多种多样。

实物等大图案 >>>p.85

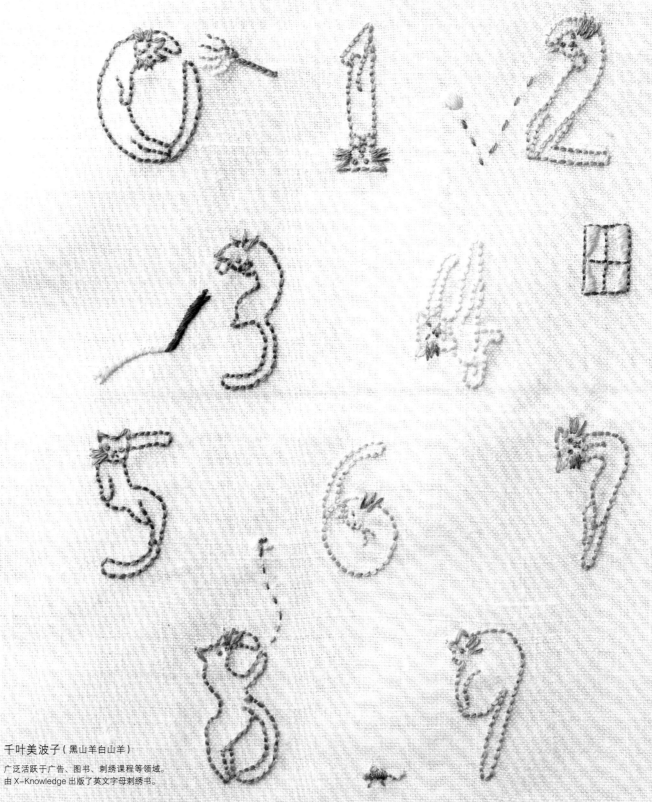

千叶美波子（黑山羊白山羊）

广泛活跃于广告、图书、刺绣课程等领域。
由 X–Knowledge 出版了英文字母刺绣书。

素材提供／Ｄ・Ｍ・Ｃ（株式会社）DMC25 号刺绣线

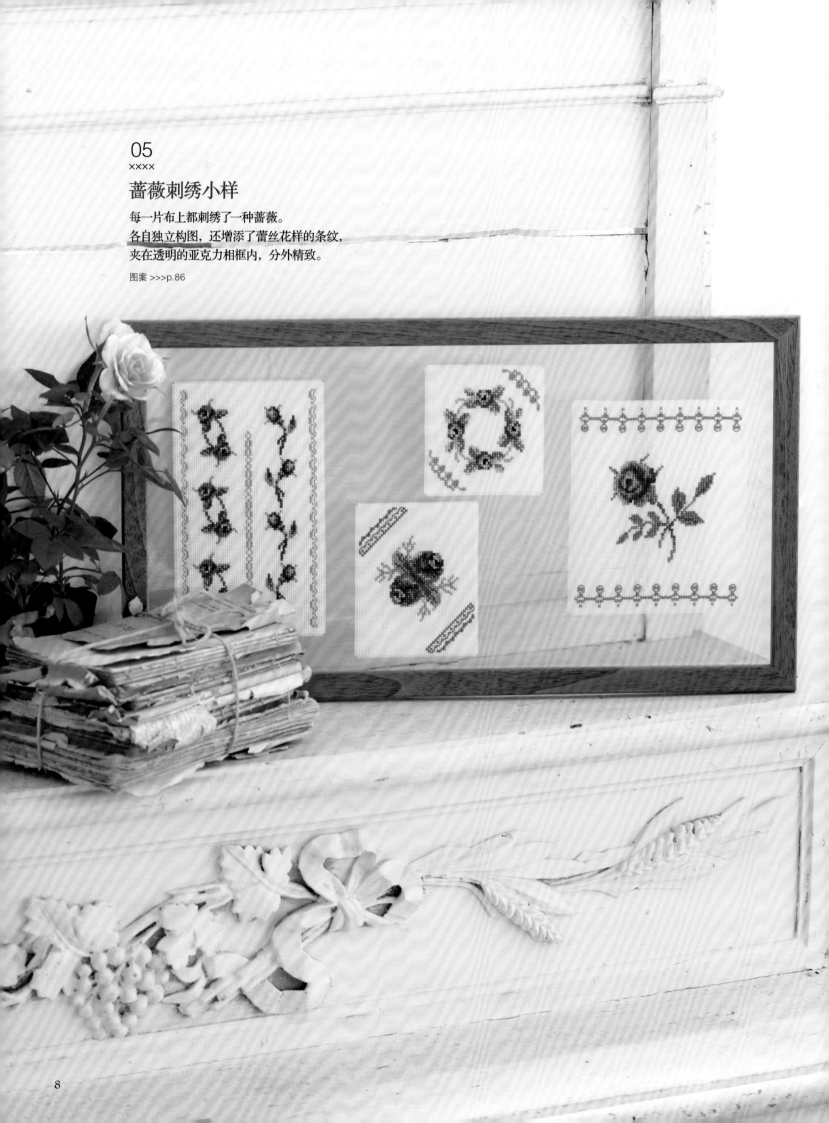

05
xxxx

蔷薇刺绣小样

每一片布上都刺绣了一种蔷薇。
各自独立构图，还增添了蕾丝花样的条纹，
夹在透明的亚克力相框内，分外精致。

图案 >>>p.86

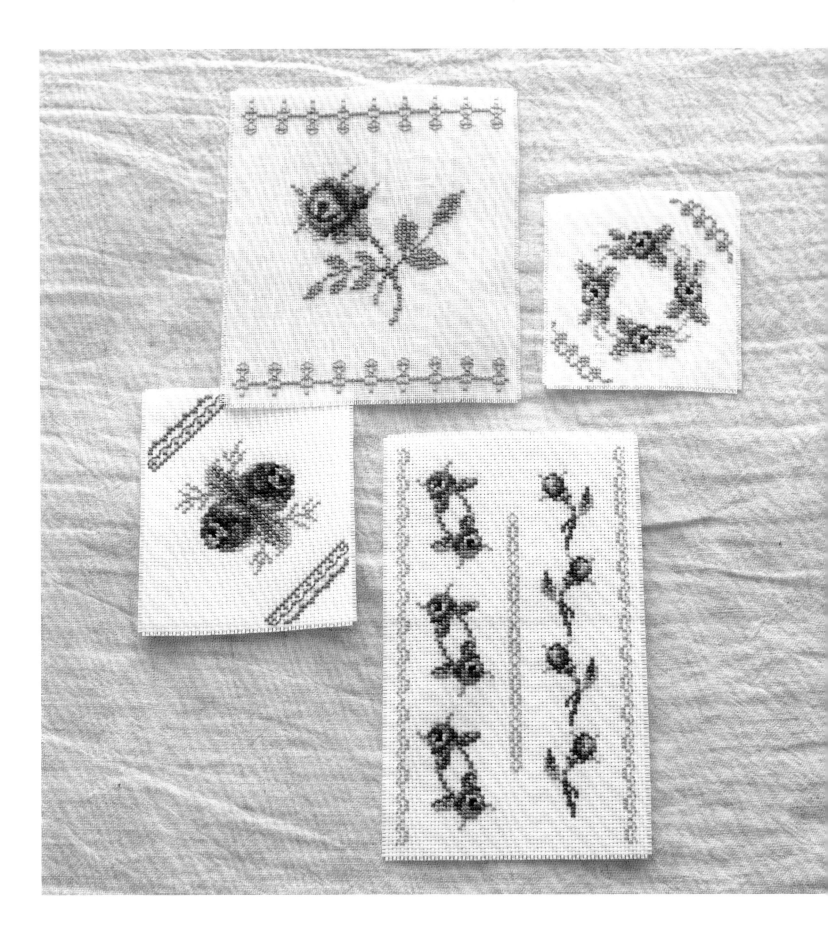

笹尾多惠

曾在 Setu Mode 研习班学习，之后前往英国
皇家刺绣学校（RSN）留学，学习所有刺绣课
程和技法。回日本后作为手艺家、刺绣作家十
分活跃。古典风格的作品深受欢迎。除了《十
字绣·英国风》（日本宝库社）之外，还出版
多部独著、合著。

素材提供／D·M·C（株式会社）DMC25 号刺绣线 DC67S0 亚麻布 32ct DC37 AIDA 18ct GD1836BX CHARLES CRAFT AIDA 18ct

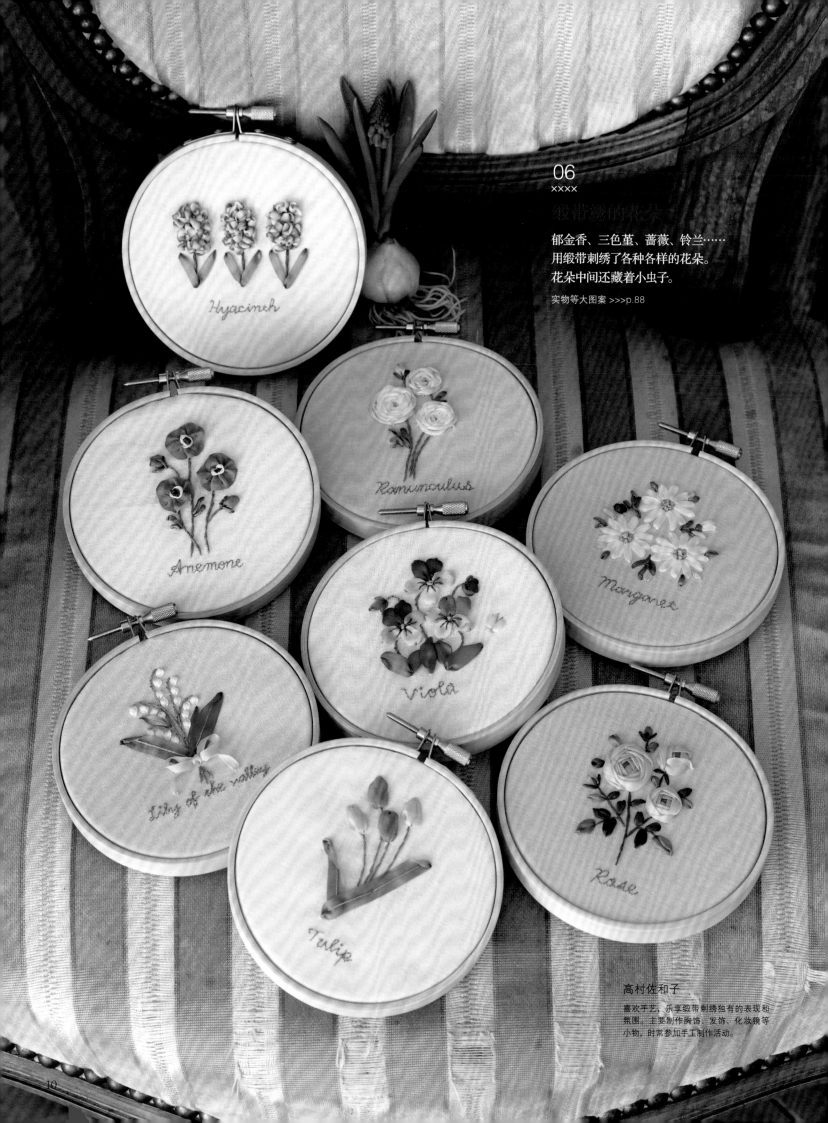

缎带绣的花朵

郁金香、三色堇、蔷薇、铃兰……
用缎带刺绣了各种各样的花朵。
花朵中间还藏着小虫子。

实物等大图案 >>>p.88

Hyacinth

Anemone

Ranunculus

Margaret

Lily of the valley

Viola

Tulip

Rose

高村佐和子

喜欢手艺，乐享缎带刺绣独有的表现和
氛围。主要制作胸饰、发饰、化妆镜等
小物，时常参加手工制作活动。

格纹刺绣的图样

Gingham 是一种以简单的白色为主色，与另一颜色交织成的小而紧密的格纹图案。

格纹刺绣，就是利用 gingham 上的格纹，乐享丰富的刺绣样式。

在基础的简单刺绣之上，或是勾勒线条，或是变化形状。

中间夹棉，然后进行绗缝。

制作方法 >>> p.106
图案 >>> 原大纸样 B 面

鹫泽玲子（制作／古川充子）

拼布作家。1980 年开设 "Quilt of Heart"
教室。每年一度的 "拼布艺术节" 上，展
出她本人和学生的作品。著书有《鹫泽玲
子的可爱天使拼布》《鹫泽玲子的拼布入
门经典教程》（已由河南科学技术出版社
引进出版）、《鹫泽玲子的拼布入门 2　白
玉拼布》《鹫泽玲子的绗缝设计作品集》
等多部。

选自 DMC 档案库的

古典图样

横条纹图样

为您详细介绍由 DMC 珍藏的古典图样编排而成的图样和小物。

来欣赏精彩的横条纹图样吧。

摄影 蜂巢文香

08
××××

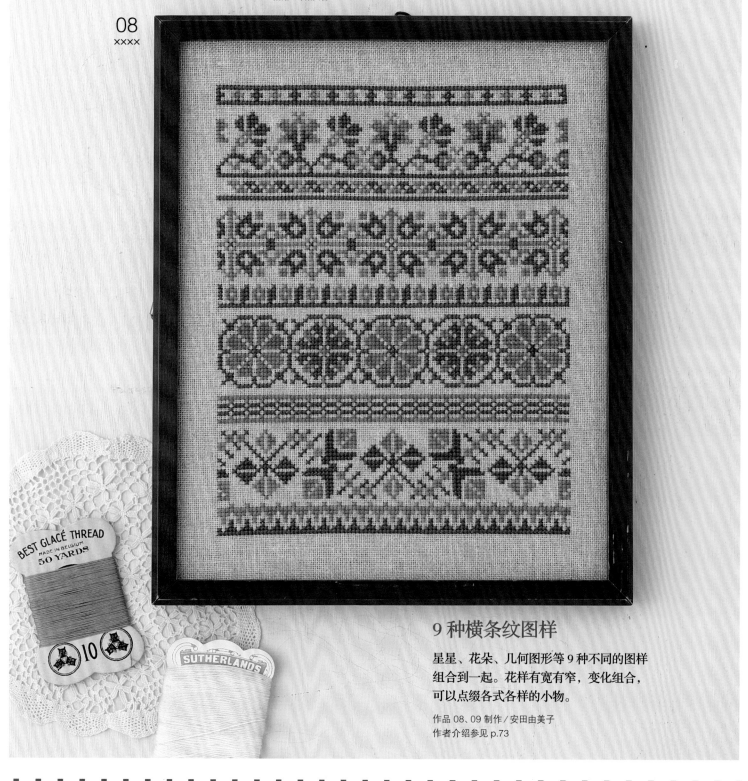

9 种横条纹图样

星星、花朵、几何图形等 9 种不同的图样
组合到一起。花样有宽有窄，变化组合，
可以点缀各式各样的小物。

作品 08、09 制作／安田由美子
作者介绍参见 p.73

全部做十字绣

※ 选自《十字绣图样刺绣》（日本宝库
社）。此书已成绝版，令人遗憾。

⊞ 351　⊠ 3842
全部使用DMC25号刺绣线2股线
DMC亚麻布28ct（11格/1cm）驼色（842）　※2格×2格为1格
图案成品尺寸　约21.3cm×约16.5cm

横条纹图样的收纳小物

变化横条纹图样的颜色刺绣而成。
裹在小瓶上自带美颜效果。可以根据想要制作的东
西灵活调整尺寸的，只有横条纹花样了吧。

图案 >>>p.90

09
××××

苔丽丝·德·笛蒙的图案集由DMC
出版后，被翻译成多种语言出版并
多次再版。这里的图案便选自此书。

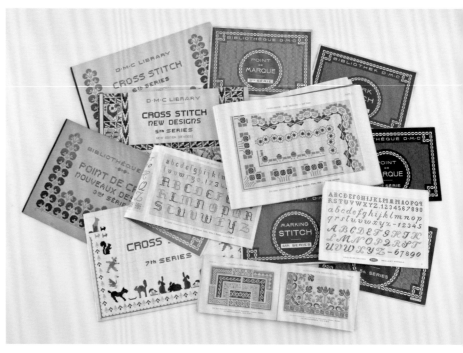

现代版《手艺百科辞典》。

多次再版的《女性手工艺大全》。发行量超
过200万册，翻译语言多达17种。

苔丽丝·德·笛蒙
Thérèse de Dillmont
（1846—1890）
1884年出版的《女性手工艺大全》，
已被翻译成17种语言，到目前为止，
全球发行200万册以上，在世界各国
广泛流传。

19世纪的图案和刺绣作品

全部由苔丽丝·德·笛蒙设计。手绘图案和设计的植物主题
花样、动物主题花样，无不由自由绣完成，精美雅致。

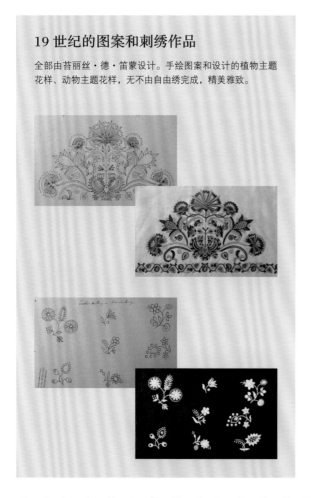

广受全世界喜爱的
苔丽丝·德·笛蒙的
刺绣图案

摄影、撰文　小山田光晴／Ｄ·Ｍ·Ｃ（株式会社）

从巴黎向东465km，DMC公司坐落在与德国交界的法国阿尔萨斯（Alsace）地区——美丽的米卢斯市。在悠久的历史中，出自DMC公司的美丽绣线和图案，如今依然为手艺爱好者所迷恋，在世界各国被广泛使用。第13页的作品，就是将19世纪与DMC一起发展刺绣文化的女性——苔丽丝·德·笛蒙留下的CROSS STITCH NEW DESIGN系列和Alphabet de la Brodeuse中收录的图案重新编排、配色，制作而成。

苔丽丝·德·笛蒙的一生

在16世纪的法国，用针线在布上描绘花样的刺绣，发展成为仅用于王公贵族的衣服装饰的奢侈品。在将刺绣作为手工艺术的推广普及中，发挥重要作用的女性，便是苔丽丝·德·笛蒙。

1846年，苔丽丝·德·笛蒙出生于维也纳的贵族家庭。当进入维也纳刺绣学院学习时，她展现出了卓越的才能。在参观巴黎世界博览会的时候，与DMC的多尔夫兹邂逅，她获得DMC的支持，在米卢斯市近郊创建了刺绣学校。

1884年，她出版《女性手工艺大全》一书，从而留名青史。书中介绍针绣的273种技法，图文并茂，解说详尽。该书给当时女性的生活方式带来了深刻的影响，使手工艺变成了容易亲近的爱好。苔丽丝和学生们一起制作的刺绣图样和收集的图案达15000多件，数量惊人。如今，大多在DMC博物馆（非公开）展出，或编撰成册，被继续传承和发展。

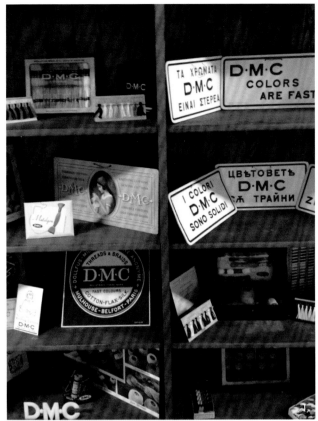

DMC 绣线历史

多尔夫兹家族经历数代人的努力，将自创品牌 DMC 发展成世界知名品牌。特别是第3代传人吉恩·多尔夫兹，在 1844 年接触到丝光处理*技术，将之应用于绣线的生产。生产出的阿尔萨斯绣线，具有无与伦比的耐用性和丝线般的美丽光泽。晚年，他担任米卢斯市市长，跨出企业界，积极为法国社会做贡献，至今在巴黎郊外仍存有以他的名字命名的让·多尔夫兹大街。

1899 年，DMC 别出心裁，将 6 股有光泽的纯棉线捻成 1 根刺绣线，而用户根据需求，可随意拆分成需要的股数进行刺绣，这就是著名的 "DMC Mouliné Spécial（DMC25 号刺绣线）"。上市后，它便成为世界上最具人气的专用于十字绣的绣线。

现在多达 500 种颜色的绣线中，最早染制的是 "321" 红色。米卢斯市不仅有适于染色的清澈水源，而且还是茜草的知名产地，据说当年的莱茵河都被染成了茜草色。

* 丝光处理…1844 年，由英国化学家琼·麦司发明。纯棉线经过碱性混合剂的处理后，变得更有弹性，同时具有真丝的光泽和手感。

1. 历代商标和包装。　2. 新艺术流派的花押字母刺绣，芯线凸出布面，然后在其上刺绣，呈现立体效果。　3. 为了制作样线卡而制造的卷线机。

4、5. 收纳架上精心保管的色线样品。热销的 25 号刺绣线，全套共有 465 种颜色。

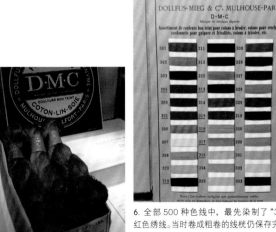

6. 全部 500 种色线中，最先染制了 "321" 红色绣线。当时卷成粗卷的线桄仍保存完好。
7. 1900 年前后的古老的 DMC 样线卡。

DMC 最早发售的缝线 Alsace 线（阿尔萨斯线）。

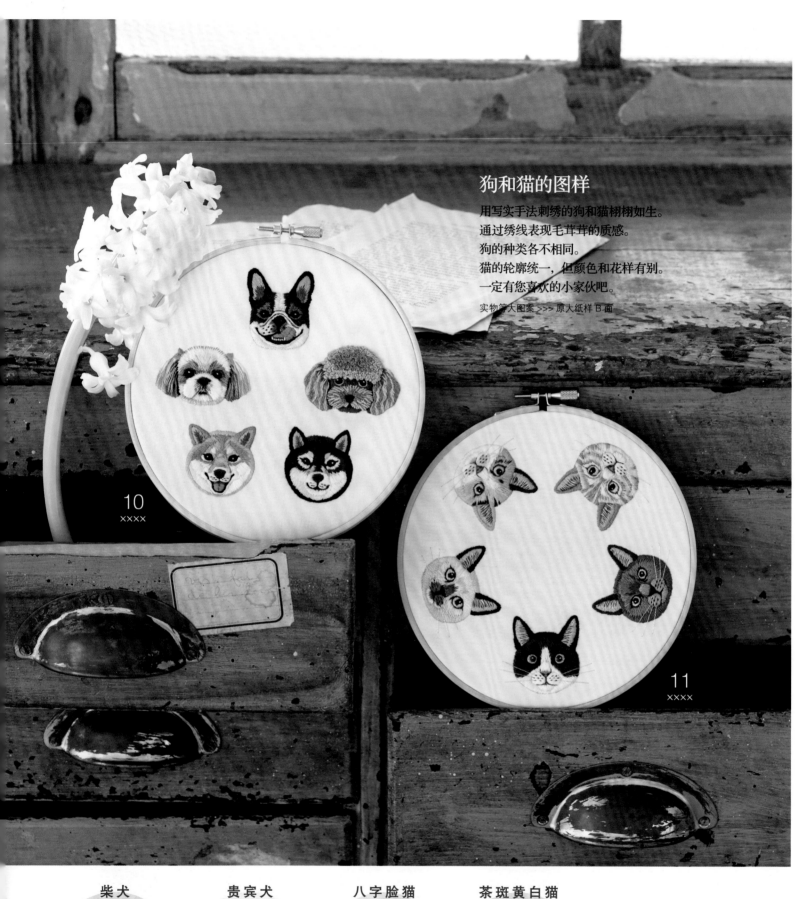

狗和猫的图样

用写实手法刺绣的狗和猫栩栩如生。

通过绣线表现毛茸茸的质感。

狗的种类各不相同。

猫的轮廓统一，但颜色和花样有别。

一定有您喜欢的小家伙吧。

实物等大图案 >>> 原大纸样 B 面

10
××××

11
××××

柴犬	贵宾犬	八字脸猫	茶斑黄白猫

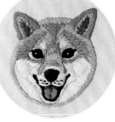
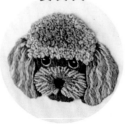
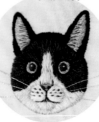
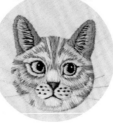

Tuchinokononeko

刺绣作家。重视动物图案的立体感和
体毛的柔软感，像绘画一样刺绣。

16

nakamuraatuko

刺绣作家。除了十字绣，还善于运用各
种技法制作原创作品，有作品刊登在法国
手艺杂志 *Marie Claire Idées* 上。

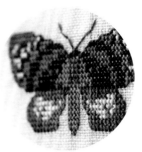

12
xxxx

昆虫标本

蜻蜓、瓢虫、锹形虫、天牛……昆虫齐聚，非常有趣的图样。
以十字绣为基础，触角、轮廓等处纤细的线条
通过回针绣、直线绣等技法完成。

图案 >>>p.92

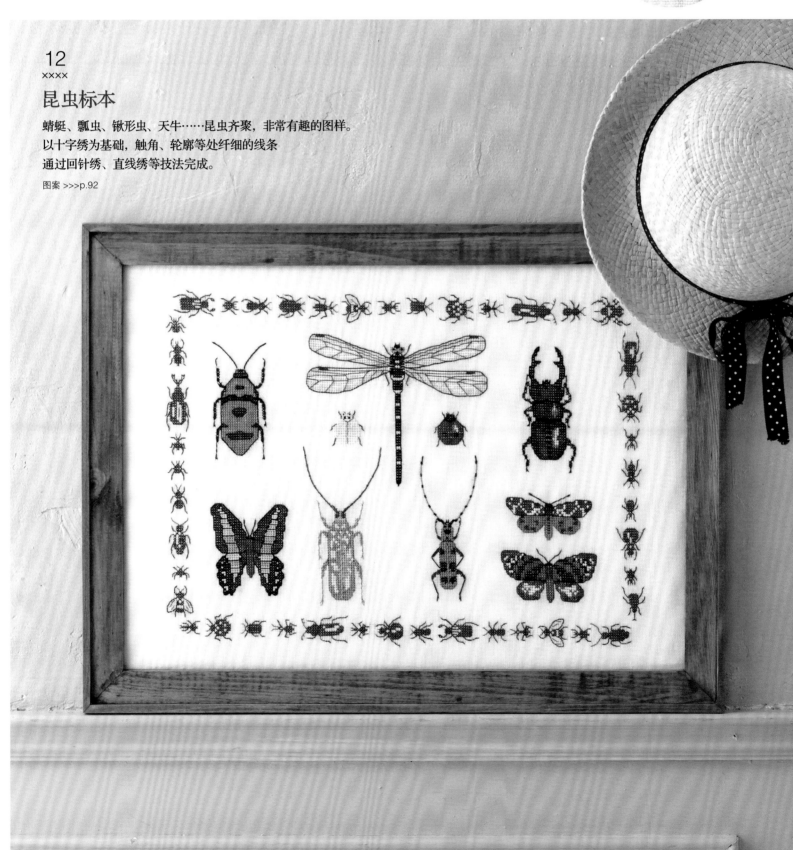

13
XXXX

百态小姐姐图样

在印刷好图案的绣布上，仅使用1种红色绣线刺绣。
通过刺绣创作衣服的图案、发型等，进行混搭。
这款图样可令人享受到线条画和换装带来的乐趣。

※ 本作品刺绣方法无定式，读者可自行随意组合。

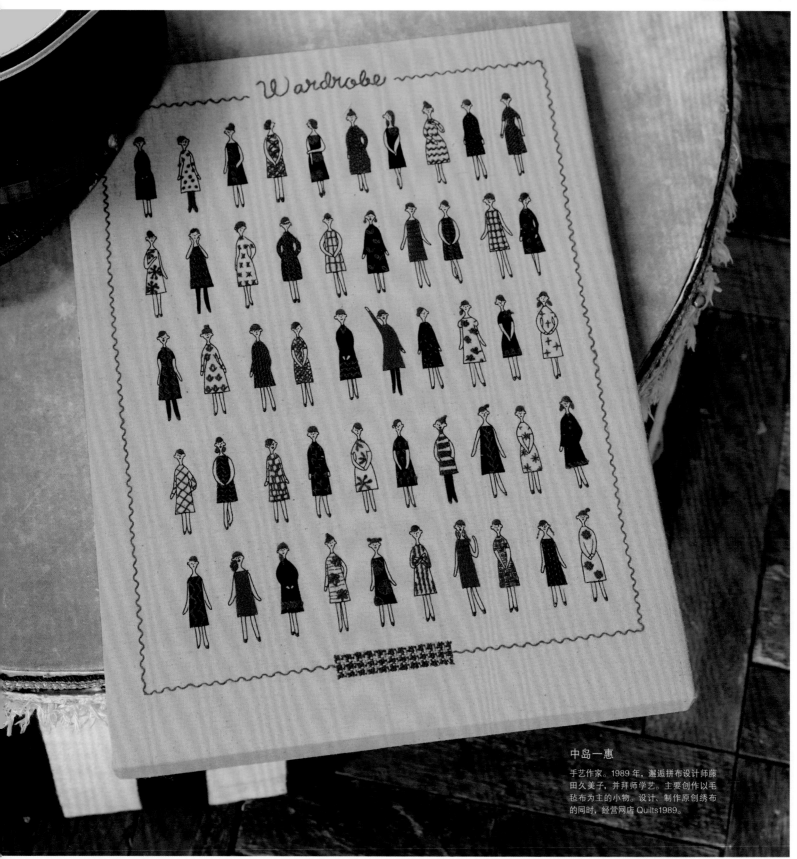

中岛一惠

手艺作家。1989 年，邂逅拼布设计师藤
田久美子，并拜师学艺。主要创作以毛
毡布为主的小物。设计、制作原创绣布
的同时，经营网店 Quilts1989。

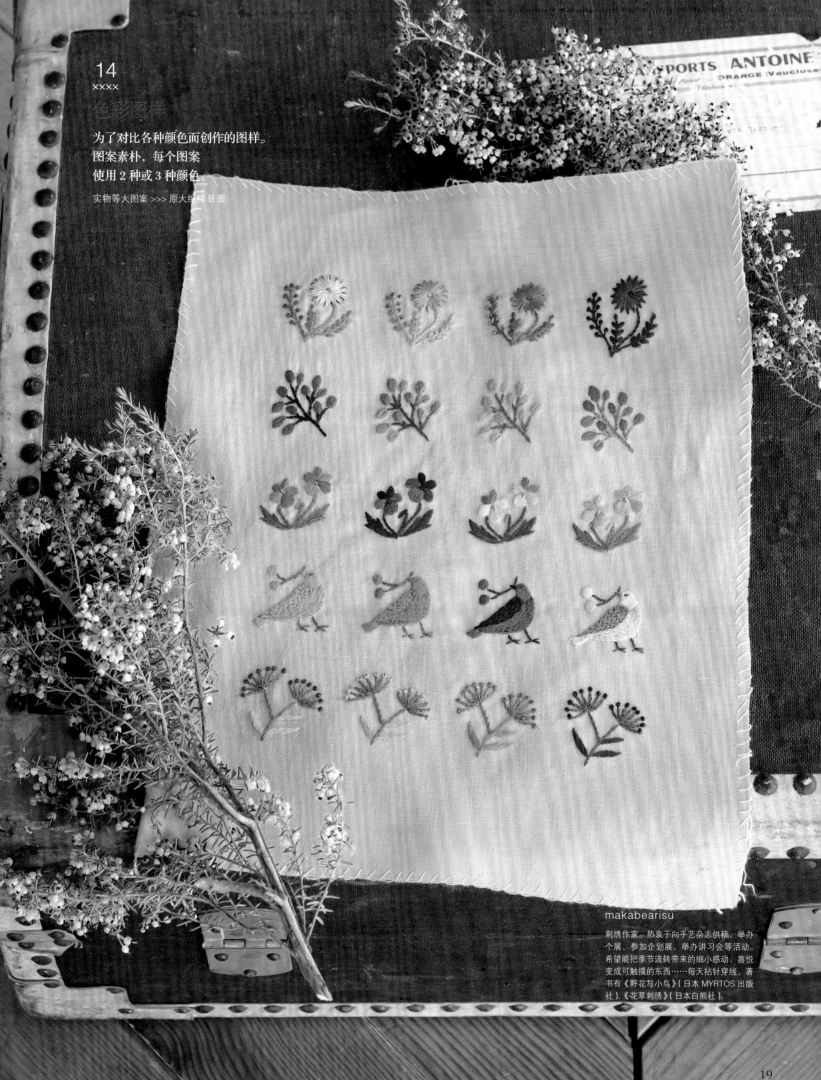

色彩图样

为了对比各种颜色而创作的图样。
图案素朴，每个图案
使用 2 种或 3 种颜色。

实物等大图案 >>> 原大纸样 B 面

makabearisu

刺绣作家。热衷于向手艺杂志供稿、举办
个展、参加企划展、举办讲习会等活动。
希望能把季节流转带来的细小感动、喜悦
变成可触摸的东西……每天拈针穿线。著
书有《野花与小鸟》（日本 MYRTOS 出版
社）、《花草刺绣》（日本白熊社）。

地刺样布

汇集了以花朵为主的可爱图案。
"地刺",是数着布格,将1种或几种
简单的刺绣技法自由组合、创作花样的技法。
因为都是简单的重复,所以制作并不难。

图案 >>> 原大纸样 B 面

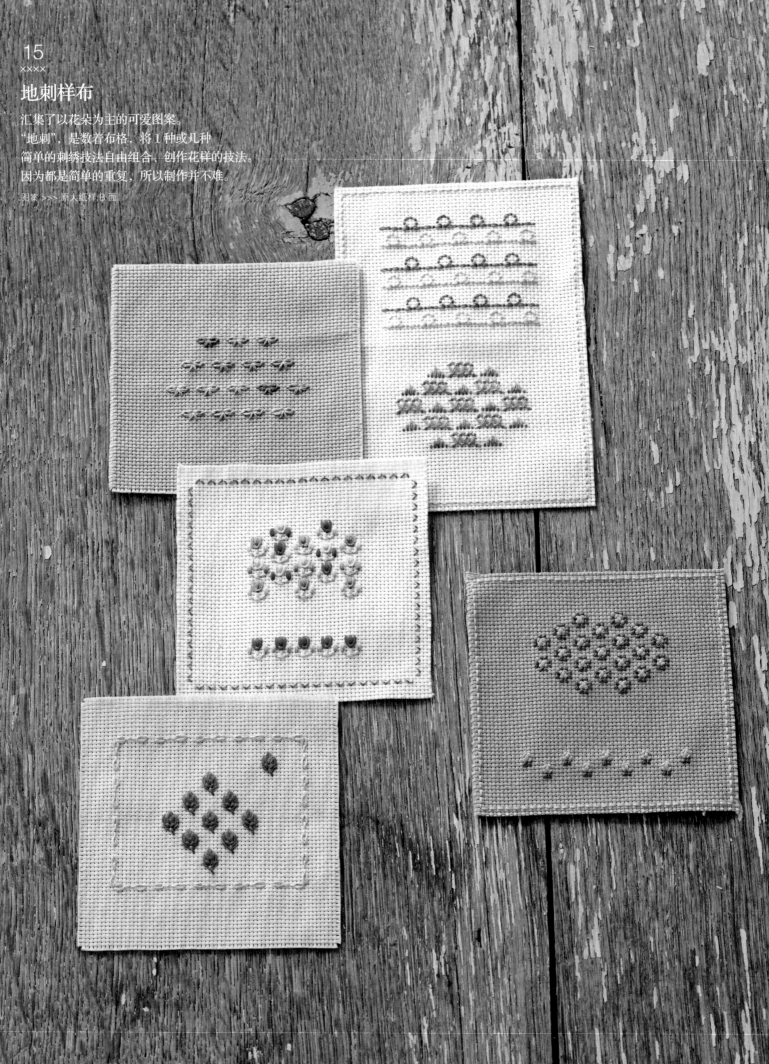

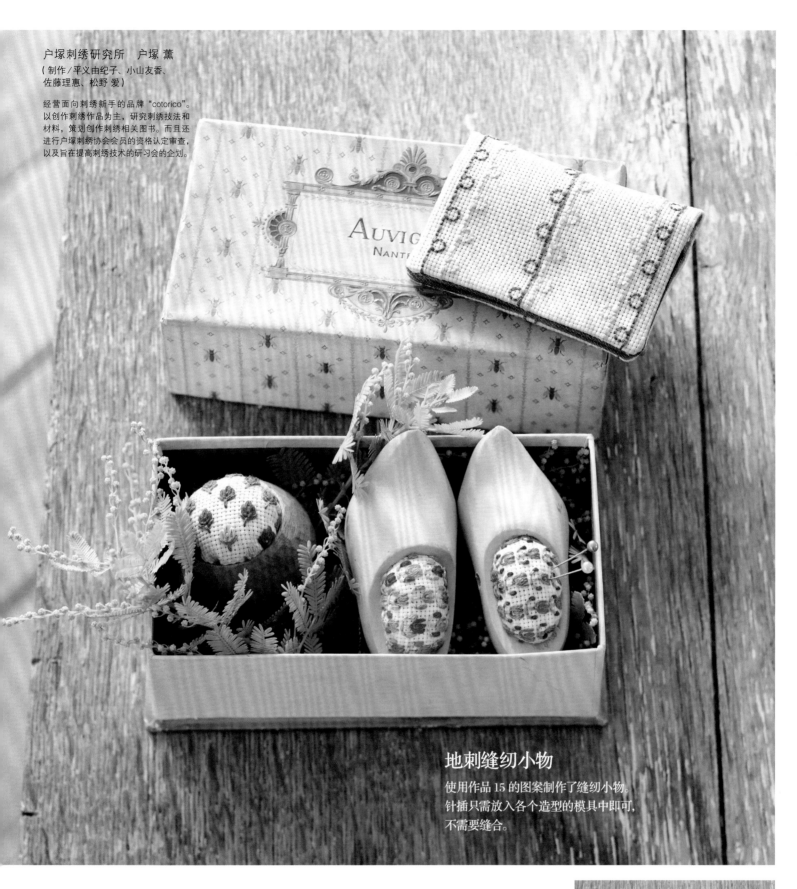

户塚刺绣研究所　户塚 薰

（制作／平义由纪子、小山友香、
佐藤理惠、松野 爱）

经营面向刺绣新手的品牌"cotorico"。
以创作刺绣作品为主，研究刺绣技法和
材料，策划创作刺绣相关图书。而且还
进行户塚刺绣协会会员的资格认定审查，
以及旨在提高刺绣技术的研习会的企划。

地刺缝纫小物

使用作品 15 的图案制作了缝纫小物。
针插只需放入各个造型的模具中即可，
不需要缝合。

※"地刺"是户塚刺绣研究所的注册商标。

针袋里夹着毛毡布，
做成书本的形状。

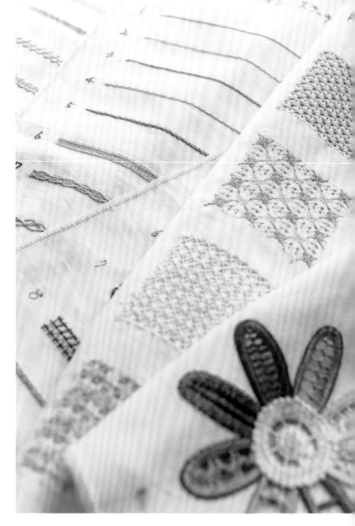

户塚刺绣教则本完全掌握班

制作受用一生的刺绣图样

使用各种刺绣技法刺绣的图样。
户塚刺绣纪念会馆举办有
运用200多种刺绣技法制作刺绣图样的学习班。
虽然主要目的是准确掌握刺绣技法，
但是图样册就像是自己创作的教材一样，可以多次翻阅。
一起制作能够长久使用的、受用一生的图样吧。

※ 教则本：日本一种由浅入深讲解技法规范的教材。

摄影　大西不二男

兵库县西宫市。户塚刺绣纪念会馆的教室中，每月举办1次"掌握教则本讲习会"，老师走到学生身边，针对各自的进展状况和疑问，进行精准指导。素朴的轮廓绣，需要高超技巧的哈登格刺绣、抽纱绣、立体绣等，将教则本上的200多种刺绣，逐一绣在45cm×20cm的布上，最后装订到一起，作为图样册。自己精心制作的图样册，肯定会成为珍贵的宝贝吧。"独自在家刺绣，很难保持持续专注。在教室里，看到大家都那么努力，肯定会受到激励。"讲师濑户惠美子说道。互相交流，互相鼓励，教室就好像大家聚会的地方。从上午10点到下午4点，可以全神贯注地学习。

学习历经漫长历史而不断演变的技术

《户塚刺绣教则本》作为教材，汇集了拥有60多年历史的该讲习会的各种技法，堪称集大成之作。每种技法，虽然只是刺绣在大约12cm宽的布面之内，但是其中满含着如何刺绣得精美的智慧。只有取得初级、中级、高级的资格之后，才能加入其内，这里的学习班是为了让有刺绣基础的学员进行系统而全面的学习，而特别举办的。据说虽然是高起点，但是大家的学习进度仍不统一，毕业时间也各不相同。基本上要学习2年才能毕业。

教材《户塚刺绣教则本》，在户塚刺绣的历史传统中形成的、堪称刺绣技法的集大成之作。

在户塚刺绣纪念会馆的学习班担任讲师的濑户惠美子老师。"在这个班上能够见识各种各样的技法，不允许学员学得稀里糊涂，所以能够扎实掌握刺绣技法。"

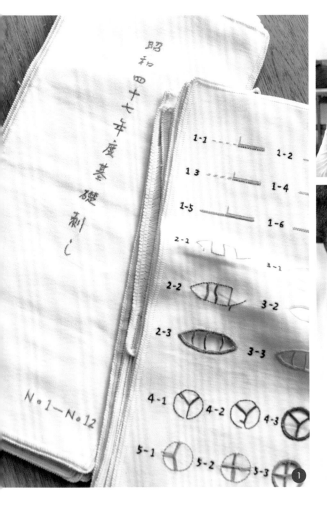

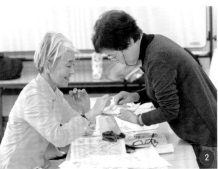

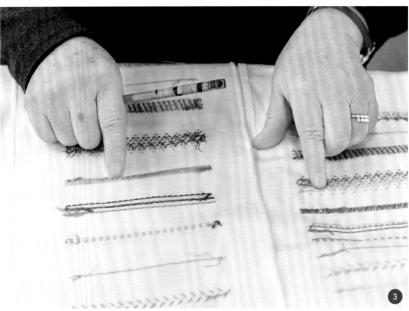

1. 昭和四十七年（1972 年）制作的图样。上面的文字和数字全是刺绣而成。基本上没有太大的变化，所以如今还能发挥很大的作用。

2. 令人高兴的是，可以面对面直接接受老师的指导，所以当遇到困难或有疑问的时候，可以即时获得指导。

3. 刺绣结束，提交审查之前，老师会给予悉心的检查。尽管刺绣技法的种类如此繁多，但是老师一眼就能指出错误之处。

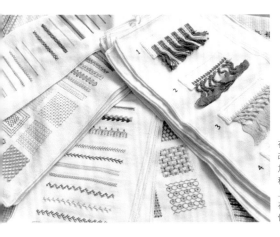

在简单的基础刺绣之上，改变出针的方向，或是新加过渡线，即可变化出更多种类的刺绣。在绣好的布上，标注编号，用圆环钉在一起，可以反复翻阅，便于参考。

制作完成的图样，交由优秀的审查员审查。如果不合格便不能通过认定。之所以如此严格要求，是为了让学生真正掌握作为一名指导教师所应具有的正确技艺。

虽然统一以教则本和老师刺绣的图样为样本进行刺绣，但是不同的学员绣出的作品风格各异。可以说这也正是手工艺的趣味所在。"线色可以自由选择，再加上每个人带线的手劲不同，微小的细节显现出不同的个性。观察刺绣作品，很容易分辨出是哪位学员刺绣的。"濑户老师说。

完成的刺绣图样，既是自己创作的教材，日后指导别人刺绣的时候也可使用。简直就是受用一生的图样。您不来挑战一下吗？

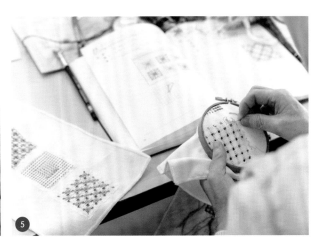

4、5. 刺绣的时候可以参看教则本和濑户老师刺绣的实物图样，很是方便。

OLYMPUS 小巾刺绣专用彩色亚麻布制作的
小巾绣图样与小物

小巾刺绣专用亚麻布增加了4种鲜艳的颜色。
试着利用传统花样刺绣图样吧。

摄影 渡边淑克　设计 铃木亚希子

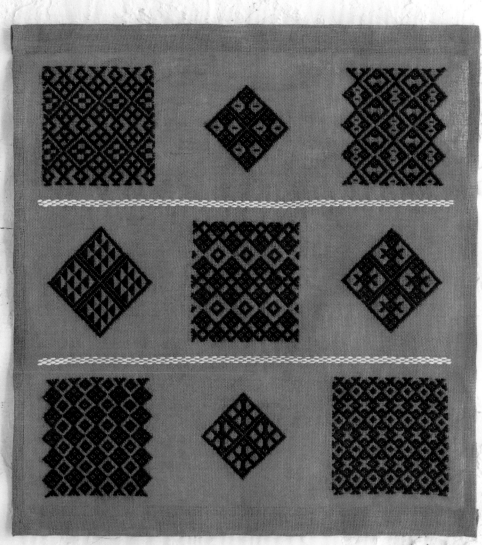

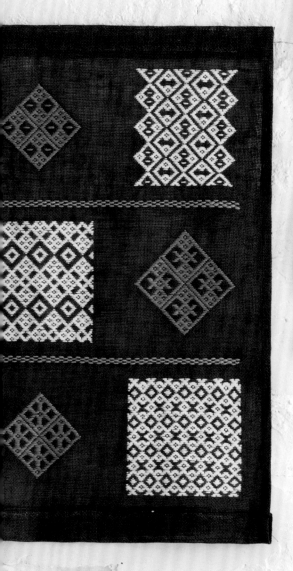

16
xxxx

小巾刺绣图样

传统花样并列的图样。两块小巾上的图案相同，
只是作为打底的亚麻布不同，风格就迥然不同。
图案由中心处开始刺绣，再刺绣线条，
最后刺绣其他主题花样。
这样做容易数布格，便于决定刺绣位置。

使用素材 >>>OLYMPUS 亚麻十字布，小巾刺绣线
制作方法 >>>p.111
图案 >>>原大纸样 B 面

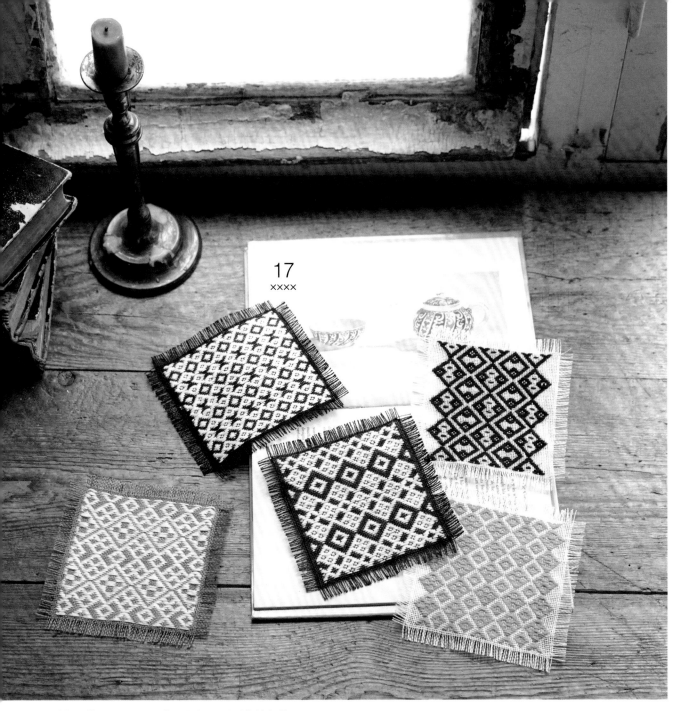

分别使用作品 16 中的图案，刺绣不同图案的杯垫。
黑色、深蓝色、白色、芥末黄色的亚麻布，更能凸显图案。

使用素材 >>> OLYMPUS 亚麻十字布，小巾刺绣线
图案 >>> 原大纸样 B 面

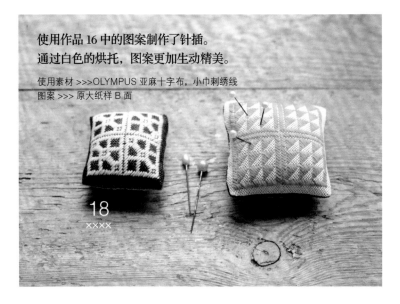

使用作品 16 中的图案制作了针插。
通过白色的烘托，图案更加生动精美。

使用素材 >>> OLYMPUS 亚麻十字布，小巾刺绣线
图案 >>> 原大纸样 B 面

植木友子（harinooto）

灵活运用传统花样的小巾刺绣小物和
独特的原创图案，颇受欢迎。作家名
"harinooto"含有"针之音"和"针之迹"
双层含义。在宝库学园横滨校区、名古
屋校区、心斋桥校区等担任小巾刺绣学
习班的讲师。著书有《玩转花样小巾绣》
（河南科学技术出版社已引进出版）。

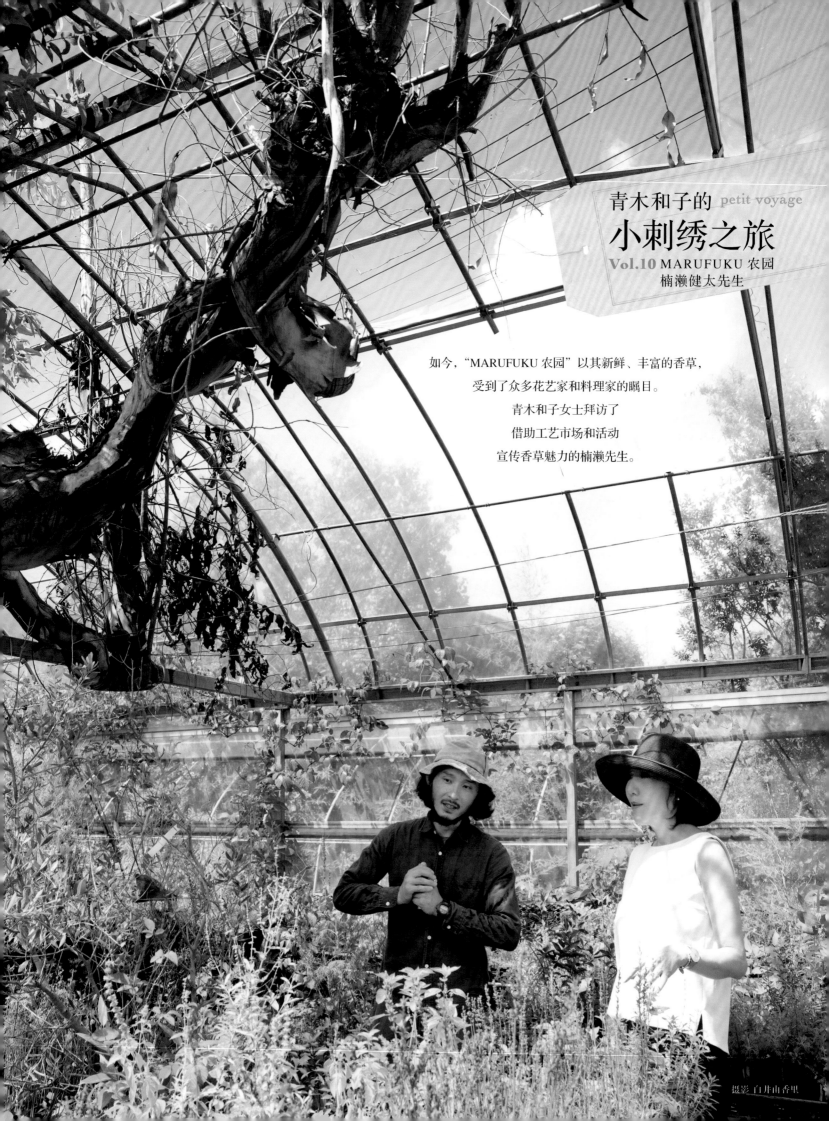

青木和子的 *petit voyage*
小刺绣之旅
Vol.10 MARUFUKU 农园
楠濑健太先生

如今，"MARUFUKU 农园"以其新鲜、丰富的香草，
受到了众多花艺家和料理家的瞩目。
青木和子女士拜访了
借助工艺市场和活动
宣传香草魅力的楠濑先生。

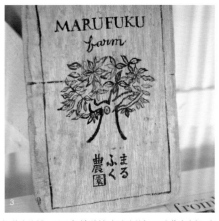

走进香草棚，迎面有一棵大得惊人的柠檬桉树（p.26图），主干曾因寒潮而受到了损伤，现在好像是MARUFUKU农园的象征之树。

1、2 大棚里可以不断剪下来出售的迷迭香。久经岁月的老树枝形状独特。 3 柠檬桉树也成了MARUFUKU农园的招牌和商标。这幅画是插画师大神庆子的作品。

青木和子（以下简称青）　您好。非常开心能够如愿以偿拜访这里。我的新书《青木和子的四季花草刺绣》（河南科学技术出版社已引进出版）中，就以这里的甘菊为题材创作了作品。甘菊还是在吉祥寺的"GENTE"花店发现的。花蕊绽放有力，感觉不像普通的香草。当时还寻思，生机如此盎然的香草从哪儿来的呢。

楠濑健太（以下简称楠）　在这里，种植花草不用农药和化肥。

青　就是说植物都是依赖自己的力量自然生长的吧？

楠　依赖肥料长大的植物无论如何都很容易腐烂，而自然生长的植物，枯萎的时候会自然变干，不会变得软塌塌的。

青　是不给植物施加压力吗？

楠　有机农业、不耕起栽培法[1]等，做过多方尝试后，才遇到了碳素循环农法[2]。这种方法充分利用植物的自然结构，与其说是一种农法，不如说更类似一种理念。如今，在这座农园里发生了各种变化。

青　一定要看看！

香草的形态不一样

楠　田地里包括幼苗在内，种植了几百种香草。十多年前，我还不会育苗。一边向当地的园艺专家及前辈们各种请教，一边栽培。

青　一直专业种植香草吗？

楠　30年前，父母就开始种了。当时在日本，香草还很稀少，据说也源于父亲的一位做法国料理的朋友的提议。在信息缺少的情况下，就参考着广田靓子老师的书开始了尝试。

[1] 不耕起栽培法：在不耕地的情况下种植种子或幼苗的方法。
[2] 碳素循环农法：将土壤上层5~10cm与蘑菇采摘后留下的下层菌充分搅拌，之后依靠自然腐殖产生的微生物增加土壤养分，完全不使用任何人工肥料（包括农家肥或堆肥）和农药。

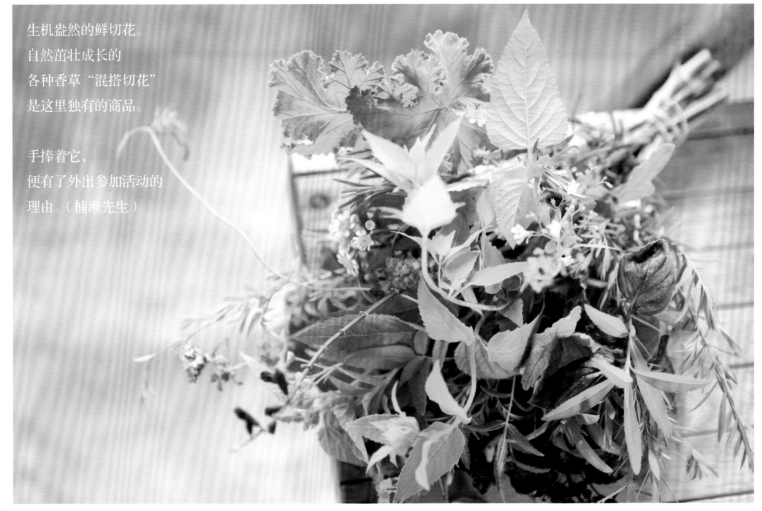

生机盎然的鲜切花。
自然苗壮成长的
各种香草"混搭切花"
是这里独有的商品。

手捧着它，
便有了外出参加活动的
理由。（楠濑先生）

花束／黄色马奴卡、三角叶金合欢、山薄荷、凤梨鼠尾草、药蜀葵、香柠檬、新风轮菜、甜万寿菊、木薄荷、澳洲茶树(Melaleuca)叶、迷迭香、银叶胡颓子、野甘菊、深蓝鼠尾草、柠檬金盏花、除虫菊、粉茉莉、紫叶罗勒、薰衣草、天竺葵

19
××××

MARUFUKU农园的香草

MARUFUKU农园的香草

新鲜青绿、郁郁葱葱。

受香气吸引，蜜蜂、小猫也都不约而至。

实物等大图案 >>>p.96

由p.27的花束获得灵感，青木老师刺绣了《MARUFUKU农园的香草》。天竺葵、银叶胡颓子、除虫菊、牛至、新风轮菜、甜万寿菊、茶树叶、野甘菊等，招牌小猫"ao酱"也闻香而至。

自从看到自然本真的
甘菊的那时起，
就一直想来这里。
亲临现场，很重要。

青木和子

刺绣设计师。刺绣植物和昆虫等表现自己的独特感受，深受好评。常年亲自打理自家的花园，造诣很深。除杂志、单行本之外，还活跃在广告、工具设计等领域。出版有《青木和子的刺绣日记》《青木和子的四季花草刺绣》（河南科学技术出版社已引进出版）及其他多部著作。

青 我也是看了广田靓子老师的书开始种的。

楠 香草没有所谓的收获季，所以种植的时候，一定要注意筛选、控制，不要让香草过度生长。每天都得出货。修剪的枝丫直接铺在通道上，让它自然分解成土壤。由于土壤中的微生物增加，提高了土壤活性，所以不施化肥，香草也能长得旺盛。

青 感觉香草和野生花草没什么明显区别，生长状态自然本真。所以这里的香草形态真是不同寻常啊。生机勃勃！不过从市内来到这里，还是非常震惊。绿植苗壮，郁郁葱葱。

楠 每天看的都一样，就觉得很普通了，但是这里的香草拿到城市里摆放，再看的话，就感觉真的不一样。

青 怎样更好利用香草呢？

楠 感觉现在用的还不是那么普遍。期待在日常生活中广泛使用。首先希望大家亲近香草，闻闻它的香气。直接感受香草的魅力。

青 销售鲜切香草，好像很少见啊。契机是什么？

楠 在花店朋友的提议下，才开始的。觉得几乎所有香草农园都在销售食用香草。

青 之前一直期待能请您为我做一个香草花束。想刺绣一束新鲜青绿的花束……希望能够表现出微妙的颜色变化。见到了招牌小猫"ao酱"，想让它走进我的设计。今天置身于清香之中，收获了很多灵感。谢谢。

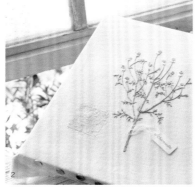

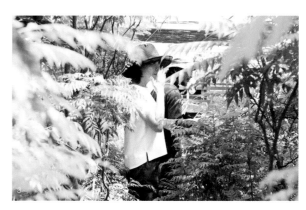

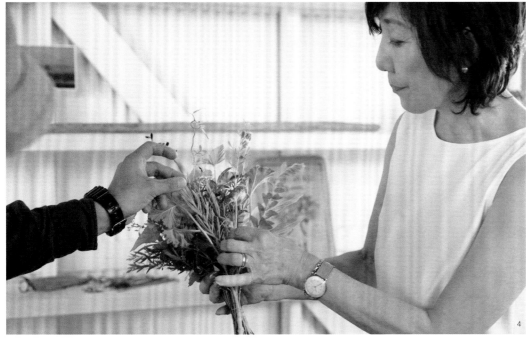

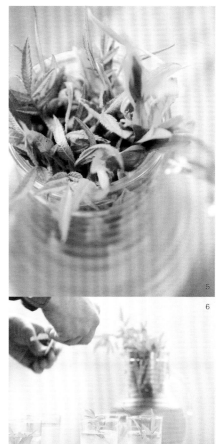

1 母亲和妹妹制作的花田曲奇。　2 最早让我知道MARUFUKU农园的就是甘菊。和一段趣事一起在新书中做了描述。　3 在大棚中闻到各种香气。香味独特的咖喱叶（curry leaves）让人印象深刻。　4 楠濑先生做的花束。青木老师在听其细细讲述。　5、6 楠濑先生自己冲泡的得意之作——香草水，有种由热水冲泡的香草茶所不具有的清香。里面有柠檬金盏花、彼得松薄子木、柠檬马鞭草、留兰香、凤梨鼠尾草。　7 大棚的入口。迎面有许多香草。　8、9 采用了仅利用自然物原本结构的碳素循环农法。老树枝和草都放到植物的根部，借用菌床上微生物的力量分解，化作泥土。

招牌小猫"ao酱"和楠濑先生。

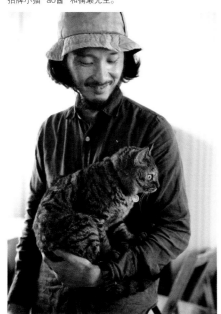

MARUFUKU农园／楠濑健太

种植的不仅有香草，还有可供观赏、触摸、品尝的各种鲜花、野菜。"享受日常生活中细小的发现，感受丰富与活力，让生活更加美好。"以此为座右铭，积极面对生活每一天。

高知县高知市福井町512-1
营业时间11:00~17:00（周日休息）

特集2

始于春天的
刺子绣

连续刺绣一定数量针迹的刺子绣中，存有一心一意动手的乐趣。
为您介绍可轻松愉快制作的小物和传统花样的花朵布巾。

★刺绣基础参阅 p.103

摄影 白井由香里　设计 伊东朋惠

直线花样的小口金钱包

在布上标记边长 0.5cm 的方格，做小针刺
绣，图案编排简约、时尚。使用了彩色亚
麻布、8 号刺绣线。也请初次尝试刺子绣
的新手，借助平针绣的感觉做一个看看。

制作方法 >>>p.107
实物等大图案、纸样 >>> 原大纸样 B 面

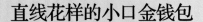

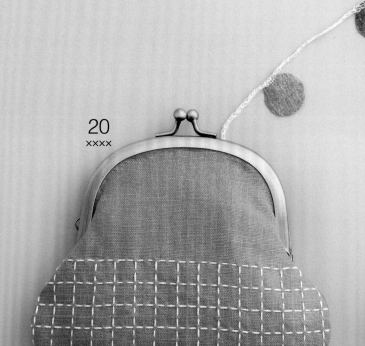

20
××××

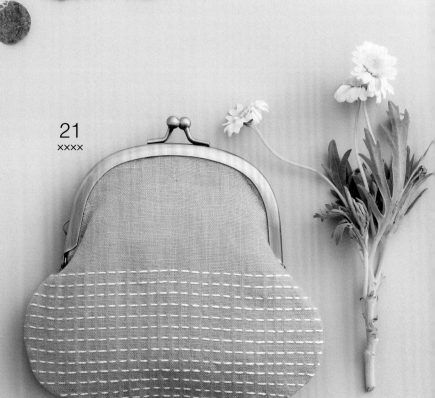

21
××××

青木惠理子

服饰专业毕业后，先后在服装厂、杂货店
工作。1996 年开始作为手艺作家活动，
向杂货店出售作品，在杂志上发表作品，
举办个展或开办手作教室等，活跃在多
个领域。著书有《麻线编织的时尚手提包》
（河南科学技术出版社引进出版）等多部。

22
xxxx

七宝连的东袋

不用时可以叠得小小的。如果里面装上东西，再打上结，就变成立体的东袋了。点缀刺子绣后，无论从哪个方向看都令人赏心悦目。

制作方法 >>>p.108
实物等大图案、纸样 >>> 原大纸样 B 面

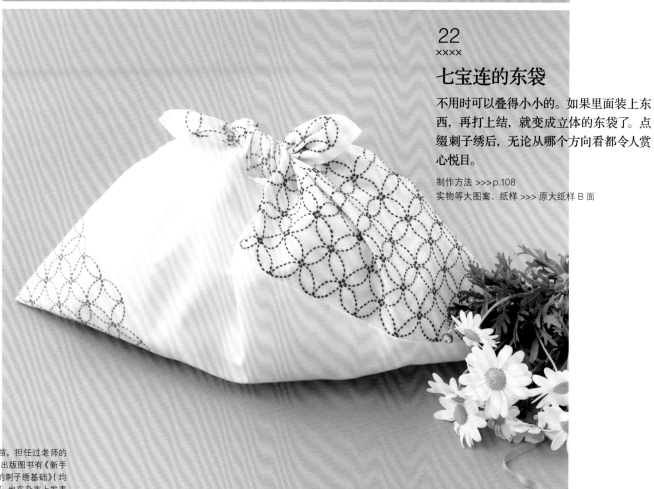

川上成子

师从拼布老师松浦香苗，担任过老师的助手，之后自立门户。出版图书有《新手刺子绣》《最通俗易懂的刺子绣基础》（均由日本宝库社出版）等，也在杂志上发表作品。

花朵布巾

短间距渐变的多彩刺子绣线。为了使颜色
的转换更清晰明了，选择了不用介意刺绣
顺序，沿着标记就能完成刺绣的图案。

实物等大图案 >>> 原大纸样 B 面

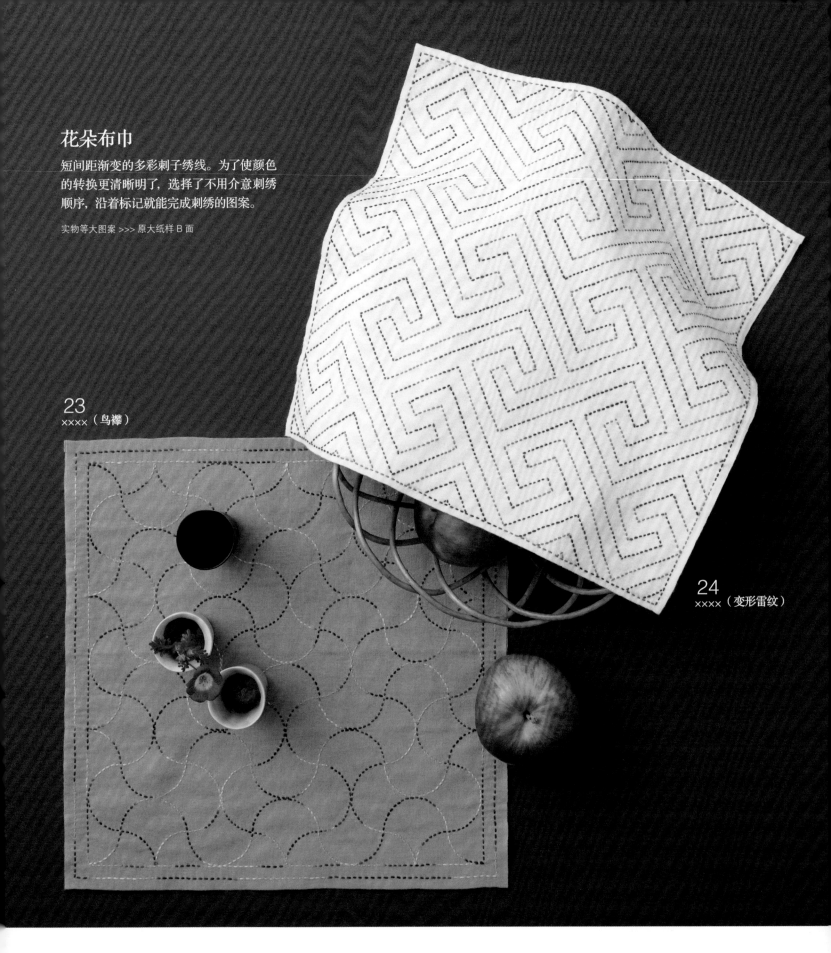

23
xxxx（鸟襷）

24
xxxx（变形雷纹）

关户裕美

师从刺子绣作家吉田英子（已故）和吉田
久美子。和针、线、布一起相伴了半个
世纪，感谢命运，能够手持绣针，感受
刺子绣的乐趣。担任宝库学园东京校区
"花朵刺子绣"学习班讲师。在《最通俗
易懂的刺子绣基础》（日本宝库社）中担
任教程指导。

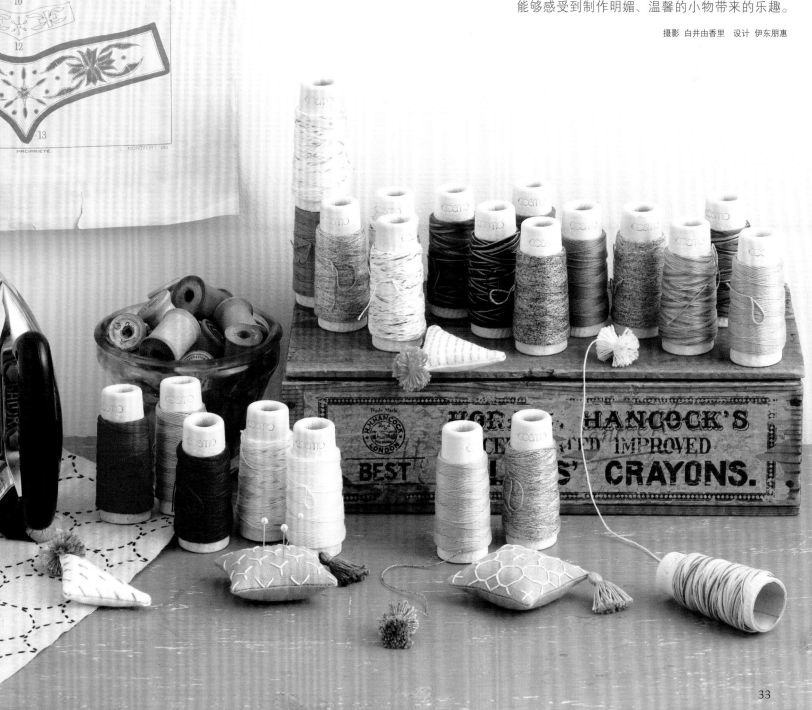

使用 COSMO "hidamari" 制作

温馨的
刺子绣和线制饰物

缝合、编织、点缀、打结等，可以乐享多种用法的
"hidamari" 棉线开始发售了。
能够感受到制作明媚、温馨的小物带来的乐趣。

摄影 白井由香里　设计 伊东朋惠

刺子绣杯垫

使用印有图案的绣布，刺绣传统花样、小针绣的杯垫。底布颜色已定，选用喜欢的线色，能够体会配色的乐趣。

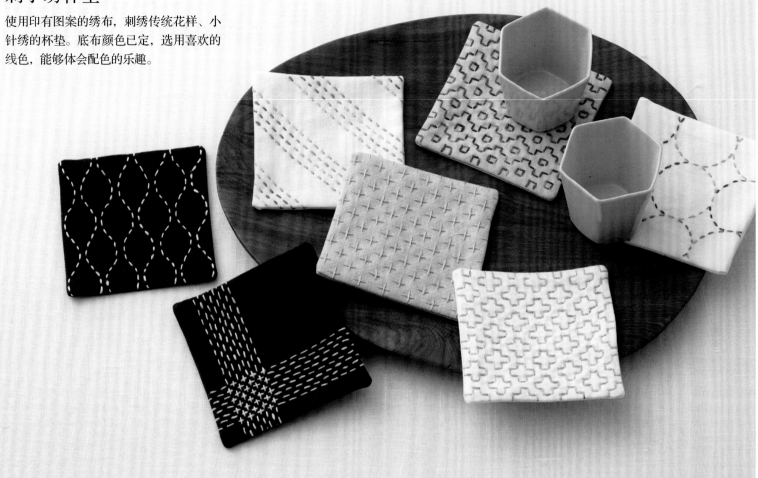

本页作品，全部使用印有图案的绣布，所以不再附图案。

棉麻盖布

32cm×32cm 的盖布，由于还配备里布，所以也可以做成靠垫。或朴素或时尚，组合不同颜色的绣线，风格自己决定。

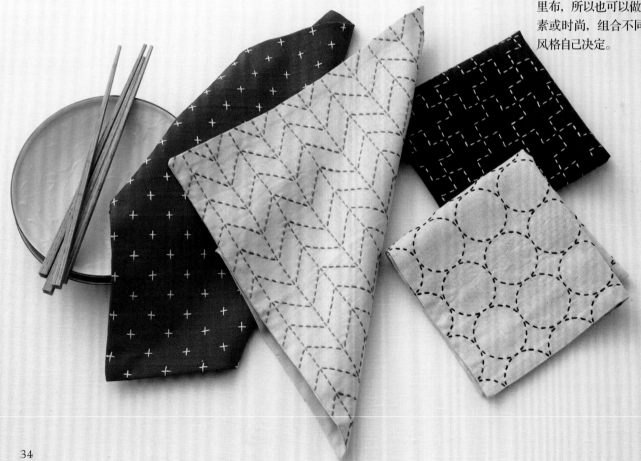

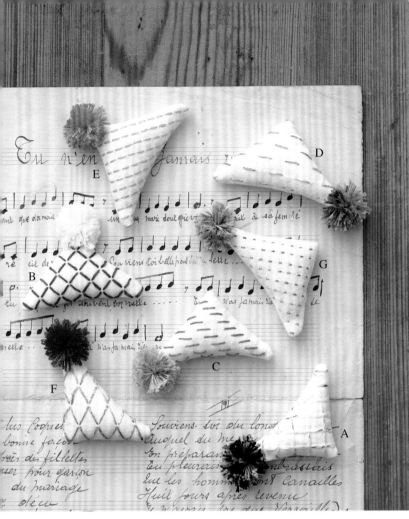

25
####

白线刺绣的针插

漂白棉布上用彩色绣线刺绣，是刺子绣的经典样式。
彩色亚麻布上用白色绣线刺绣，则会呈现不同的风格。
还点缀了能够乐享配色的刺子绣绣线做的流苏。

制作方法 >>>p.109
实物等大图案 >>> 原大纸样 B 面

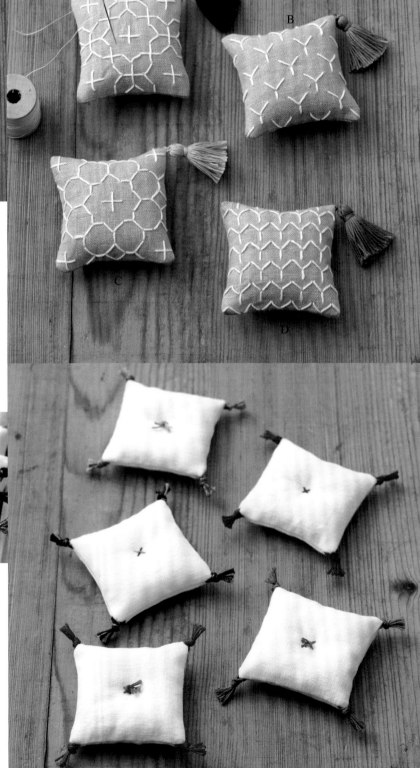

26
####

带绒球的胸饰

感受精美的刺子绣和绒球组合带来的乐趣。
使用点绯线（一种白底彩点线）、杢线（2 种颜色的线搓成的彩线）
等，搭配时尚，赏心悦目。如果缝上线绳，还能做成剪刀袋。

制作方法 >>>p.109
实物等大图案 >>> 原大纸样 B 面

27
####

带流苏的坐垫形针插

装饰了刺子绣线做成的流苏的针插，虽简淡
素朴，但是能充分体现绣线的魅力。

制作方法 >>>p.109

池田 minori

在刺绣工厂从事企划、制作的工作，致
力于材料包和绣线的开发。著书有《乐享
连续花样的简单刺绣》（日本文艺社）。

hidamari
SASHIKO&

刺子绣是为了使布面更结实耐用而形成的传统针线活儿。COSMO 新推出的品牌"hidamari"绣线，不仅契合刺子绣的技法，同时还给人以开心、明亮、温馨的感觉。

以 20 种单色线为主，新增点絣线、杢线、组合色线、渐变色线，一共 40 种颜色。商品以原创的锥形线卷样式销售，令人不禁心生收藏之意。

长度／约 30m　原产国／日本

点絣线

组合色线

杢线

单色线

除了经典颜色之外，还有流行色、有微妙差异的朦胧色等，极具色彩魅力。

1 湖畔	2 泳池边	3 棉花糖	4 霜柱	5 晴朗的夜空
6 樱前线	7 午餐红酒	8 南国九重葛（植物）	9 西瓜红	10 山莓
11 海水浴	12 青柠檬	13 初夏的栅栏	14 银杏街树	15 蜂斗叶的花茎
16 提神咖啡	17 狗尾草	18 丹桂	19 薰衣草花束	20 热牛奶

点絣线

点絣的效果，就像是在白色的底上喷出色彩一样。糖果色增添了活泼感。也可用于流苏的制作。

| 101 刨冰 | 102 夏橘 | 103 焰火 | 104 薄荷 | 105 晴天雨 |

杢线

采用表现斑点、墨点之类的染色技术，适用于斜纹粗棉布，或作为时装的点缀。也可用于制作流苏和绒球。

| 201 炼乳草莓 | 202 艾草面包 | 203 涟漪 | 204 荷田 | 205 奶油曲奇 |

组合色线

组合色线的每根线上含有 4 种颜色，建议用于编织首饰、点缀礼品包装等。

| 301 夏日骄阳 | 302 金平糖 | 303 肥皂泡 | 304 柠檬水 | 305 绣球花小路 |

渐变色线

浓淡相宜的渐变色线，通过重复不同长短的配色，可以乐享自然美丽的色彩变化。欧式、日式风格皆适用。

| 401 蔓越莓 | 402 捞金鱼 | 403 蓝莓酱 | 404 抹茶冰激凌 | 405 水族馆 |

以上线材，由于采用了特殊的染色方法，所以成品颜色各不相同，每一个都是孤品。

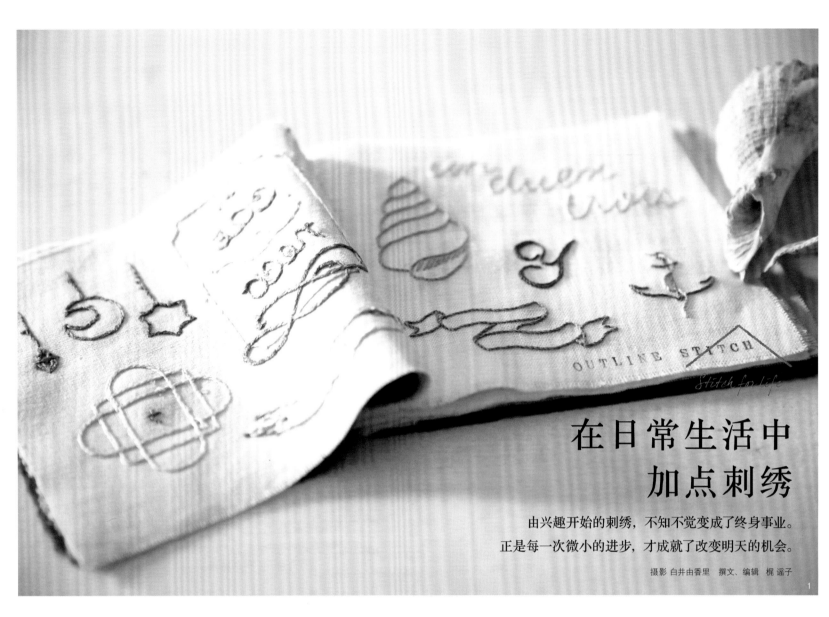

OUTLINE STITCH
Stitch for life

在日常生活中
加点刺绣

由兴趣开始的刺绣，不知不觉变成了终身事业。
正是每一次微小的进步，才成就了改变明天的机会。

摄影 白井由香里　撰文、编辑 梶谣子

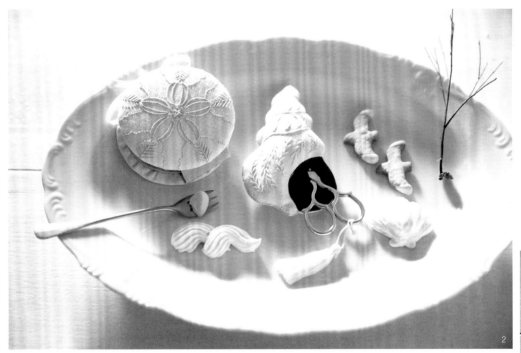

1／用于教程的、日积月累的手绣样品本。满满地承载着矢泽女
士的热爱。　2／海螺、沙钱……海洋主题花样的针线包，还有
手工制作的点心。这张图还是矢泽女士处女作的封面图。　3／沙
钱竟然是针盒。不愧是矢泽女士风格的独特创意。

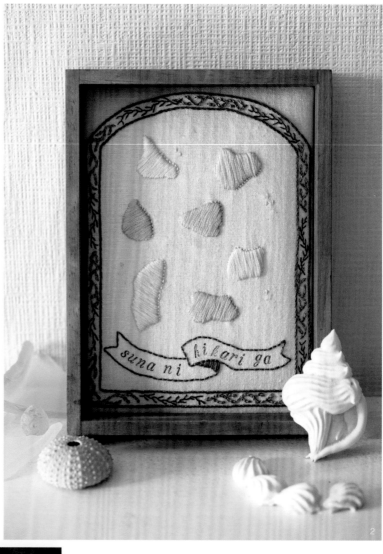

净滩活动是
灵感的宝库

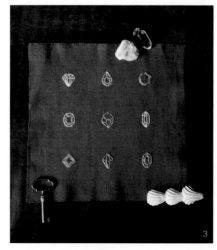

Sea glass &
Mineral stone

1／轮船形状的随身包。"被波浪摇晃着到达海滩的树状团扇藻，是我一针一针精心刺绣的。" 2／把在海边捡的玻璃片做成了标本展示板。用针线表现出了被大海裹挟着发出淡淡光芒的小碎片。海螺、波浪形状的蛋白曲奇饼都是矢泽女士亲手做的。 3／矢泽女士特别喜欢矿石。小小的，并列在一起，好像标本。

刺绣和点心——
享受与自己的『爱好』
面对面的时间
———
矢泽女士

矢泽女士用"矢泽堂"之名，从事作家活动。使用蓝色、灰色等温柔色彩的刺绣小物，营造出独特的时间感。

"与刺绣的相遇是在4年前。当时我正对未来感到迷茫和不安：就这样工作下去能行吗？后来我决定辞去工作，重新审视自己。"

当时，偶然在网上发现了有关刺绣作家浅贺菜绪子的报道，萌生了兴趣，我便决定即刻去教室学习。"教室里不单单教授技法，还给予指导，能够把自己真正想做的东西变成有形的实物。如今能够制作自己风格的作品，也正是得益于那段经历。"

2018年7月，以"通向大海的刺绣和烘焙甜点"为主题，初次举办了个展。"通过与刺绣结缘，发现专属自己的颜色和主题，感觉明确了自己想要做的事情。"

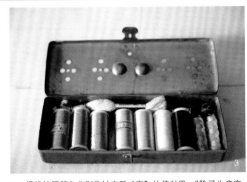

想要表现的是过渡色。寻找只有自己才能表现出的颜色

Atelier

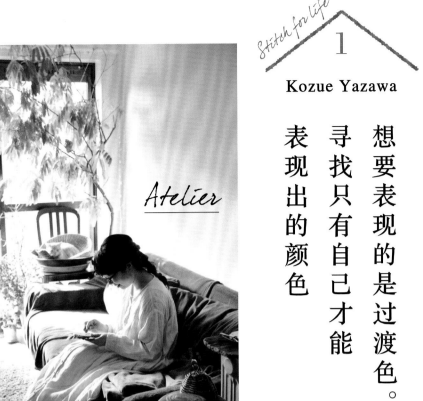

1／绣线按照颜色分别收纳在开"窗"的信封里。"除了生产商、色号之外，还会简单描述一下颜色的特点，这样就能快速找到需要的颜色。" 2／设在厨房一角的工作区。 3／自然映衬主题花样、丰富情态变化的锦线，作用好比调味品。 4／"和两只爱猫一起待在家里，做刺绣的时候最幸福。"矢泽女士说。据说，为了即将举办的个展，每天都会在笔记本上写下想到的创意，或尝试新的创作。 5／抽空制作并积攒下来的样品。"比如把好几股不同的色线拉齐，每天都在寻找专属于自己的颜色。"

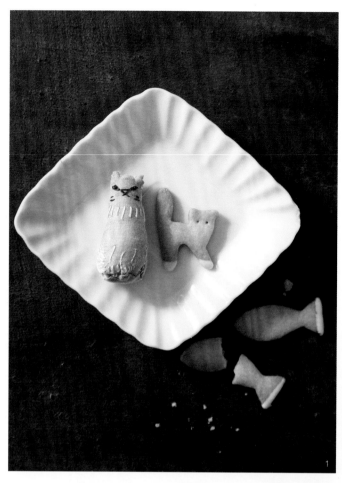

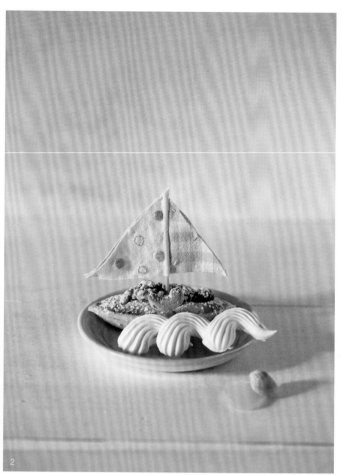

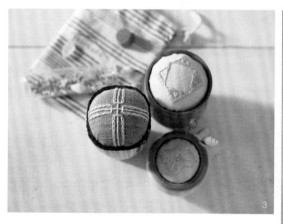

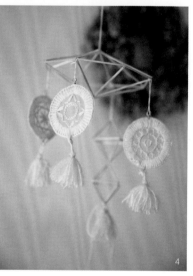

1／据说开始刺绣不久，就完成了这个小猫布偶。　2／对于矢泽女士来说，刺绣和烘焙甜点，可以称之为毕生的事业和爱好。在碎布片上刺绣圆点图案，看上去就像是游艇的帆。　3／和陶瓷组合的针插。主题花样是拥有横滨三塔爱称的建筑物的一部分。"窗棂、铁栅、台阶浮雕等，古老的建筑给了我灵感。"　4／在欧根纱上用马海毛线刺绣做成的风铃。

Favorite motif

"特别热爱生我养我的横滨。"矢泽女士说道。作品中也有许多"横滨花样"。例如横滨的象征——横滨三塔，以及窗棂、铁栅、浮雕、花砖等，古色古香的建筑充满了设计灵感。

"多云的天空、大海的颜色、古老的街道暗淡的色彩、轮船的汽笛——横滨的一切都能激发我创作的欲望。"

另外，矢泽女士的创作中不可或缺的还有贝壳、海藻、海滩玻璃等大海的主题花样。

"受喜爱大海的爱人的邀请，一起去了海边。走在沙滩上，发现脚下遗落有许多美丽的东西。从那时起，便喜欢上了净滩活动。"

2019年1月，矢泽女士在当地的咖啡馆开设了刺绣教室。

"希望学员们找到专属自己的颜色。希望能把使用针和线自由表现的快乐，传递给更多的朋友。"

想要传递
表现自我的
喜悦

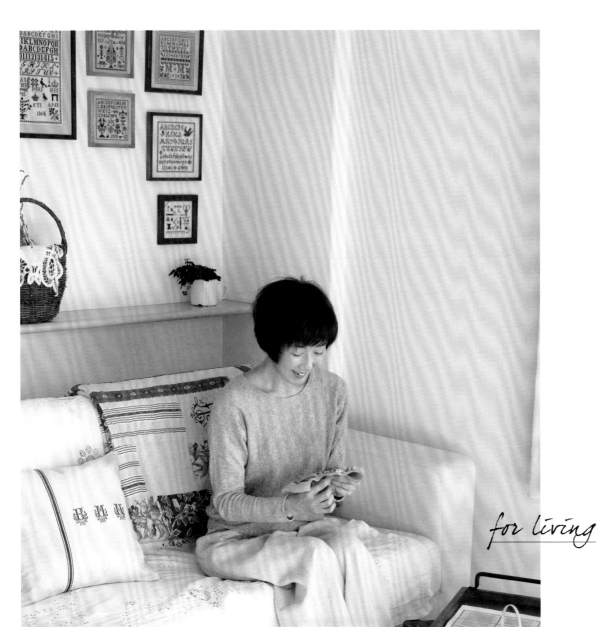

英文字母搭配
几何图案——
收集喜欢的主题花样

for living

1／光线充足的明亮餐厅，最适合做刺绣。墙面上装饰着大大小小的图样，错落有致。　2／刺绣中的作品，放在托盘里，便于移动。

岩本晶美女士
刺绣
遇到了
在法国

岩本晶美女士开始作家活动已经 15 年了。红色线条的古典风格亚麻布和英文字母的组合，如今成了岩本女士的独特风格。

"真正开始创作作品是在女儿上幼儿园的时候。当时以适合孩子的设计为中心，参加宝妈们在当地举办的活动。"

几年之后，陪同丈夫到国外工作。岩本女士在法国生活了 1 年左右。据说在巴黎街头散步的时候，偶然发现了一家十字绣专卖店，深受刺激。"那个时代没有当今这么多的信息，所以感觉一切都是那么新鲜。拜访当地的家庭时，看见厨房的角落里垂挂的红色线条围裙，觉得非常漂亮。"

回国之后，为了创作自己风格的作品，开始了反复摸索。2004 年创办了网页，取"位于巴黎的手工艺店"之意，命名为"on·bon·guu"。

1／看着外国书摸索完成的单色刺绣英文字母图样。"下半部分是织补绣，反复摸索好不容易刺绣而成。为了看上去更具古典气质，连边框也进行了精挑细选。" 2／这件是"东京拼布刺绣展2017"的展出作品。"组合了阿尔萨斯地区的传统花样，做了个蛙嘴式小钱包。" 3／教程用八角形针插。用不同格数的绣布，照着同一图案，试做了好几个。

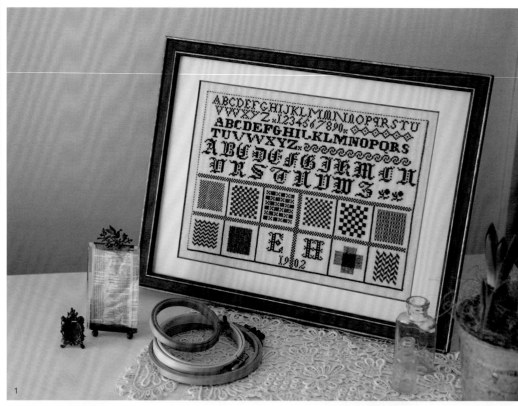

1

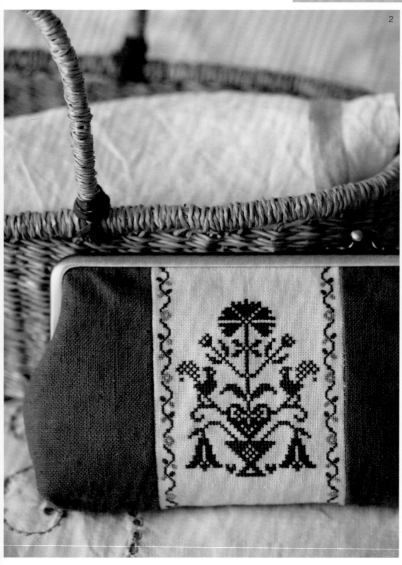

2

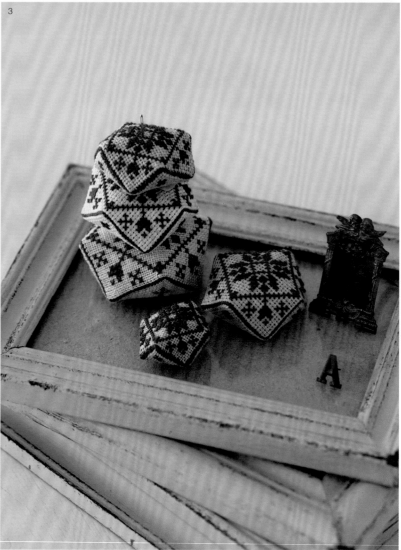

3

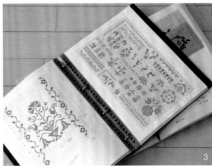

2
Masami Iwamoto

亚麻布
搭配十字绣

Atelier

1／父母送我的嫁妆梳妆台，现在用作了工作台。"曾一度想处理掉。有许多浅浅的小抽屉，如今成了收纳材料、工具的宝贝。" 2／零零碎碎的工具和材料。分门别类整理收纳在抽屉里。 3／之前制作的作品图案、教程资料等，精心保存在文件夹里。 4／岩本女士小时候娘家就有的古老的松糕模子，重新改造成了针插。 5／碎布片拼缝的盖布，添加了十字绣。 6／创作时不可或缺的古典风格亚麻布的厨房十字绣布。"无论多小的布片，我都会爱惜使用，一直用到不能用。" 7／喜欢的外国书是创作时的参考。"每次去法国时都会在当地搜罗，一本一本积攒起来的珍贵宝贝。"

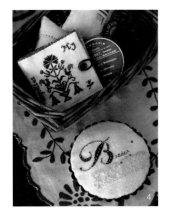

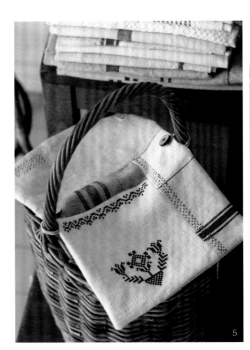

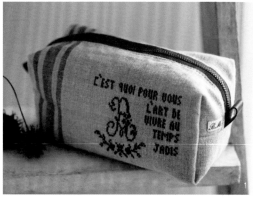

1／多次修改纸样才做好的随身包。制作过程越辛苦，喜爱之情就越深。
2／平时使用的2件手提包。右边是法式条纹布和亚麻帆布组合之作，结实耐用。"将喜欢的话、王冠和鸢尾花徽章，刺绣在上面。"

Daily use

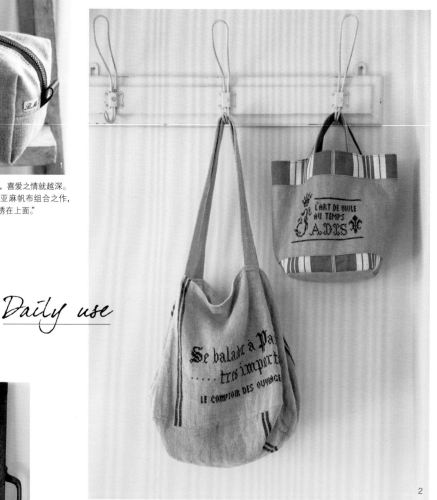

For magazine

1／根据往期的《爱刺绣》中的作品制作而成。"书中作品是在28ct的亚麻布上按照2格×2格为1格刺绣的，而这里是在18ct的AIDA和28ct的亚麻布上按照1格×1格为1格刺绣的。 2／门牌挂件（"欢迎"之意）13年了，还在爱惜地使用。

每一天都有日常使用的

刺绣作品和爱好的陪伴

红色绣线刺绣的

十字绣

是我的原点

　　自从创建自己的网页以来，有时向杂志社、出版社提供作品，有时参加日本宝库社主办的"home couturier"。近十几年来，忙于参加各种活动的岩本女士，现在已经把重心放回当地，重新规划自己的活动空间。"之所以能够这样一直继续自己喜欢的事情，也正是因为有家人的支持。现在就想珍惜每天的生活，平静地拈针穿线。"

　　对于岩本女士来说，最大的愿望，就是每年都能如期造访法国。"巴黎、普罗旺斯、蔚蓝海岸（Côte d'Azur）等，很多时候都是先定下每次的主题再去的。这几年和阿尔萨斯地区结缘，连续两年都去了那里。地方特色浓郁的法国，无论去多少次都不会感到厌倦。以阿尔萨斯旅行为契机，最近，再次被红色绣线所吸引。红色线条的茶巾和红线刺绣的十字绣，是我的原点。今后，我还会珍惜喜欢的东西，继续参加活动。"

刺绣点缀的四季小物

spring ~ summer 婚礼

特别介绍适用于春夏婚礼的白色＋柔和色调的刺绣戒枕和小物。
也可作为送给重要的人的礼物，或选取其中的图案刺绣在日常小物上，精致美丽。

摄影 白井由香里　设计 伊东朋惠

28
×××

花朵戒枕

色调温柔、高雅的花朵刺绣
在绸缎上用 25 号刺绣线刺绣而成。
在椭圆形的戒枕里塞满填充棉后，
缎面的美丽光泽更加凸显。

实物等大图案 >>>p.91

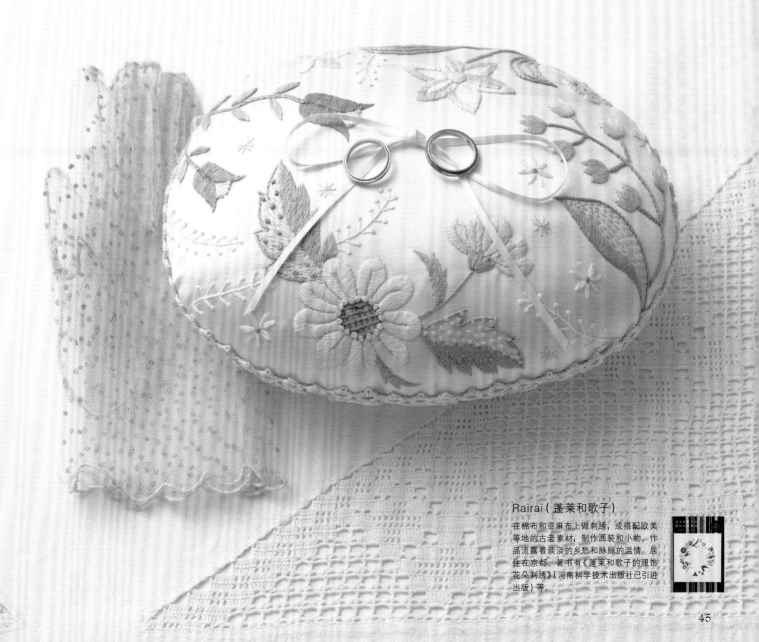

Rairai（蓬莱和歌子）

在棉布和亚麻布上做刺绣，或搭配欧美
等地的古老素材，制作西装和小物。作
品流露着淡淡的乡愁和脉脉的温情。居
住在京都。著书有《蓬莱和歌子的服饰
花朵刺绣》（河南科学技术出版社已引进
出版）等。

29
××××

柔和色调的
婚礼欢迎板组合

纯白色的亚麻布上做十字绣
刺绣蕾丝花样和"Welcome"的文字。
配套的戒枕
中央处用十字绣制作了一颗爱心。

图案 >>> 原大纸样 A 面

泽村惠理子

母亲喜欢蕾丝编织和西式裁剪，受其影响，喜欢上了手工制作。作品纤细、柔美，多为成年人设计。2003 年以后使用原创工具，在自家开办 "Atelier blanc et ecru" 教室。

铃兰
戒枕和手帕

纯白色缎面上用白线刺绣的铃兰戒枕，
利用椭圆形的绣绷勾勒出美丽的轮廓。
手帕上的英文是"我们彼此承诺相爱一生"之意。
用象征着纯净与忠贞的蓝色刺绣而成。

实物等大图案 >>> 原大纸样 A 面

*We promise
to share our love with each other
as long as we both shall live.*

umico

借助单一颜色的浓淡明暗表现主题的刺
绣作品，雅致、优美。在活动中发表的
作品多用 UMICORN 的品牌名。

哈登格刺绣的
三件套

戒枕、餐巾、留言卡垫布的三件套上清新素雅的蕾丝花样
是用哈登格刺绣制作完成的。
作为巧妙的点缀，添加了淡蓝色的刺绣和珍珠。
因为运用基础技法就能完成，所以新手朋友也来挑战一下，如何?

制作方法 >>> 戒枕 … p.116
图案 >>> 原大纸样 A 面

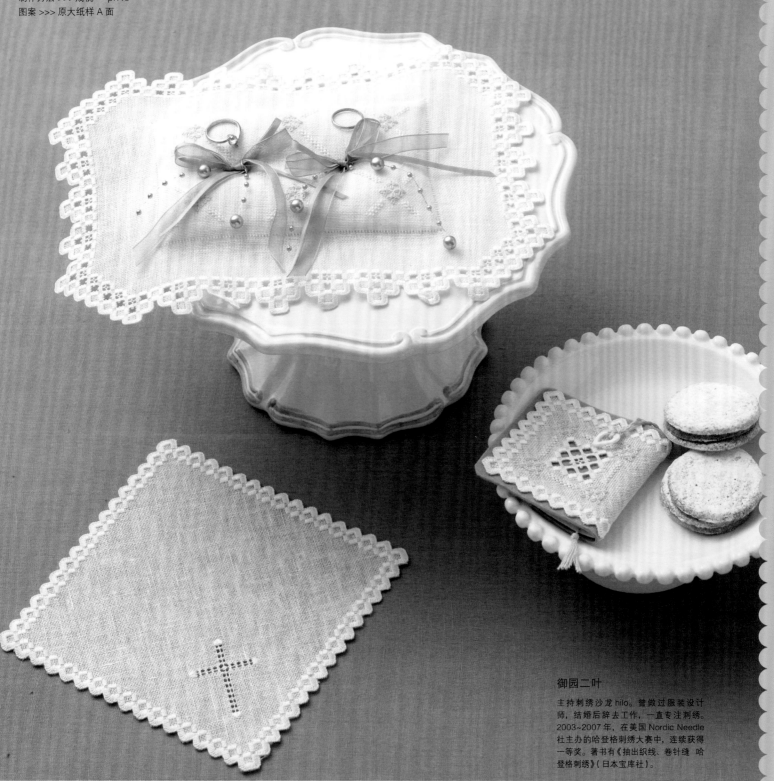

御园二叶

主持刺绣沙龙 hilo。曾做过服装设计
师，结婚后辞去工作，一直专注刺绣。
2003~2007 年，在美国 Nordic Needle
社主办的哈登格刺绣大赛中，连续获得
一等奖。著书有《抽出织线、卷针缝 哈
登格刺绣》(日本宝库社)。

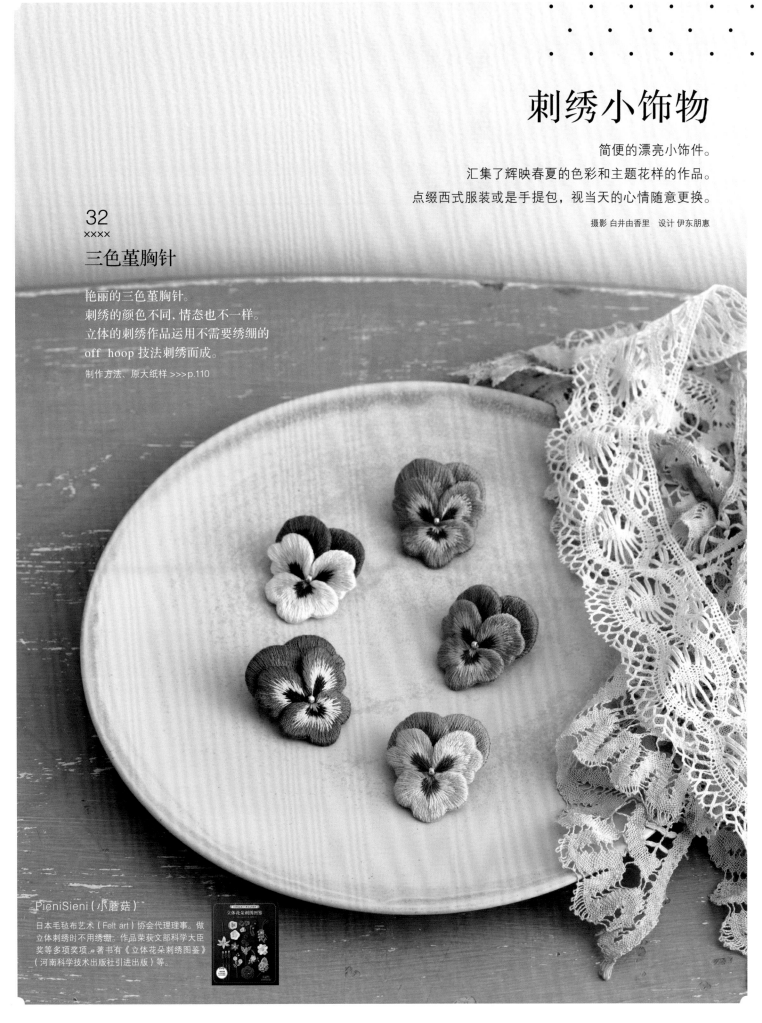

刺绣小饰物

简便的漂亮小饰件。
汇集了辉映春夏的色彩和主题花样的作品。
点缀西式服装或是手提包，视当天的心情随意更换。

摄影 白井由香里 设计 伊东朋惠

32
××××

三色堇胸针

艳丽的三色堇胸针。
刺绣的颜色不同，情态也不一样。
立体的刺绣作品运用不需要绣绷的
off hoop 技法刺绣而成。

制作方法、原大纸样 >>>p.110

PieniSieni（小蘑菇）

日本毛毡布艺术〔Felt art〕协会代理理事。做
立体刺绣时不用绣绷。作品荣获文部科学大臣
奖等多项奖项。著书有《立体花朵刺绣图鉴》
（河南科学技术出版社引进出版）等。

立体花朵刺绣图鉴

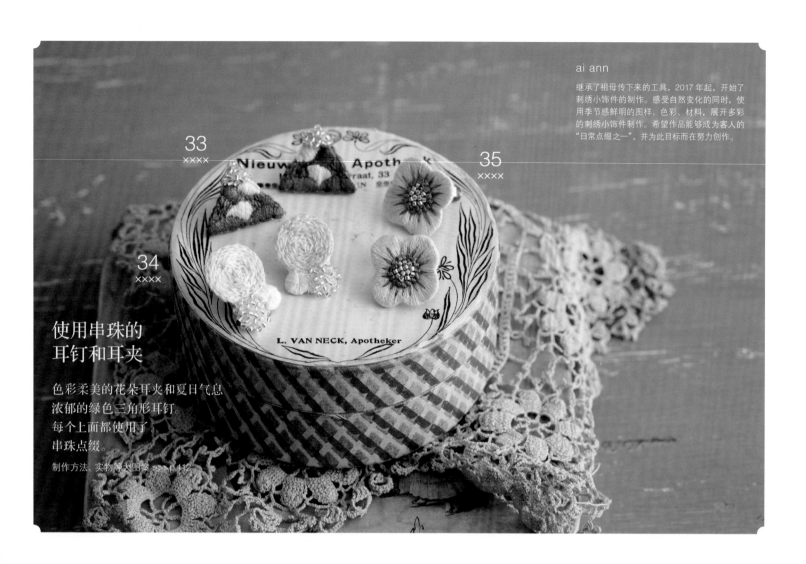

ai ann

继承了祖母传下来的工具，2017 年起，开始了
刺绣小饰件的制作。感受自然变化的同时，使
用季节感鲜明的图样、色彩、材料，展开多彩
的刺绣小饰件制作。希望作品能够成为客人的
"日常点缀之一"，并为此目标而在努力创作。

使用串珠的
耳钉和耳夹

色彩柔美的花朵耳夹和夏日气息
浓郁的绿色三角形耳钉。
每个上面都使用了
串珠点缀。

制作方法、实物等大图案 >>>p.112

春花胸饰

雏菊、蔷薇、蒲公英胸饰。
用色线明晰轮廓，做法式结粒绣、
缎面绣、锁链绣，绣满白色部分。

制作方法、实物等大图案 >>>p.113

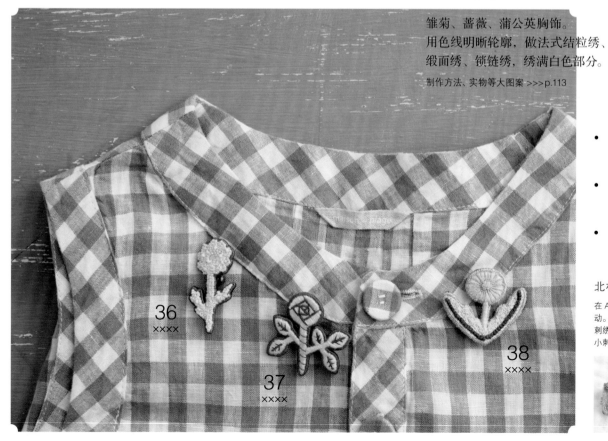

北村绘里（coL）

在 Abareru 会社工作之后才开始了作家活
动。以日常生活中的留心发现为主题制作
刺绣饰品和杂物。著书有《北村绘里的小
小刺绣》（各大购书平台均可购买）。

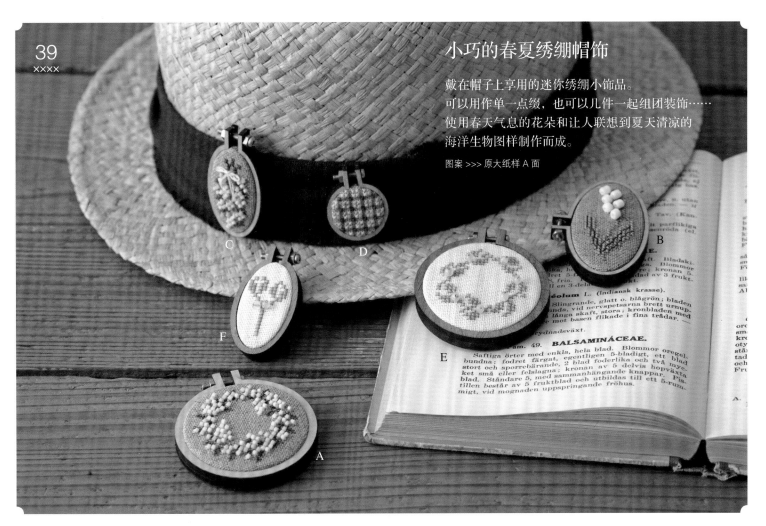

小巧的春夏绣绷帽饰

戴在帽子上享用的迷你绣绷小饰品。
可以用作单一点缀，也可以几件一起组团装饰……
使用春天气息的花朵和让人联想到夏天清凉的
海洋生物图样制作而成。

图案 >>> 原大纸样 A 面

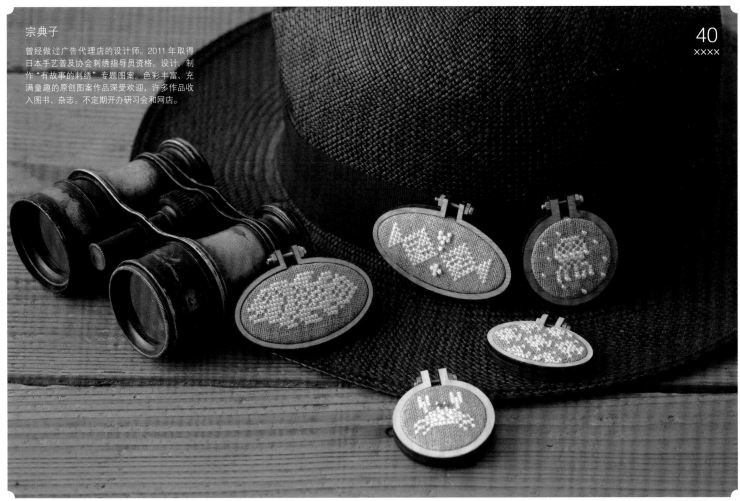

宗典子

曾经做过广告代理店的设计师。2011 年取得
日本手艺普及协会刺绣指导员资格。设计、制
作"有故事的刺绣"专题图案。色彩丰富、充
满童趣的原创图案作品深受欢迎，许多作品收
入图书、杂志。不定期开办研习会和网店。

素材提供／Ｄ・Ｍ・Ｃ（株式会社）DMC25 号刺绣线，DC67S0 亚麻布 32ct

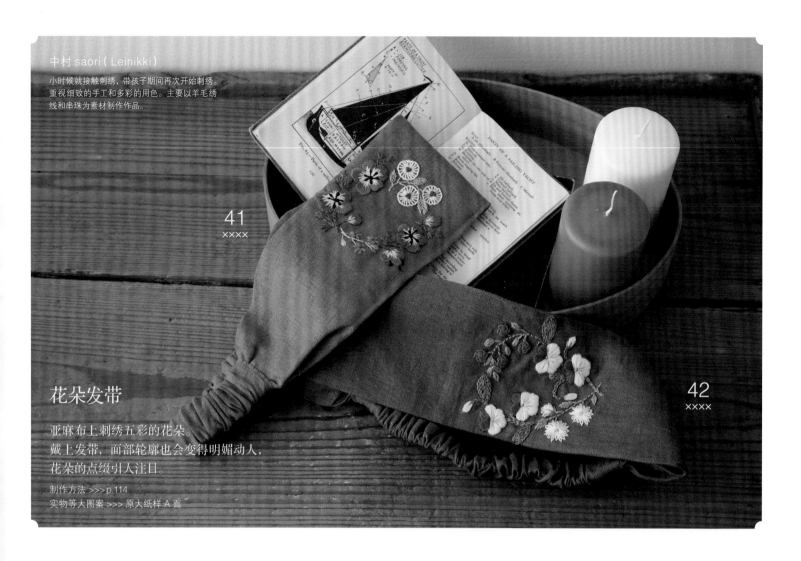

中村 saori（Leinikki）

小时候就接触刺绣，带孩子期间再次开始刺绣。
重视细致的手工和多彩的用色。主要以羊毛绣
线和串珠为素材制作作品。

41
××××

花朵发带

亚麻布上刺绣五彩的花朵。
戴上发带，面部轮廓也会变得明媚动人，
花朵的点缀引人注目。

制作方法 >>> p.114
实物等大图案 >>> 原大纸样 A 面

42
××××

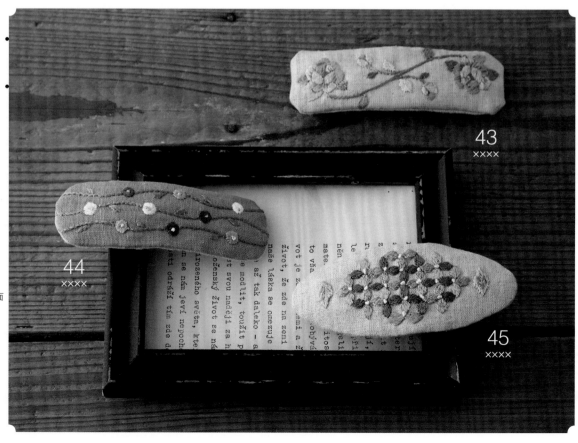

3 款发夹

使用有光泽的绣线
刺绣多姿花朵。
反面安上配件，
做成发夹。

制作方法 >>> p.114
实物等大图案、纸样 >>> 原大纸样 A 面

早川靖子

嵯峨美术短期大学染织专业毕业后，曾在
纺织设计事务所工作，后又在福岛县学习
桐木贴花工艺。现在制作并销售刺绣、插
画作品。

43
××××

44
××××

45
××××

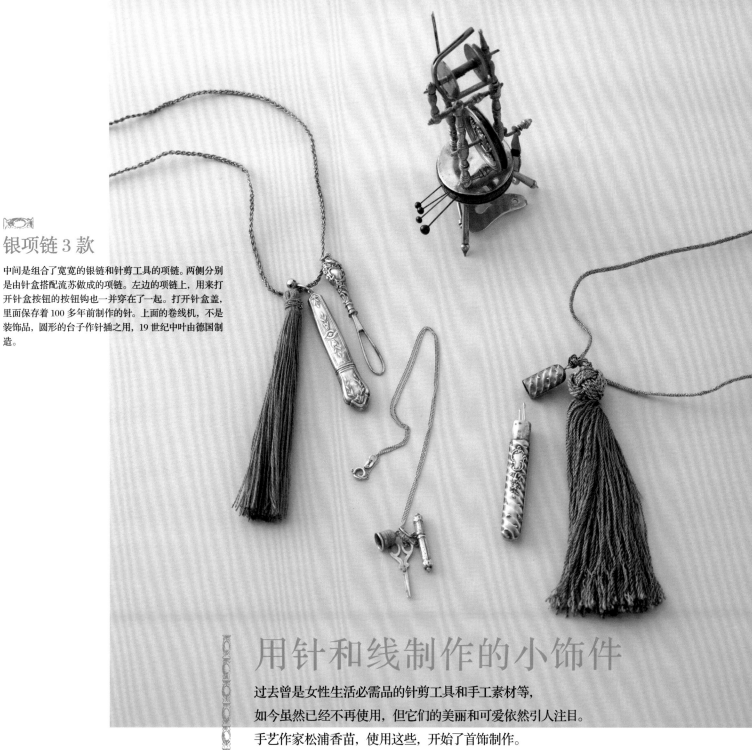

银项链 3 款

中间是组合了宽宽的银链和针剪工具的项链。两侧分别是由针盒搭配流苏做成的项链。左边的项链上，用来打开针盒按钮的按钮钩也一并穿在了一起。打开针盒盖，里面保存着100多年前制作的针。上面的卷线机，不是装饰品，圆形的台子作针插之用，19世纪中叶由德国制造。

用针和线制作的小饰件

过去曾是女性生活必需品的针剪工具和手工素材等，

如今虽然已经不再使用，但它们的美丽和可爱依然引人注目。

手艺作家松浦香苗，使用这些，开始了首饰制作。

不是对老物件的再利用，而是发现新价值的"提升利用"。

可能您的身边也有原石在等待发掘。

摄影 白井由香里

豆粒大小的顶针、小而锋利的剪刀、可以打开盖子的小巧针盒，皆制造于维多利亚时代的英国。19世纪工匠的技艺之高超和作品造型之可爱无不令人瞠目。缠绕所需用量绣线的缠线板，有的是珍珠母贝（白蝶贝）材质，有的是象牙制作，非常美丽。仅是凝眸注视，也觉悦目赏心。

当时，掌握针线活儿的技能，对于女性来说，无关社会阶层，都是理所应当的。虽然迫于生计而拈起绣针的人有很多，但是为了满足那些因为兴趣而热爱针线活儿的人的需求，工匠们制造出了施以各种工艺的精美针剪工具。

在跳蚤市场淘到的维多利亚时代的针盒，穿上线绳，做成了项链。从此便把针和线作为材料，开始了首饰的制作。

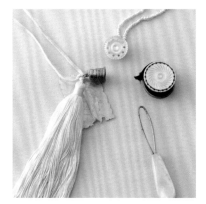

缠线板项链

19世纪末制作的珍珠母贝的缠线板搭配流苏，线轴形的缠线板上点缀小粒珍珠，分别做成了项链。像白色刺绣那样，大量使用单色的绣线时，绣线要买成桃的，在缠线板上缠取所需用量的绣线。

松浦香苗

手艺作家，幼时便喜欢摆弄布料，利用
自然和最爱的布料进行创作是生活的一
部分。著书《松浦香苗的针线活儿》（日
本宝库社）等多部。

缠线板和珠针的项链

在齿轮状塑料板上缠绕很是罕见，缠绕后的效果也很
好看! 加上同色流苏，做成了项链。下图中的珠针，利
用手编绳，做成项链，从而提升了使用价值。

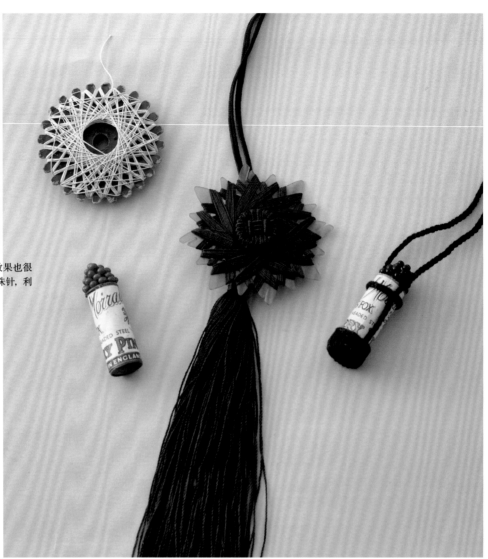

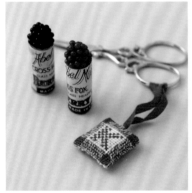

19 世纪末英国制造的珠针。珠头是玻璃材质，
针身是不锈钢，一根一根纯手工打造，因为有
了百年历史，所以已经锈蚀，不能再使用了。

[上]买到的全套完整的书形针匣。还带有
穿针器。
[右]缝纫机用针是装在筒状容器中出售的。
右面的 4 个是木制的，左边的 1 个是用厚
纸做的，容器上印有制造商的名字、针的
粗细编号。是美国二十世纪四五十年代的
产品。

为纪念 1953 年英国女王伊丽莎白二世加冕而特制的书形针匣。展开
写有 "CORONATION SOUVENIR" 的封面，跳出一辆载着皇冠的
黄金马车。反面当然是爱丁堡公爵菲利普亲王的肖像。

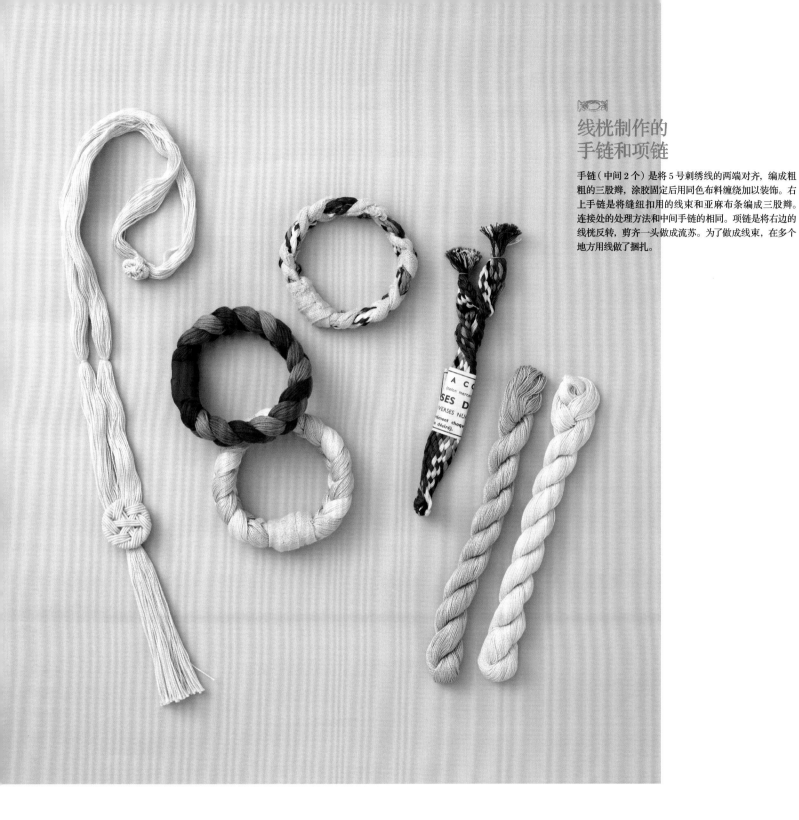

线桃制作的手链和项链

手链（中间2个）是将5号刺绣线的两端对齐，编成粗粗的三股辫，涂胶固定后用同色布料缠绕加以装饰。右上手链是将缝纽扣用的线束和亚麻布条编成三股辫。连接处的处理方法和中间手链的相同。项链是将右边的线桃反转，剪齐一头做成流苏。为了做成线束，在多个地方用线做了捆扎。

［左］第二次世界大战期间，供应给法国军队的缝衣线。颜色有黑色、卡其色、自然色等，40号线。
［右］法国古典风格的刺绣线。除了1张卡片上缠绕1种色线的之外，还有1张卡片上缠绕4种同色系但有色差的线的情况。

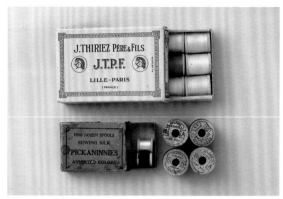

线和缝纫工具组合的
项链和胸饰

缠着线的线卷非常可爱，就直接使用了。
和迷你缝纫工具组合到一起，
更加可爱。

放入纸盒的线。上面是1打
色彩柔和的木棉线，下面是
迷你尺寸的丝线。在杉树形
状缠线板做的项链上，绿色
线卷在流苏头作点缀。

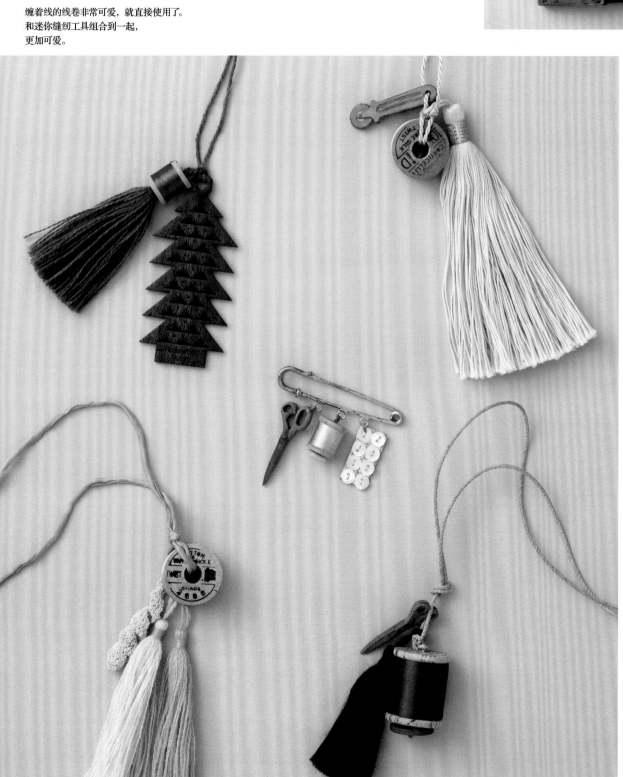

意大利的传统刺绣

令人向往的 Punto Antico

被誉为抽纱绣、哈登格刺绣始祖的 "Punto Antico"，
是数着细密的布格制作几何图案花样的精美传统刺绣。

摄影 白井由香里　设计 伊东朋惠

Igarashi 郁子

女性高级时装设计师。日本意大利刺绣
普及协会"Inkanta"负责人。担任博洛
尼亚 Punto Antico 协会日本分会代表。
在意大利外交部管辖的意大利文化会馆
开办有 Punto Antico 刺绣教室。

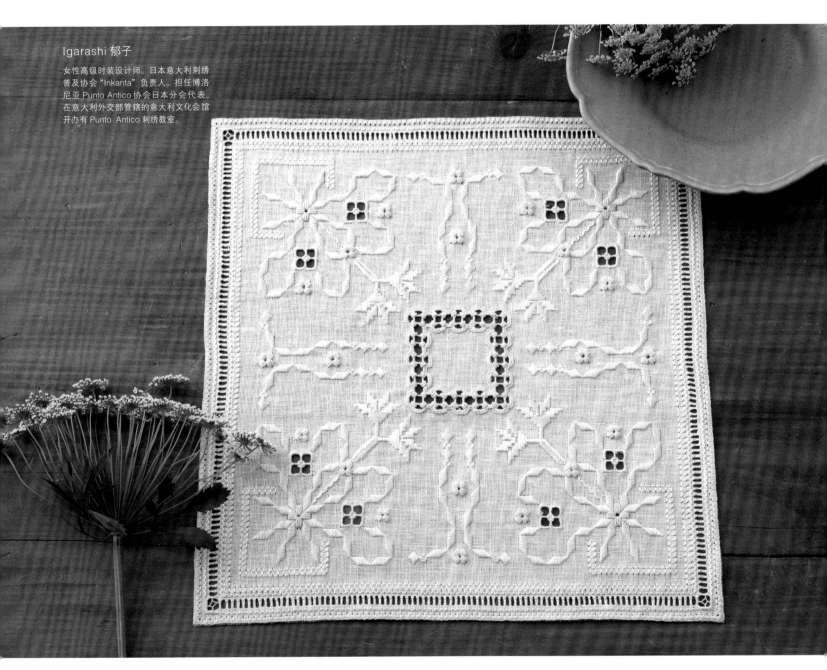

46
×××

小垫布

Punto Antico 的几何图案花样
基本上由 4 格组成。
如果掌握好分寸大面积刺绣的话，
细密的布格也能凭着针尖的感觉计数了。

小垫布的刺绣方法 >>> p.115
图案 >>> 原大纸样 A 面

装饰阿伊奴服饰的刺绣

撰文 津田命子 摄影 森谷则秋

阿伊奴族为生活在日本北海道地区的一个少数民族。阿伊奴花样主要源于男性制作的雕刻和女性制作的刺绣。雕刻主要是用小刀在木头或骨头上凿刻，刺绣主要是用针在棉布或树皮布上刺缝。本文介绍服装和刺绣的相关内容。

阿伊奴服装的变迁

由于过去没有文字和纸、文具，所以阿伊奴文化中完全没有关于早期服饰的记录，但是由日本人记录的文献、博物馆收藏的资料等，可以推知其服装文化的历史面貌。

阿伊奴服装，自古以来主要以毛皮和皮革为材料，不知何时起，又增加了韧皮纤维布[1]，后来又采用了绢和棉，直到如今。毛皮、皮革、韧皮纤维布是阿伊奴人自己生产的服装材料，绢和棉等布料最早是从大陆通过毛皮和动物牙齿交换获得的，后来是从本州岛通过毛皮、鹫鹰羽毛交换获得的。

毛皮、皮革衣服的边缘部分缝上一圈棉布，从上边进行刺绣。在棉布条的中心位置刺绣1条或2条与棉布条布边平行的线，不曾发现曲线。刺绣虚线或是断续短线时，采用将芯线绕成线圈的绕线绣的技法完成。1799年木村谦次在虻田郡购买的衣服是关于韧皮衣的最早物料，已经明确出现了虚线刺绣、断续短线刺绣。由此可知，18世纪末，已经形成了虚线刺绣、断续短线刺绣、绕线绣等技法（木村资料）。

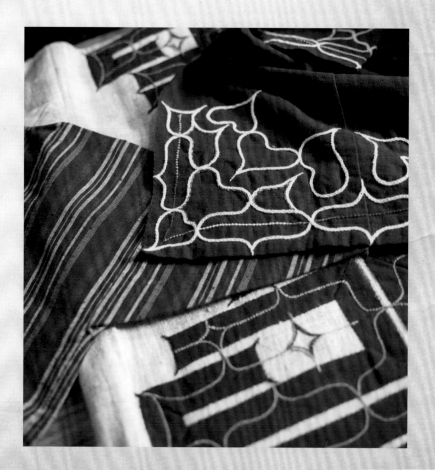

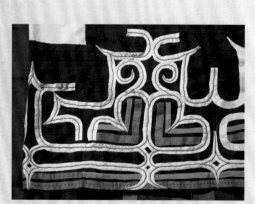

笔者亲手制作的、钏路市立博物馆收藏的、现存最古老的棉布衣的复制品。镶布周边使用荨麻线做了绕线绣。从一头抽出荨麻纤维，搓捻成芯线。这是一次对于当今已经失传的技术的挑战。

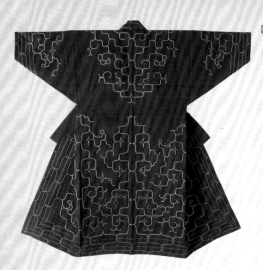

【tidiri】
日语中"打补丁"的地方口音。大约80年前制作的。笔者所藏。

阿伊奴刺绣的3种技法

阿伊奴刺绣大致分为3类，刺绣技法直接成了衣服的名称。

【tidiri】… 直接在布上刺绣。
【kaparamipu】… 剪开宽幅的布面，缝合固定后，从上面开始刺绣。
【ruunpe】… 缝合固定裁好的带状布条，在上面刺绣。

由过去的资料推知的信息

1817~1823 年间驻留在长崎出岛的荷兰商馆长——Jan Cock Blomhoff 归国时带回的资料中，有 2 件韧皮衣，标记为 Blomhoff 资料 B0、Blomhoff 资料 B1。B1 和前述木村资料相同，都是运用了虚线刺绣，B0 则是运用锁链绣刺绣而成。锁链绣的刺绣方向一目了然，所以可以看出来当时刺绣展开的方向。衣襟、袖口、裙摆、背后布满的镶布中心部分，从上面开始，用白色棉线刺绣。顺着针迹观察发现，刺绣不是从镶布上贸然出现的。时常运用曲线装饰。这可能是目前发现的最早的、做锁链绣的韧皮衣中间加入曲线装饰

的资料了吧。

韧皮衣的制作顺序基本是一定的。剪开布料先做袖子，然后制作主体，在裙摆处包边。因为裙摆处是剪开的，所以要在边上包布，防止绽线。为此做完袖子之后，立刻处理主体的裙摆，镶上布后进行刺绣。

花样构成的变化

以下内容主要考察 18 世纪中叶棉布衣的历史面貌。

被誉为世界最古老的阿伊奴棉布衣（1747 年以前）现存于俄

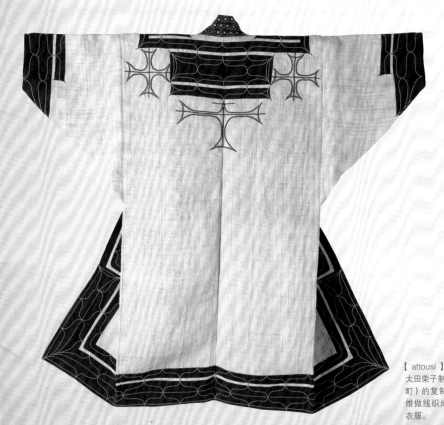

【attousi】
太田荣子制作。阿伊奴民族博物馆所藏（白老町）的复制品。attousi 是使用树皮、草皮纤维做线织成的衣服。据说是阿伊奴最古老的衣服。

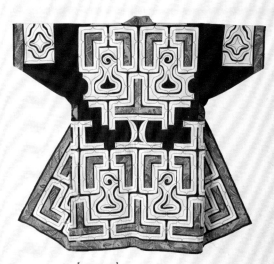

【ruunpe】
加藤 sizue 制作。展示博物馆所藏资料（天理市）的复制品。布条做贴布缝，然后在上面刺绣。

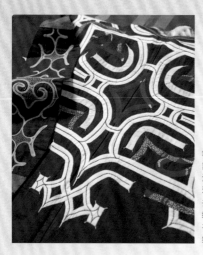

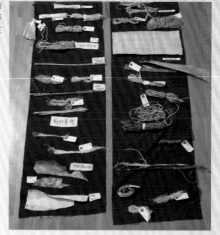

阿伊奴人使用的纤维各种各样。不仅有椴树、春榆等树木、草类植物纤维，还有鲑鱼皮、鹿的跟腱等动物纤维。这些不是古老的物品，而是笔者自己采集加工成的纤维。

笔者自用的 ruunpe 和系头巾。女性通过系头巾、戴首饰、耳饰，装饰正装。阿伊奴的花样，例如旋涡形等，很多形状都不可思议，人们认为花样有驱邪的功用。过去人们劳作时，就让孩子在旁边小憩，并用"tara"绳把周边围起来保护安全。衣服上点缀的阿伊奴刺绣也多用在衣襟、袖口等开口的部位。在使用柔软的纤维绣线之前，先使用像绳子一样的线，由此可知，刺绣确实具有驱魔护身的意义。

罗斯。[2] 这件棉布衣上的刺绣，是在镶边布面中心部分，放上搓捻得像绳子一样的芯线，然后再用绢线在芯线上像是绕线圈一样做线绣固定。18 世纪中期，在镶边的布面中心刺绣的规则似乎已经形成。而且蛎崎波响[3] 1783 年创作的《东部画像》中，画有阿伊奴服饰。棉布衣上镶有镶布，布面的中间有刺绣点缀，在某些部分加入了曲线装饰。由此可推知，19 世纪初的资料 B0 中韧皮衣上运用的技法，就是早已出现在棉布衣上的刺绣技法。

根据一般衣服的制作工艺，对于资料 B0，从开工到收尾做了细致考察。资料 B0 在年代明确的资料中，是第一件利用锁链绣的

韧皮衣，而且在某些部分加入了曲线装饰，制作收尾时，刺绣突然在曲线邻接的镶布上出现，然后又继续刺向临近的镶布中。换言之，这就是最早的刺绣交叉工艺。资料 B0 虽然是韧皮衣，但是锁链绣、曲线装饰，还有刺绣交叉均属首次发现。

后来发现，1823~1828 年间留居日本的 Franz Balthasar von Siebold 带回去的韧皮衣的反面上，采用曲线和刺绣交叉的一笔写三画的形式完成的工艺，和流传到现代的阿伊奴花样构成完全相同。从 18 世纪末到 19 世纪初的 30 年间，阿伊奴的花样构成经历了发展变化，并传承到现代。阿伊奴花样，在衣襟、袖口、裙摆的周边镶边，从上面开

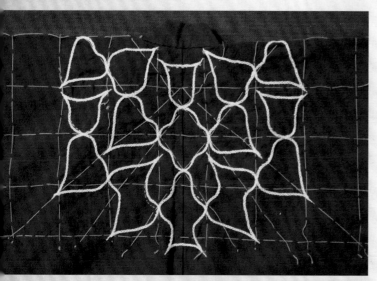

在导引线上刺绣的花样，就像是一笔画出来的一样。导引线交叉之处，即为花样的尖端重叠之处。主要运用了钉线绣和锁链绣。

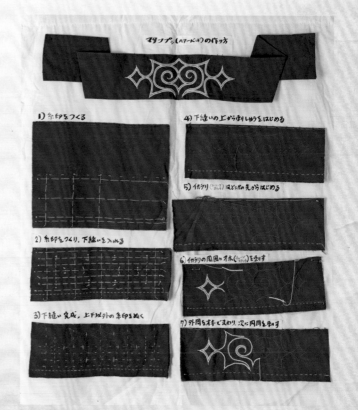

用于指导的头巾制作方法。按照古代流传下来的方法，先疏缝导引线，再描画花样。

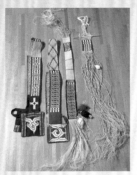

笔者制作的挂刀布带。男性使用，从肩垂挂及腰，两端挂刀。右边的那件处于制作当中的状态，用绳子编织，结实耐用。

笔者日常穿用的衣服。垂挂于胸口的是叫作 tisibo 的针袋。使用鹿角制作，里面可以收纳针和线。

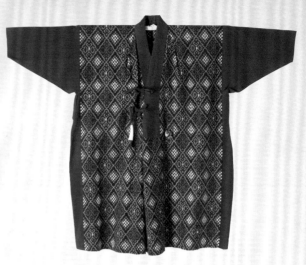

始刺绣，刺绣的芯线现在是棉线，但 18 世纪中期资料显示，使用荨麻等的草皮纤维搓捻成绳状，做芯线使用。而且认为绳状的芯线具有驱魔护体的作用。

在阿伊奴族人的信仰中，神灵会变身为动物或植物，从神灵的世界来到人间游玩。但是并非所有的神灵都对人类友善，也有对人类不友善、散播传染病、带来灾难等的神灵。为了防止这些凶神恶煞附着在衣襟、裙摆等处，所以才身缠绳子。笔者曾多次听说过"衣服上的刺绣能够驱魔"这样古老的传说。

※1 韧皮纤维布……阿伊奴语中，裂叶榆的树皮之意。将干燥后的裂叶榆等榆科树皮撕成细缕，纺线织成的布，就叫韧皮纤维布，用其做成的衣服称为韧皮衣。

※2 俄罗斯科学研究所、彼得大帝人类学民族学博物馆（俗称珍奇物品博物馆）所藏。类似物品在钏路市立博物馆也有收藏，目前正在调查研究两者是否为同一时期的作品。

※3 蛎崎波响：1764~1826年，松前藩（现在北海道松前郡松前町）家老、画家。江户后期绘制的阿伊奴酋长《夷酋列像》，是能够了解19世纪以前阿伊奴文化的少有的珍贵资料。

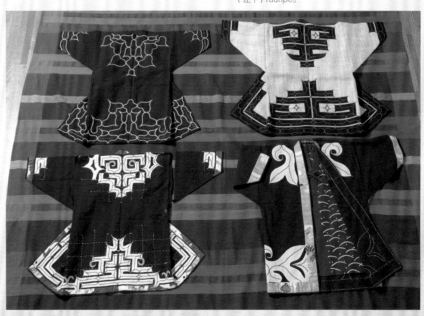

尺寸缩小了一半的、用作教材的衣服。刻意保持未完工的状态，便于了解结构。（左上）tidiri，（右上）tikarakarape……类似于韧皮衣的衣服。（右下）kaparamipu……把剪下的布铺在上面一起刺绣。（左下）ruunpe。

津田命子

原北海道立阿伊奴综合中心学员。凭借《阿伊奴服饰文化研究》取得综合研究大学院大学博士学位。1999年到2002年间，在美国、俄罗斯、德国的博物馆和大学举办了阿伊奴女性手工研讨会。2004年获得北海道文化奖励奖，2007年获得阿伊奴文化奖励奖。著书有《阿伊奴服装与刺绣入门》等。在宝库学园札幌校区担任讲师。

如果有 15 种颜色的花线……

同样的颜色，搭配不同的图案和技法，能够收获多彩的作品，这也是刺绣的魅力所在。
选出 OOE 花线之中人气很高的 15 种颜色，
用相同的配色请 6 位作家设计了不同的作品。

摄影 渡边淑克　设计 铃木亚希子

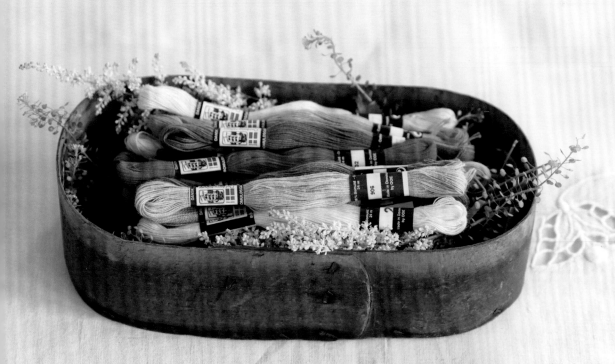

OOE 的花线

OOE（O.Oehlenschlägers Eftf.Aps）是丹麦老牌刺绣线厂商。拥有 140 多年历史的、风格素朴的无光泽绣线和使用绣线创作的十字绣设计，声誉在外。OOE 的花线，为了遵守过去草木染时代的自然、温柔显色的工艺，从不增加色数，而且严格管理生产，保障产品质量。

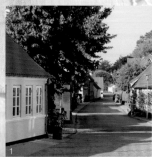

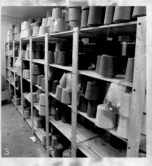

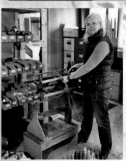

1／OOE 公司所在的街道 "Nørskovsmindevej" 的房屋。　2／北欧短暂的春天，大地盛开着四叶草。　3／OOE 公司的仓库。花线先卷在锥形圆筒上，然后再卷成线桄。　4／OOE 公司的老板贾尼女士。夫妇共同经营公司。（照片提供／OOE 公司）

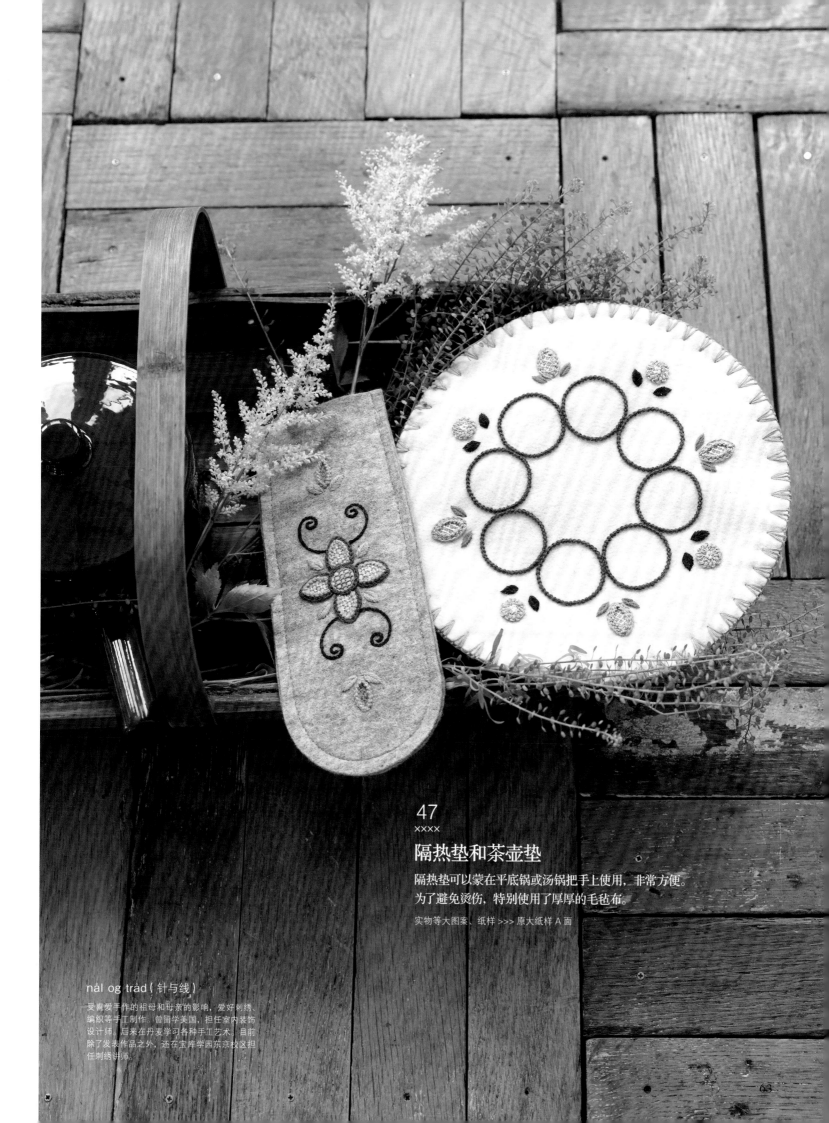

47
xxxx

隔热垫和茶壶垫

隔热垫可以蒙在平底锅或汤锅把手上使用，非常方便。
为了避免烫伤，特别使用了厚厚的毛毡布。

实物等大图案、纸样 >>> 原大纸样 A 面

nål og tråd（针与线）

受喜爱手作的祖母和母亲的影响，爱好刺绣、
编织等手工制作。曾留学美国，担任室内装饰
设计师。后来在丹麦学习各种手工艺术。目前
除了发表作品之外，还在宝库学园东京校区担
任刺绣讲师。

花束刺绣框画

运用锁链绣和扣眼绣完成的
线条画花束，成熟、典雅。
底布选择了映衬绣线的颜色。
刺绣成品蒙在木板上，四角的处理也很规则、美观。

实物等大图案 >>> 原大纸样 A 面

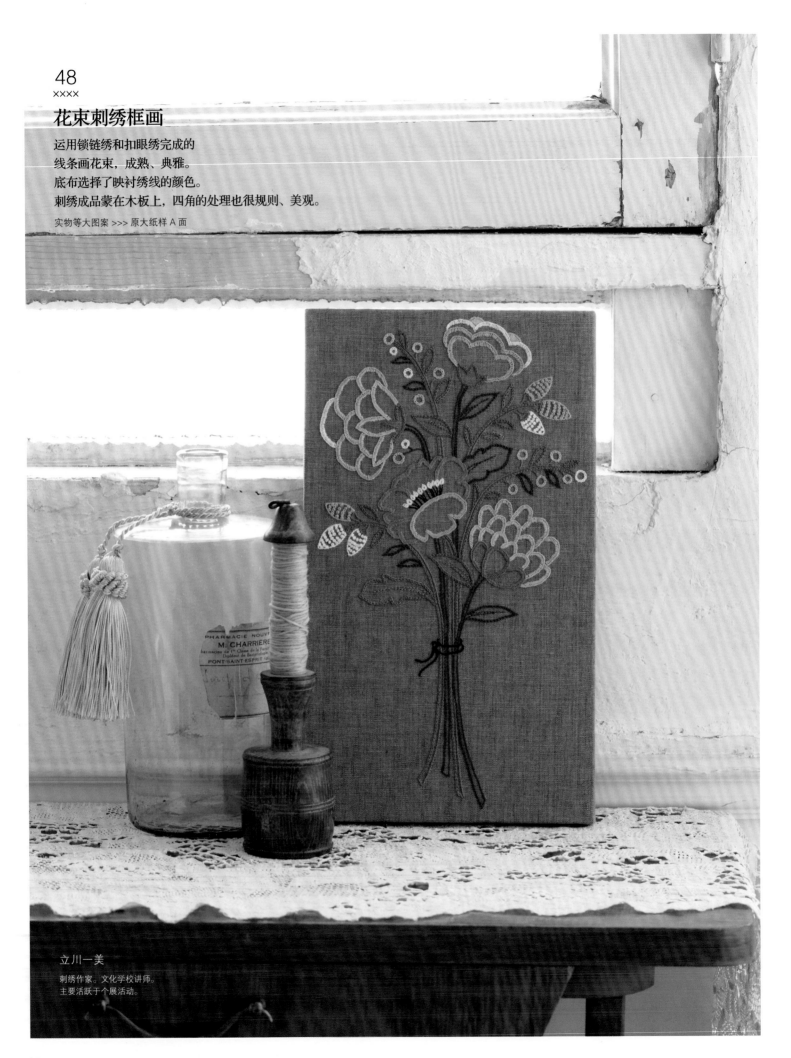

立川一美

刺绣作家。文化学校讲师。
主要活跃于个展活动。

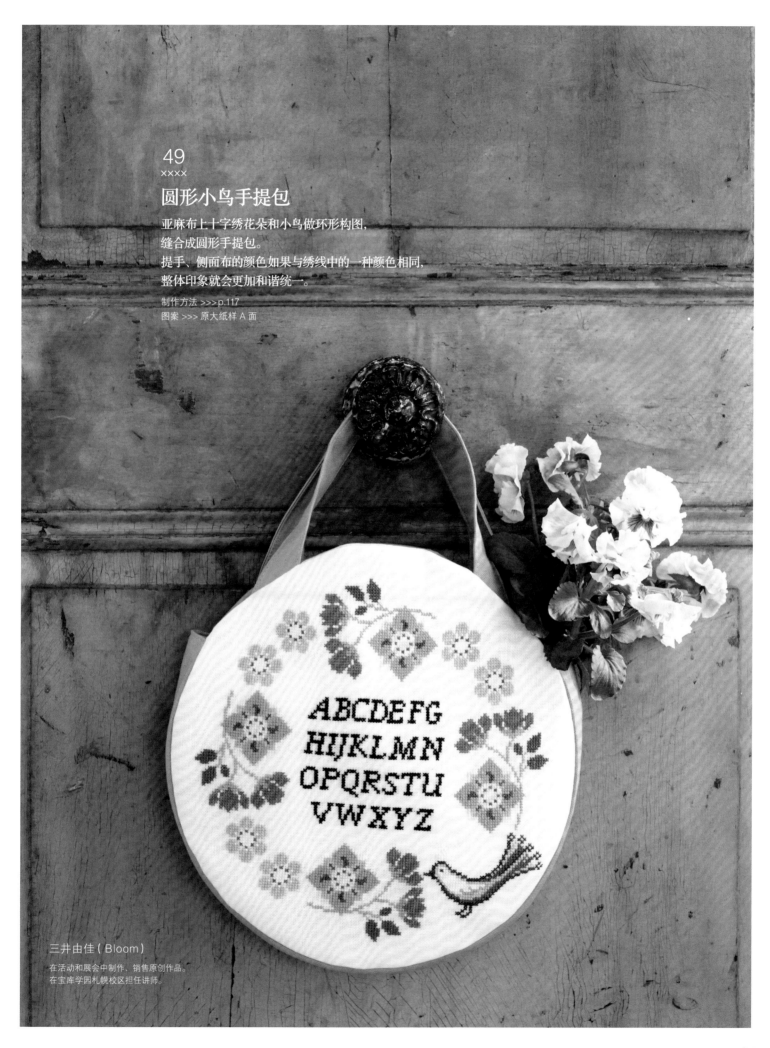

49
××××

圆形小鸟手提包

亚麻布上十字绣花朵和小鸟做环形构图，
缝合成圆形手提包。
提手、侧面布的颜色如果与绣线中的一种颜色相同，
整体印象就会更加和谐统一。

制作方法 >>>p.117
图案 >>> 原大纸样 A 面

三井由佳（Bloom）

在活动和展会中制作、销售原创作品。
在宝库学园札幌校区担任讲师。

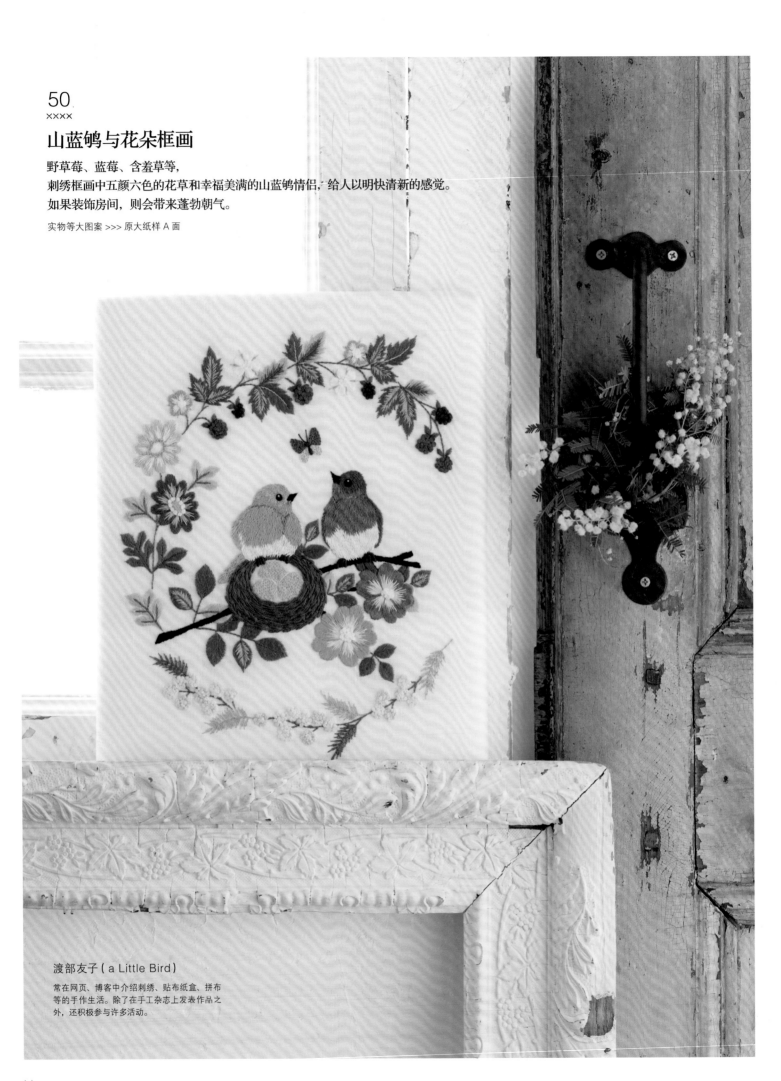

50
××××

山蓝鸲与花朵框画

野草莓、蓝莓、含羞草等，
刺绣框画中五颜六色的花草和幸福美满的山蓝鸲情侣，给人以明快清新的感觉。
如果装饰房间，则会带来蓬勃朝气。

实物等大图案 >>> 原大纸样 A 面

渡部友子 (a Little Bird)
常在网页、博客中介绍刺绣、贴布纸盒、拼布
等的手作生活。除了在手工杂志上发表作品之
外，还积极参与许多活动。

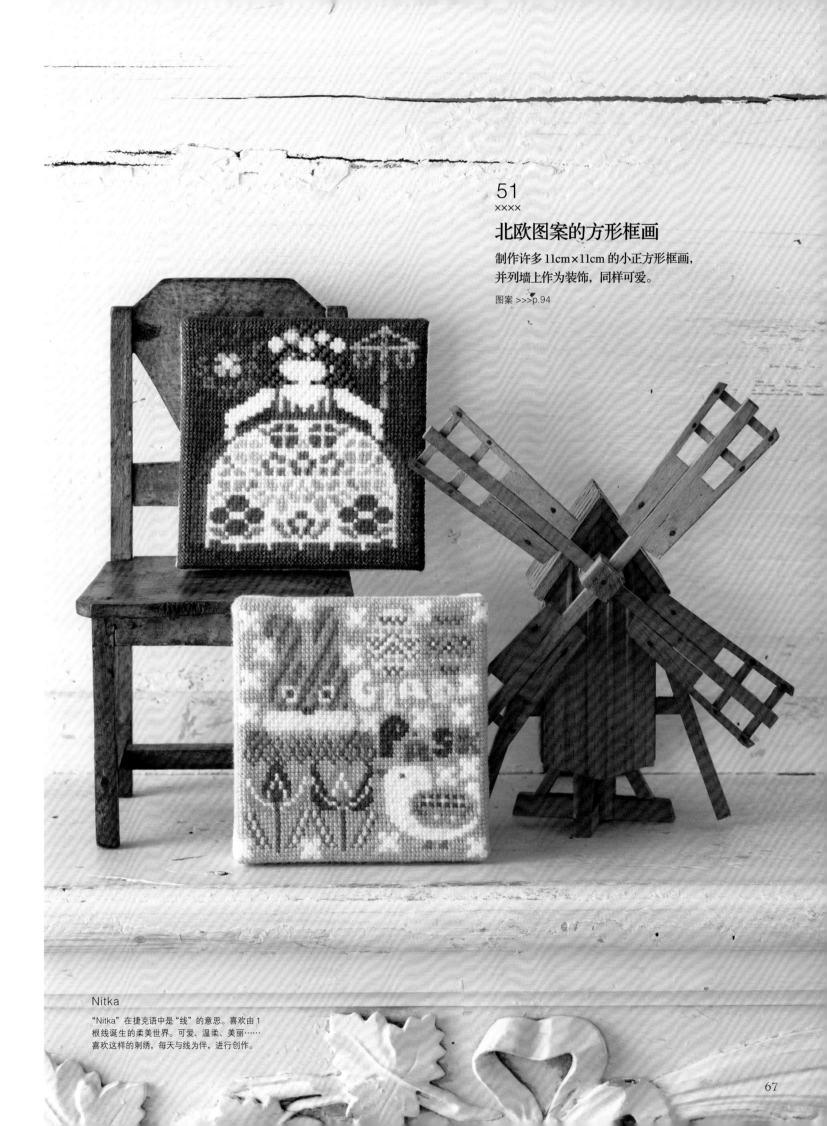

51
xxxx
北欧图案的方形框画
制作许多 11cm×11cm 的小正方形框画,
并列墙上作为装饰,同样可爱。

图案 >>>p.94

Nitka

"Nitka" 在捷克语中是 "线" 的意思。喜欢由 1
根线诞生的柔美世界。可爱、温柔、美丽……
喜欢这样的刺绣,每天与线为伴,进行创作。

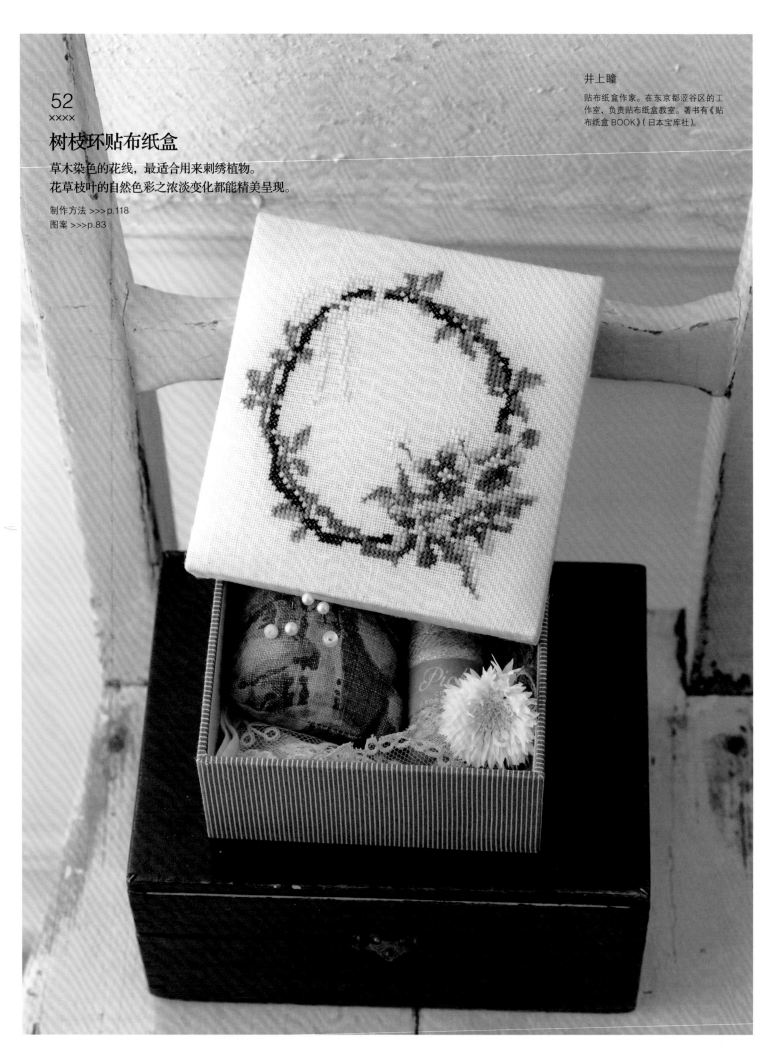

树枝环贴布纸盒

草木染色的花线，最适合用来刺绣植物。
花草枝叶的自然色彩之浓淡变化都能精美呈现。

制作方法 >>> p.118
图案 >>> p.83

井上瞳

贴布纸盒作家。在东京都涩谷区的工作室，负责贴布纸盒教室。著书有《贴布纸盒 BOOK》（日本宝库社）。

主题

渐变色
刺绣线

西须久子 + 新井奈津子

刺绣与对谈

特别介绍两位刺绣作家针对同一个主题创作的
作品和经验之谈。
第二次的主题是颜色漂亮、令人不由得拿起欣赏的
渐变色刺绣线。
这次两位也是对谈甚欢。

摄影 白井由香里　设计 伊东朋惠

眼花缭乱的渐变色刺绣线

新井奈津子（以下简称新）　说起渐变色刺绣线，也
是各种各样啊。都不是单一的纯色，有的是变化同色
系的浓淡程度，有的是像段染线那样组合多种颜色。
好像各个厂家的产品色数都很多。

西须久子（以下简称西）（看着各个厂家的样品本）
COSMO家的"Seasons"系列，竟然有140种颜色？！
太厉害了吧。

新　Olympus家，不仅是25号刺绣线，刺子绣线还有
好多颜色的呢。

西　读者朋友们会用渐变色刺绣线做什么呢？可能大家最容易想到的
是用来做流苏吧。

新　很多人会用来做英式立体刺绣。绿色系列刺绣树叶，红色和紫色
刺绣莓子。多亏颜色的浓淡变化，即使绣工不匀整，也能绣出韵味来。

西　利用长短针绣刺绣花瓣也很好。同色系的渐变色刺绣线好像更适
合。

色名发散想象力

西　作品中所用的DMC的"Coloris"（编辑部注：法语，色彩的意思）
色名是根据颜色给人的印象而命名的。因为正值4月，所以咱俩就都
用充满春天气息的色名的绣线吧。

西须久子（作品53）

刺绣作家。除了十字绣，还擅长用各种刺绣制
作原创作品。在各地担任刺绣讲师。著书有《能
够熟练刺绣、掌握刺绣技巧的刺绣教室》（日本
宝库社）等。

新井奈津子（作品54）

曾就职于服装公司，后迁至意大利米兰担任设
计师助理。取得了日本手艺协会（JACA）讲
师资格。除了在自家开班授课外，每月还在
JACA举办一次讲座。著书有《新井奈津子的
立体刺绣教科书》（各购书平台均可购买）。

新　西须老师的小垫布上用的粉色系线色名是"庭花（4500）"，深绿
色系是"primavera春（4506）"。我所用的是"野花（4501）"。

西　经常是看着颜色选择刺绣线，而由色名开拓想象力选择刺绣线也
很有趣。primavera是意大利语春天的意思吧。我就知道这么点。（笑）

新　春卷可是Involtini primavera哟。去意大利只要记住这点就够了。

西　Coloris是由长短均在5~10cm范围内的4种颜色组成，变化不
规律。

新　颜色的长短变化不规律，正是这种绣线的有趣之处。而且出乎意
料的是同色会连在一起，感觉不到最后都无法预测成品的模样。

西　我用它刺绣了哈登格的缎面绣。虽然大家常说渐变色线用于表现
颜色周期性变化之处，但是Coloris的周期变化不规律，所以我就试着
只管刺绣，不在乎那么多了。

新　我刺绣十字绣时，逐个刺绣×。因为这样一来完全不同的颜色就
不会撞到一起了。像水玉那样的圆点，由于面积小，有时候遇到较长
的粉色部分，会剪下来进行调整。

西　我在25ct的布上刺绣时，是以3格×3格为1格。大大的方格呈
现的颜色更清晰。

新　这个缎面绣用的是几股线？

西　3股线，和新井老师的用布一样。如果是2股线的话，稀稀拉拉，
无法展现绣线的魅力；4股线的话，就会剩下2股，有点浪费。如果
变化规律的话，余下的2股线就可以对折成4股线刺绣了。

新　我也是3股线。要想呈现颜色变化，需要一定大小的面积或者刺
绣"面"才可以啊。

西　渐变色线中如果有自己喜欢的颜色的话，需要先尝
试着绣一点看看。

新　渐变色线真的是不绣不知道！包括线的股数和布格
的使用方法，希望大家进行大量尝试，找到自己的最爱。

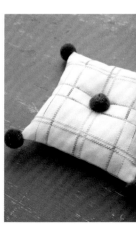

多色小垫布

哈登格的缎面绣用了色彩丰富的 "Coloris"。
考虑到刺绣的简便性，其他刺绣技法使用了8号线。

图案 >>> 原大纸样 A 面

首饰垫

安放摘下的手表、首饰的迷你垫
垫子的后面利用粗细变化的线条，绣成了格子图案

图案 >>> 原大纸样 A 面

刺绣指导

搭桥扣眼绣
Buttonhole Bridge

在雕绣中常用的搭桥扣眼绣，
虽然是基本刺绣技法的组合，
但也是令人感觉绣不好的烦恼较多的技法。
特呈上放大的每一步的制作图，按照顺序再次温习一遍吧。

基本刺绣方法

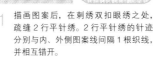

外侧　内侧　间隔1根织线　间隔1根织线　相互错开刺绣

1 描画图案后，在刺绣双扣眼绣之处，疏缝 2 行平针绣。2 行平针绣的针迹分别与内、外侧图案线间隔 1 根织线，并相互错开。

图案线上　间隔1根织线　图案线上

2 刺绣双扣眼绣的外侧。此时，扣眼绣针迹相连的一侧（背脊）在图案线上，紧贴着疏缝的平针绣针迹绣内侧，与图案间隔 1 根织线。

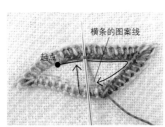

横条的图案线　起点　变作背部

3 内侧的扣眼绣就像是和外侧的相咬合着一样，一直绣到横条的图案线处。在横条的图案线上渡线，自下而上挑起对面扣眼绣的背脊。※挑起的时候，注意不要挑起绣布，仅挑起绣线。

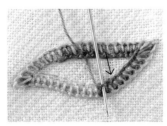

4 拉紧绣线，然后挑起下边的扣眼绣的背脊。

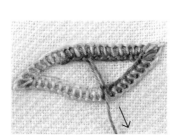

5 拉紧绣线。完成 2 条芯线。

6 第 3 条芯线，穿过 5 中完成的 2 条芯线之间，自下而上挑起上边扣眼绣的背脊。

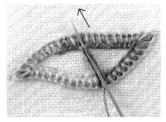

×　○

7 完成 3 条芯线。此时，确认不要出现 × 图中的错误，芯线不要拉得过紧或过松。要像 ○ 图中那样，芯线不拧曲，与布面平行，如此才能确保之后的横条平整美观。

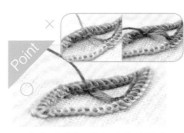

变作背部

8 转动绣布，扣眼绣横条的背部正对自己。挑起 7 中完成的 3 条芯线，刺绣扣眼绣。

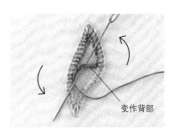

Point

9 第 1 针朝着刺绣行进的反方向拉紧，以便紧靠着作为边框的双扣眼绣针迹。

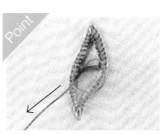

①　②

10 重复刺绣扣眼绣。第 2 针以后也都要先朝着刺绣行进的反方向（①）轻拉，然后再朝着刺绣行进方向（②）轻拉，进行调整。这样才能够刺绣粗细均一的横桥。注意不要拉太紧，以免 3 条芯线相互叠压。

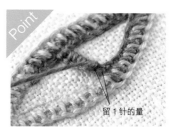

Point

留 1 针的量

11 向着芯线的另一端重复做扣眼绣，朝着 10 中①的方向拉线，绣到只能再刺绣 1 针的地方时停止。如果临近芯线端头的 1 针也全部刺绣的话，横桥就会变得僵硬拧曲，所以不能再刺绣。

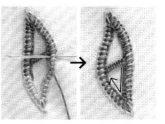

12 横桥最后 1 针朝着 10 中②的方向轻拉，调整横条的形状之后，回到临近内侧扣眼绣针迹处。完成余下的刺绣。

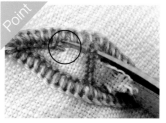

Point

13 剪去双扣眼绣内侧的绣布。为了避免在看不到的地方误剪到刺绣的针迹，手握剪刀时，一定要让两个剪刀尖都露出来。建议使用刀尖细长、微翘的剪刀。

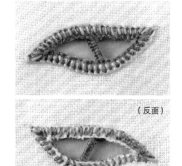

（反面）

14 沿着双扣眼绣的针迹，修剪整齐后即为完成。如果正面能看到绣布毛边的话，再在反面沿着针迹细致修剪。但千万小心不要剪到刺绣的针迹和横桥了。

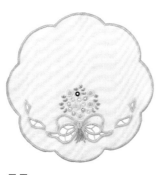

55
××××

实物等大图案 >>>p.95

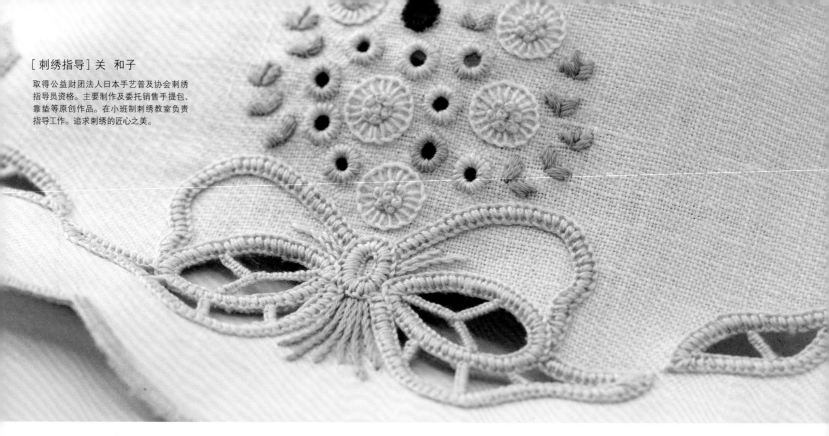

[刺绣指导] 关 和子

取得公益财团法人日本手艺普及协会刺绣
指导员资格。主要制作及委托销售手提包、
靠垫等原创作品。在小班制刺绣教室负责
指导工作。追求刺绣的匠心之美。

锐角双扣眼绣的
转角处理方法（外侧）

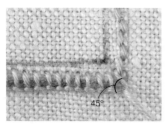

1 刺绣扣眼绣到转角时，斜着刺绣1针，
呈45°角。

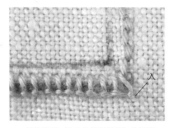

2 反面出针，绣1小针固定斜向的针迹。

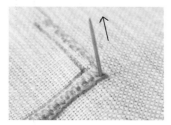

3 注意不要劈开绣线，在2中缝合固定
的针迹、疏缝的平针绣针迹和扣眼绣
针迹之间出针。

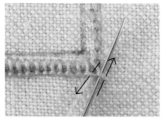

4 穿过扣眼绣的背脊，然后穿过2中缝
合固定的针迹。

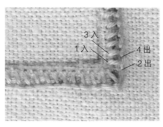

5 按1入~4出的顺序继续刺绣。接着刺
绣外侧的扣眼绣。

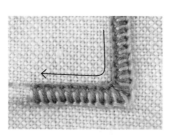

6 正常刺绣内侧的扣眼绣，看上去像是
和外侧的扣眼绣互相咬合的状态。

Y形桥的刺绣方法

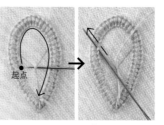

1 从Y左边稍靠下处开始刺绣双扣眼绣内
侧的扣眼绣，绣到Y的下边后，挑起Y
交点处的1根布织线。拉线，好像越
过图案线的上方，自下而上挑起Y左上
处的扣眼绣的背脊。

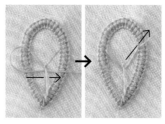

2 从下面穿过下方渡线，由下而上挑起右
上扣眼绣的背脊。

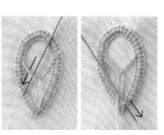

3 从左边所渡的2条芯线中间穿过，挑
起下边的扣眼绣的背脊。

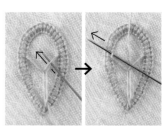

4 从右边所渡的2条芯线中间穿过，挑起
左边扣眼绣的背脊（1中挑起的地方）。

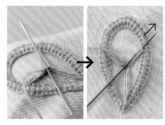

5 在左边所渡的3条芯线上刺绣扣眼绣，
制作横桥。绣到交点后，挑起下方所
渡的1条芯线，然后挑起右边扣眼绣
的背脊（与2中挑线位置相同）。

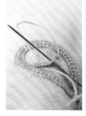

6 在右边所渡的3条芯线上，相同方法
刺绣扣眼绣，制作横桥。绣到交点后，
在左边的横条扣眼绣背脊上挑1针，
直接制作下边的横桥。绣到芯线端头
时，返回临近内侧扣眼绣针迹处。完
成余下的刺绣。

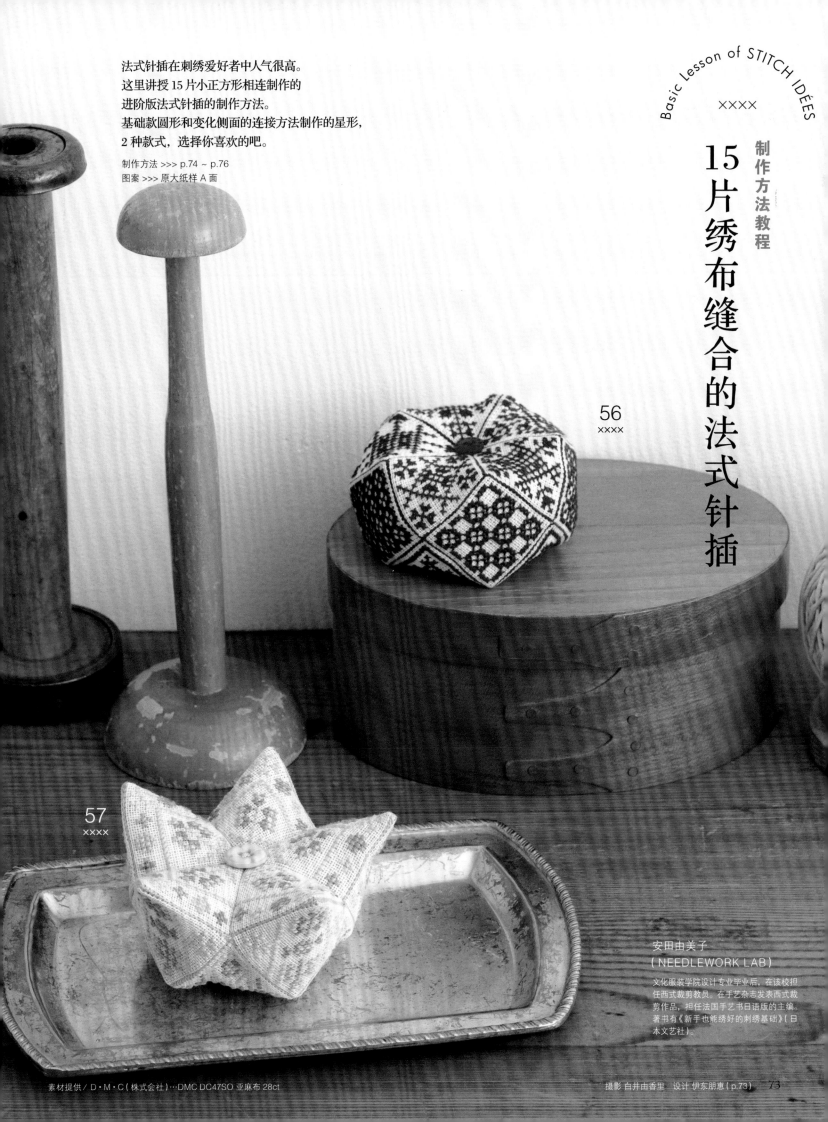

法式针插在刺绣爱好者中人气很高。
这里讲授 15 片小正方形相连制作的
进阶版法式针插的制作方法。
基础款圆形和变化侧面的连接方法制作的星形，
2 种款式，选择你喜欢的吧。

制作方法 >>> p.74 ~ p.76
图案 >>> 原大纸样 A 面

制作方法教程

15 片绣布缝合的法式针插

56
××××

57
××××

安田由美子
（NEEDLEWORK LAB）

文化服装学院设计专业毕业后，在该校担
任西式裁剪教员。在手艺杂志发表西式裁
剪作品，担任法国手艺书日语版的主编。
著书有《新手也能绣好的刺绣基础》（日
本文艺社）。

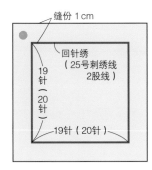

缝份 1 cm

回针绣
（25号刺绣线
2股线）

19针
（20针）

19针（20针）

[缝合之前的准备] 作品 56、57 通用
亚麻布上做正方形回针绣,里面做十字绣(织线 2 根 ×2 根为1格,15 片)
上面 5 片（图中浅蓝色）
侧面 5 片（图中奶白色）
下面 5 片（图中粉色）
准备好后,预留缝份,裁剪。为了统一布格的方向,在左上的缝份上预留标记(●部分,参照步骤9)

[材料] 1 件量
·DMC 亚麻布 28ct（11 格 /1cm）35cm×25cm
作品 56= 灰白色（3865）
作品 57= 象牙色（712）
·DMC25 号刺绣线各色适量
·直径 1.2cm 的纽扣 2 个
·填充棉适量
[成品尺寸] 直径约 8cm

（　）内为作品 57 的针数

圆形法式针插的制作方法（作品 56）

图案 >>> 原大纸样 A 面

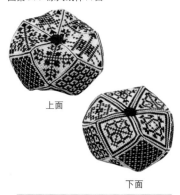

上面

下面

（反面）

拉线

4　拉线,即可收紧、固定线环。这种 "loop method" 技巧可以用在偶数股绣线的情况中。

（正面）

刺绣起点

8　回针绣的刺绣起点不要放在四个角的位置,从直线部分开始刺绣。刺绣终点的线头不要拔出来,直接牢牢缠绕在反面针迹上即可。

（反面）

10　在回针绣的位置将缝份向反面折叠,留下清晰折痕。借助熨斗烫压平整。

线环

1　如果使用 2 股线,绣线对折后穿针,利用 "loop method" 开始刺绣,就省去了处理线头的麻烦。做回针绣刺绣正方形。

（正面）　　　（反面）

5　刺绣转角的回针绣时,在反面斜着渡线,这样随后做卷针缝时就不至于太紧。

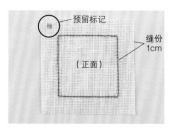

预留标记

（正面）

缝份
1cm

（正面）

9　距离回针绣针迹 1cm 之处预留缝份,而后裁剪。缝合的时候要对齐布格的朝向,所以最好在左上的缝份处做(●)标记。

11　准备 5 片用于上面。相同方法分别制作 5 片用于侧面和下面。

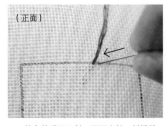

（正面）

2　从布的反面入针,正面出针,刺绣第 1 针回针绣,线环预留在反面。

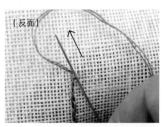

（反面）

6　刺绣转角的第 1 针后,挑起反面斜着的渡线。

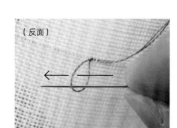

（反面）

3　在布的反面出针后,穿过线环。

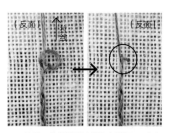

（反面）　拉线　（反面）

7　拉线,将斜着的渡线向上拉紧。4 个角的反面处理方法相同,卷针缝才会完成得美观漂亮。

制作法式针插时,如果使用可以更方便

线蜡（Thread Wax）
用 25 号刺绣线做卷针缝（参照 p.75）时,绣线容易起毛断裂。预先使用线蜡,线沾上一层蜡油,就会变得结实,且不容易缠绕到一起。手指按着拉线,均匀少量附着,是窍门所在。由于是石蜡材质,线的表面会变白,所以夹在餐巾纸里,用熨斗热处理（蜡油浸透线中,除去多余的蜡油）之后再使用。

拉线

拉线

布偶玩具针（No.1~5 组合）
在法式针插中心缝纽扣时,长针方便。p.76 使用了材料包中的 66.7mm 的长针。

12 上面做卷针缝。刺绣起点运用 "loop method"（参照 p.74 的 1 ~ 4）挑起缝份，缝针穿过线环，固定。

18 再制作 1 组，上面的 5 片分成 2 片、2 片、1 片（● 为预留标记）。

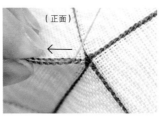

24 正面出针，与 13 ~ 17 方法相同，先在一边做卷针缝。余线不要剪断，预留。

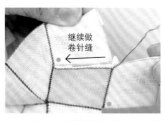

30 和 13 ~ 17 方法相同，用 26 ~ 29 中的缝线继续缝合上面和侧面的另一边。

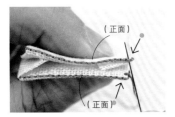

13 与另外 1 片正面朝外对齐（对齐 9 中预留 ● 标记的角），挑起上层回针绣最右边的针迹。

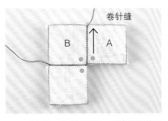

19 与 12 ~ 17 方法相同，对齐预留的 ● 标记，做卷针缝将 A 和 B 缝合到一起。

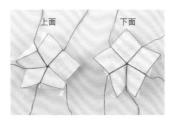

25 和上面的 5 片一样，做卷针缝，缝合下面的 5 片。

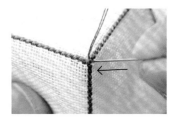

31 2 次挑起左边末端的针迹，从角处的针迹之间入针，反面出针。

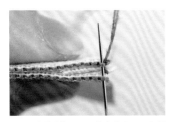

14 继续挑起下层最右边针迹和上层最右边针迹。拉线，牢牢对齐转角处的针迹。

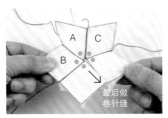

20 与 19 相同，做卷针缝将 C 和 A 缝合到一起。形成 5 片相连，余下 1 组边未缝的状态。然后由中心向外侧做卷针缝。

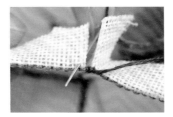

26 将做上面的卷针缝时的余线，穿在针上，稍稍挑起相邻的缝份。

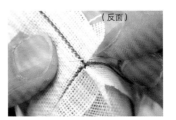

32 和 21 ~ 23 相同，为了角处不留孔，逐针挑起 3 片布的缝份，缝一周。

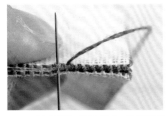

15 对齐上层和下层的针迹，按照顺序逐针挑起做卷针缝。不要挑起绣布，不要劈开绣线。

21 与 12 相同，在中心部分的缝份上接线。为了不使中心处留孔，稍稍挑起对面的缝份。

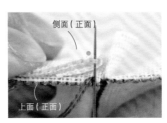

27 将侧面的 1 片与上面的 1 片正面朝外对齐，和 13 相同，挑起上层回针绣右边末端的针迹。

33 拉紧线。最后做一针回针缝，打结后剪断线头。

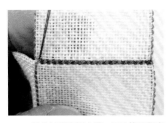

16 做卷针缝直到末端。如果按照顺序逐针挑起上层和下层的针迹，末端就会刚好对齐不会有偏离。

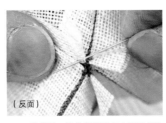

22 拉紧线，接着稍稍挑起左边相邻的缝份（为了一目了然，换了色线）。

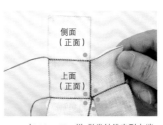

28 与 14 ~ 17 一样，做卷针缝直到末端。缝合侧面的时候，一定要注意 9 中预留的标记的朝向。

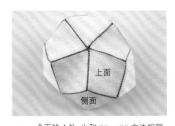

34 余下的 4 处，也和 30 ~ 33 方法相同，做卷针缝。上面连接完侧面，就变得立体了。

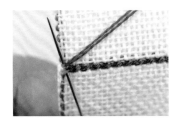

17 再次挑起左边末端的针迹，拉紧绣线。不要剪断线，先预留着。

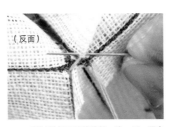

23 逐针挑起 5 片的缝份，缝一周，再次挑起 21 中接线的位置，拉紧线。

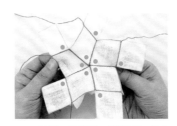

29 与 26 ~ 28 相同，做卷针缝，缝合余下的 4 片侧面。

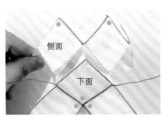

35 然后，将下面的角缝合在侧面的内凹处。就像是嵌入了一样。

教程中为使步骤一目了然，使用醒目的色线做了卷针缝。在实际制作中，使用与回针绣相同颜色的刺绣线。

36 将下面做卷针缝时的余线穿针，做卷针缝，缝合下面和侧面（参照 26~28）。

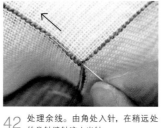

42 处理余线。由角处入针，在稍远处的卷针缝针迹上出针。

星形法式针插的制作方法（作品 57）

图案 >>> 原大纸样 A 面

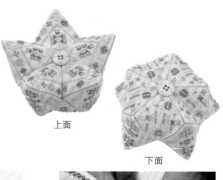

上面

下面

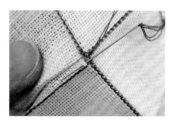

37 做卷针缝到一条边的末端后，挑起对面左边末端的卷针缝针迹，然后再挑起右边末端的针迹。

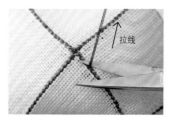

43 做回针绣，在 42 中出针的位置稍靠手边的地方入针，在前方出针。

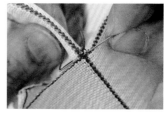

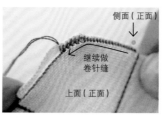

1 星形的侧面缝合方法和圆形的不一样，p.75 的 25 之前，步骤一样，上面和侧面的角处正面朝外对齐后，做卷针缝。

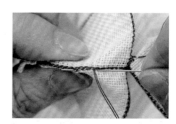

6 就像与 5 的针迹交叉着一样，缝针穿过另外的 2 针相对的卷针缝针迹。拉紧线，密闭角处的空隙。

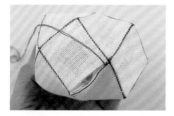

38 与 26 相同，挑起下面的相邻一边的缝份，拉紧线。做卷针缝到左边末端，处理线头（参照 13~17 和 31~33）。

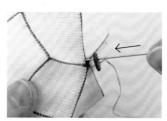

44 重复三四次 43，即使不打线结也不会跑线，一边轻轻拉着线，一边贴着布边剪线。

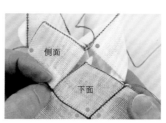

2 用上面的余线做卷针缝（和 p.75 的 26~28 一样），但是两边的中心的角处（左边末端的针迹）只挑 1 次就行。

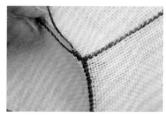

7 参照 42~44 处理 6 中的余线。再次将 4 中的余线穿针，参照 p.75 中 15~17，做卷针缝，直到末端。

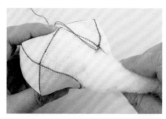

39 从下一边开始，与 21~24 方法相同，使用下面的余线，拉紧角处，每两边一起做卷针缝，最后余下 1 组边暂不缝合。

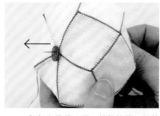

45 像嵌在中心一样，缝 2 个纽扣。最好使用线蜡、2 股线和布偶玩具针（参照 p.74）。

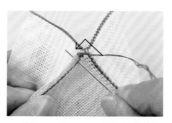

3 像 1 一样，连接侧面的 5 片后（余线暂留），将下面的角缝合在侧面的内凹部分，像嵌进去一样。

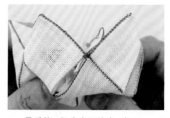

8 做完 2 个边的卷针缝后，使用另一边的下面的余线，做两三针卷针缝后，按照 p.75 中 31~33 的方法，处理线头。

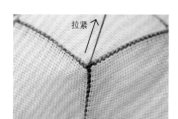

40 从暂不缝合的开口处，放入填充棉，整体填充均匀后，做卷针缝闭合开口。

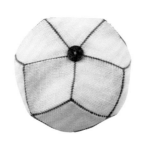

46 纽扣上绕线 2 周，轻轻拉线，保持中心凹陷。最后在纽扣下打线结，断线。

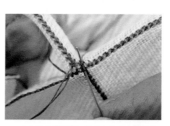

4 参照 p.75 的 26~28，利用下面的余线，在距离角处 2 针的前面开始做卷针缝，缝合下面和侧面（余线暂留）。

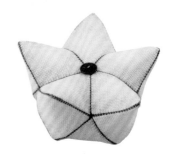

9 最后的 1 组边先不缝合，与 40~44 方法相同，放入填充棉，再闭合。

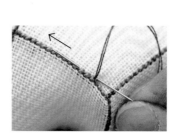

41 和 17 相同，2 次挑起最后（末端）的针迹。拉紧线，密闭角处的缝隙。

完成。

5 3 中的余线穿针，处理 5 片聚合的角处，以免开口，缝针穿过相对的 2 针卷针缝针迹。

和 45、46 方法相同，缝上纽扣。完成。

私立女子美术学校（现女子美术大学）从1900年创建以来，一直延续着刺绣技法教育。明治时代（公元1868—1912年），仿效学校教育中的课程教育，开始教授由过去的寺子屋、个人私塾传承的技艺——刺绣。

根据大正时代（1912—1926年）的刺绣专业高等师范科的课程，第一学年学习的实用技能是"各种刺绣方法 花鸟"，第二学年是"花鸟 山水 果实 人物"，第三学年是"动物 纹样 各种水彩、油画的刺绣方法"。师范科是培养学生毕业后做女校教员的专业，课程设置中还有"修身""绘画""染色法""教育""国语"等内容，培养人才。

现在大学中保存的《基础缝》，相当于西洋（欧式）刺绣的图样，被认为是第一学年"各种刺绣方法"的学习内容。当时的学生是按照图样，在刺绣实践中，掌握基础技法的。由保存的同款设计的纸样可见，为了提升刺绣的效率，已经在使用纸样将设计描画在绣布上。《基础缝》中好像还保留着数种不同的设计，按照时代顺序选出了实用性技法。

学生们不是变化技法刺绣同一个主题花样，而是利用每一个不同的主题花样，完成刺绣小作品。因为能够做到让图样本身具有审美性，所以当学生刺绣教员手执教鞭的情景的时候，作为图样刺绣，肯定更能激发学员兴趣。

而且，不仅留存有正式制作作品之前为选定技法而尝试各种各样的刺绣方法的"刺绣试作"，还留存有针对同一个主题花样，变化技法和刺绣方向的研究痕迹。作品制作之前，要将重要的主题花样刺绣到和作品相同的素材上，经过反复试做研究，才能进入作品制作环节，现在仍然延续这一做法。同样的设计，利用不同的线色、技法、线的粗细，可以创作出大量的刺绣作品。学生们研究刺绣技法，并将其运用到了各自的作品之中。

100年前
的
二十岁

女学生喜爱的刺绣
来自女子美术大学的藏品

从1900年创立之时起，
女子美术大学便旨在通过美术教育
使女性掌握专业技能，
实现女性自立。
通过考察
大约100年前的女学生
刺绣的主题、技术、素材，
可以了解刺绣的
普遍性与时代性。
这里将介绍基础刺缝，也即是刺绣图样。

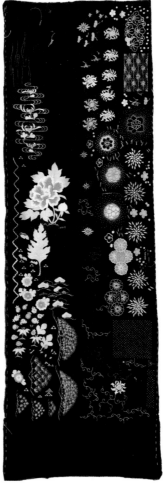

文／女子美术大学 设计工艺学科
工艺专业 特任助教 大崎绫子

日本刺绣作家，研究以刺绣为中心的染织品技法、设计。同时在学校染织文化资源研究所从事文物的修复保存工作。2011年以后，致力于因日本大地震而受损的染织文物的修复保存工作。

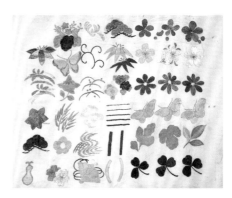

女子美术大学
女子美术大学短期大学部

以简称"女子美"而闻名的女子美术大学，在当时还没有为女性打开通向美术相关的高等教育机构大门的明治三十三年（1900年），以"艺术为女性带来自立""提高女性地位""培养专业技术师、美术教师"为理念，创办了美术教育学校。工艺刺绣专业，不仅学习日本刺绣，还学习国外刺绣，从设计到染色、刺绣，课程涉及作品制作中的所有环节。

上／《刺绣样本 尝试刺绣》 昭和（1926—1989年）初期
女子美术大学
设计工艺学科 工艺刺绣专业所藏
右／《刺绣样本》 昭和初期 女子美术大学
设计工艺学科 工艺刺绣专业所藏
在深入研究了丰富多样的表现手法后的试绣作品。每一个图样都刺绣得精致美丽。

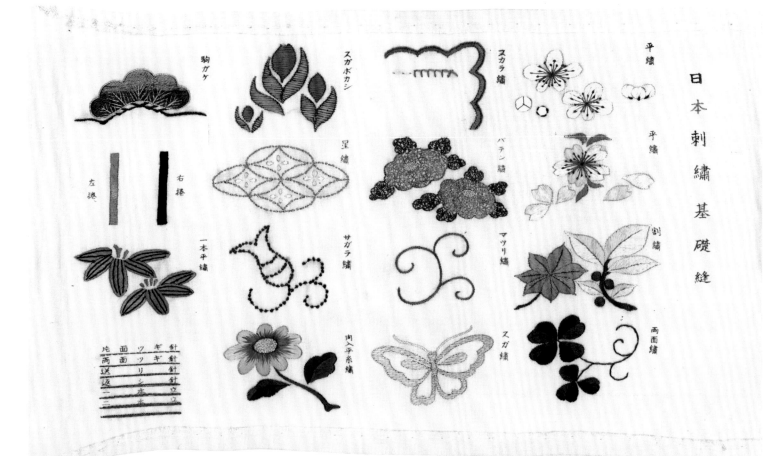

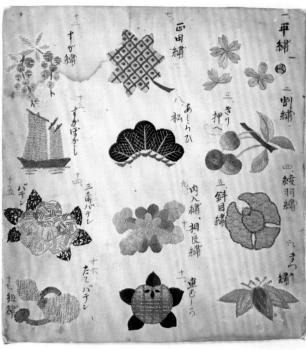

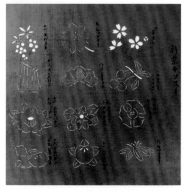

《日本刺绣基础缝》昭和十一至十四年
女子美术大学历史资料研究室所藏
主题花样借鉴了西洋刺绣的设计。中
间第一行的"スカラ繍（荷叶边刺
绣）"，当时常用于手帕的锁边。

左/《基础缝》昭和初期 女子美术大学
设计工艺学科 工艺刺绣专业所藏
在主题花样的刺绣过程中，掌握刺绣技法的
基础。
下/《新案基础缝》
昭和初期 女子美术大学
设计工艺学科 工艺刺绣专业所藏
为了提高效率，设计了用于在布上描画图案
的纸样。

《纹样刺绣图样》昭和初期 女子美术大学
设计工艺学科 工艺刺绣专业所藏
第三学年，学习高级技艺"纹缝"。是用绢线、
锦线等，运用"割绣""斜绣""平绣""菅绣"
等技法刺绣纹样。

罗马尼亚的 Valea Cascadelor 跳蚤市场

摄影 白井由香里　设计 伊东朋惠　撰文及摄影（采访）石泽季里

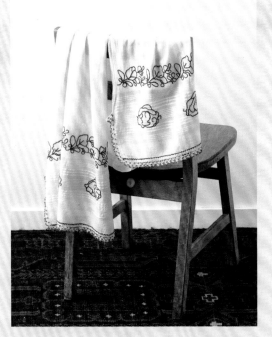

Valea
Cascadelor
跳蚤市场

每周六、周日 7:00~16:00 开放。市场在布加勒斯特市西面的足球场上营业。跳蚤市场虽然充满了从新旧各式各样的物品中寻找宝贝的乐趣，但是从业人员基本都是吉普赛人，存在遭遇扒手的危险。出门时，必须乘坐专属酒店的出租车，和司机一起行动，请他帮忙交涉价格。
Strada Valea Cascadelor,Sectorul 6,Bucharest,Romania

混沌中流传下来的刺绣故事

由于第二次世界大战、1977 年大地震，还有 1989 年罗马尼亚十二月事件的影响，罗马尼亚首都布加勒斯特经济萧条，过往辉煌的历史早已被人们忘记。尽管如此，曾被誉为"东欧小巴黎"的这座城市的繁华影像，在位于市中心的雅致的新古典主义风格的、时尚漂亮的装饰艺术建筑上依然可见。

布加勒斯特的西部，有古老贵族弃用的建筑物，经过精心改建后，成为政府官员的高档住宅区

Sectorul2。在其周边，也坐落着几家由老建筑改建的人气店铺。Valea Cascadelor 跳蚤市场就位于临近的 Sectorul6。足球场上狭小的摊位上，不仅有静静照亮豪华室内的洋灯、历史悠久的摆件，甚至还有尾货睡衣。各种各样的新旧物品混杂，从业人员大半是吉普赛人。在起价几十，最贵也不过一百多元的首饰中，有时候还混有镶嵌纯金的宝石。我想搜寻现在的年长女性一针一线仍在传承的罗马尼亚手工刺绣和手工纺织的麻质披肩。在过去，罗马尼亚有着向邻居们展示用于婚礼的、新娘自己亲手制作的床罩、绗缝的被子、刺绣精美的枕头套等物品的传统习惯。因为当时的人们认为，女人的聪慧灵巧，会给新婚夫妇带来幸福。新郎去迎接新娘的时候，系在巨大的圆形点心上的长针绣装饰（上图）等，是继承了当地独有的习惯的手工古董，可以作为披肩，也可用来装饰餐桌，希望在我们的生活中，永远受到珍视。

婚礼仪式上用的刺绣、纺织的长毛巾，和挂在墙上装饰的盘子一起，作为室内装饰，非常普遍。

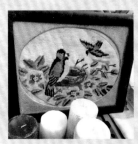

罗马尼亚的街上，有许多类似意大利风格的色彩艳丽的物品。明丽的十字绣框画稍有点贵，约一百多元。

作为土特产深受欢迎的手编蕾丝边睡衣、梭编蕾丝的小垫布等，价格都是几十元。

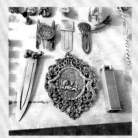

白银装饰品上，雕刻着基督耶稣诞生的场景。巴洛克风格的装饰，看上去像是蕾丝编。

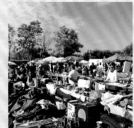

摊位上除古董、葡萄酒、老工具之外，还有汽车零部件、音像制品等，家用工具一应俱全。

在布（茶色：棉布；白色：亚麻布）上试着画了画。（实物等大）

※因为素材不同，描画方法不一样，所以建议在使用之前，先在绣布的边角试着画一下。

听听刺绣作家的意见！
便于预留标记的工具

Sewline ❀

为了刺绣得美观精致而需要做好重要标记。
认为"不擅长""麻烦"的朋友出乎意料有很多，不是吗？
因此我们请3位刺绣作家，试用标记方便的"Sewline"工具，
并详细介绍其用途、用法。
充分利用便利的工具，轻轻松松开始手作吧。

请教的刺绣作家
abemari女士、宗典子女士、安田由美子女士

画精细的图案时，用这支！

笔芯粗约0.9mm，即使在织格较粗的绣布上使用也不容易折断，画线的浓淡、线条的粗细都令人满意，画线时的手感很好。颜色有5种，所以可以根据底布颜色区别使用。"刺绣中有很多精细的图案，自动铅笔方便好用。用橡皮就能擦除图案这一点也很好。"（宗女士）

Sewline 自动铅笔
替芯6支，附赠长条橡皮　0.9mm
颜色／白色、黑色、绿色、黄色、粉色

一石三鸟的万能笔！

1支笔兼有黑、白两色的布用自动铅笔和铁笔（描图器）功能。这支笔在浅色布和深色布上都能使用。主体能够360°旋转，瞬间可切换到想要使用的功能。铁笔是圆珠笔类型的，所以可以顺滑流畅地画图。方便随身带到教室使用。"当稍微添画图案时，或者为了缝合而做一些标记的时候，特别好用。"（安田女士）

Sewline 三头笔
自动铅笔 0.9mm
白色、黑色，铁笔（描图器），附赠橡皮

画大图，或者想要画出清晰的图案时

想要擦除的时候，使用专用消字笔就能立刻清除。由于是陶瓷材质的圆珠笔类型，画线清晰、圆滑、流畅，经过较长时间也不会消失，所以适用于描画费时的大型图案。"可以精细、清晰地画出线条。我觉得用茶色画图一目了然。"（abemari女士）"消字笔很好用，一点墨迹残留都没有。"（宗女士）

Sewline DUO 马克笔 细
茶色墨水 0.8mm，附赠消字笔

快速画小型图案，最适用！

画出的标记在1~10天内就会自然消失（因温度、湿度、素材不同会有差异）。想要即刻消除标记时，水洗也可以。圆珠笔类型，不会伤及布面，描画顺滑。"不会渗漏墨水，还能画出细的线条，太棒了。除了丝带、绢之外，还可用于串珠刺绣、贴布缝，很是方便。"（安田女士）"渗墨少，无论笔压大小，都不影响画线效果，所以我觉得不同年龄段的人士都适用。"（abemari女士）

Sewline 气消笔
紫色墨水 0.8mm

这些也推荐！

临时固定胶

可以在绣布上使用的胶棒。胶有颜色，所以便于识别，可以精准黏附。即使在粘胶部位刺绣，也不会发黏。适用于缝制小物。有蓝色、黄色、粉色3种。

Cuticle Oil Pen

配方含有天然辣木油的指尖保湿笔。因为是液体笔状，所以和护手霜相比，方便涂抹。不粘手，只需精准点涂，就能呵护。佛手柑味，香气清爽。

PATTERN AND CHART BOOK

刺绣图案集

花朵字母的荷包及图样 实物等大图案

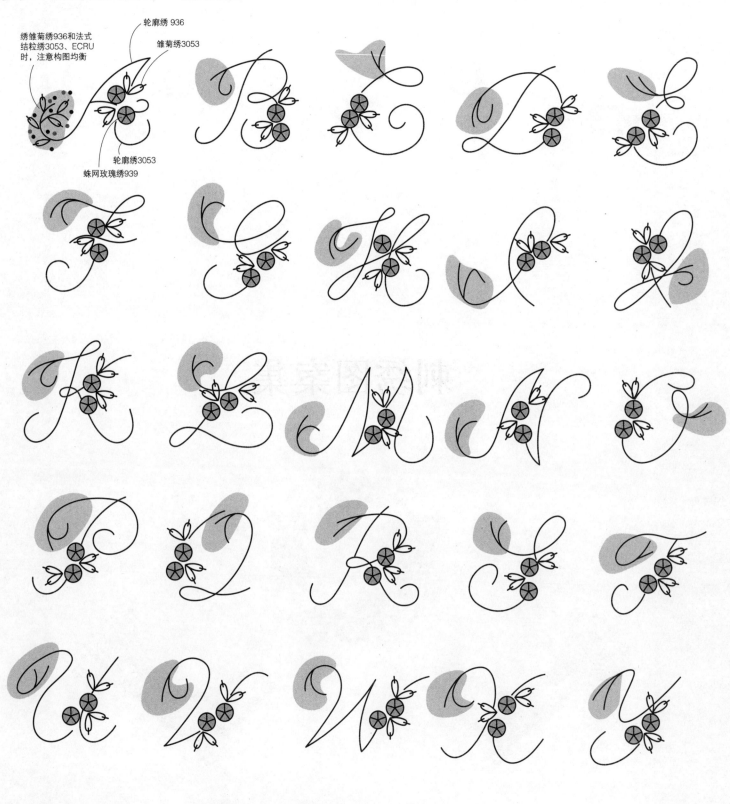

绣雏菊绣936和法式
结粒绣3053、ECRU
时，注意构图均衡

轮廓绣 936

雏菊绣3053

轮廓绣3053

蛛网玫瑰绣939

全部使用DMC25号刺绣线2股线
雏菊绣和法式结粒绣不用在布上预留标记
先刺绣轮廓绣，然后无规则地刺绣雏菊绣和
法式结粒绣（　　部分），注意构图均衡
和蛛网玫瑰绣相连的雏菊绣绣成V字形

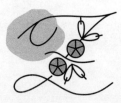

树枝环贴布纸盒

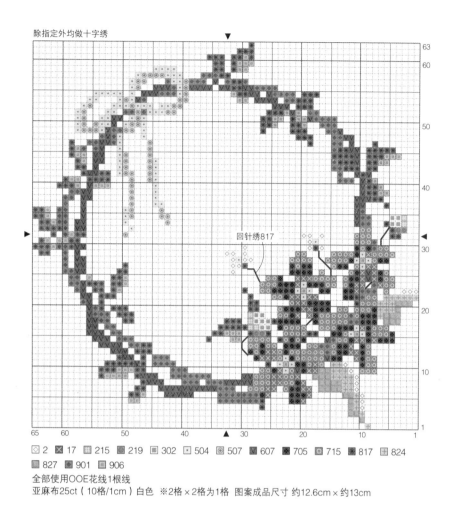

除指定外均做十字绣

回针绣817

| ◇ 2 | × 17 | ⊞ 215 | ◆ 219 | ▣ 302 | ⊡ 504 | ▣ 507 | ∨ 607 | ✖ 705 | ▦ 715 | ▩ 817 | ⊞ 824 |

| ▨ 827 | ◉ 901 | ▨ 906 |

全部使用OOE花线1根线
亚麻布25ct（10格/1cm）白色 ※2格×2格为1格 图案成品尺寸 约12.6cm×约13cm

花朵字母的荷包 实物等大图案

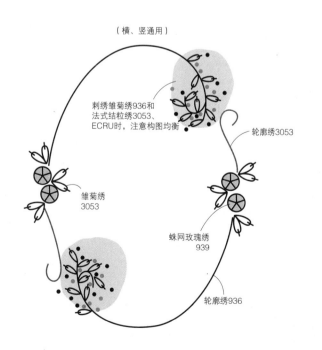

（横、竖通用）

刺绣雏菊绣936和
法式结粒绣3053、
ECRU时，注意构图均衡

轮廓绣3053

雏菊绣
3053

蛛网玫瑰绣
939

轮廓绣936

十字绣英文字母图样

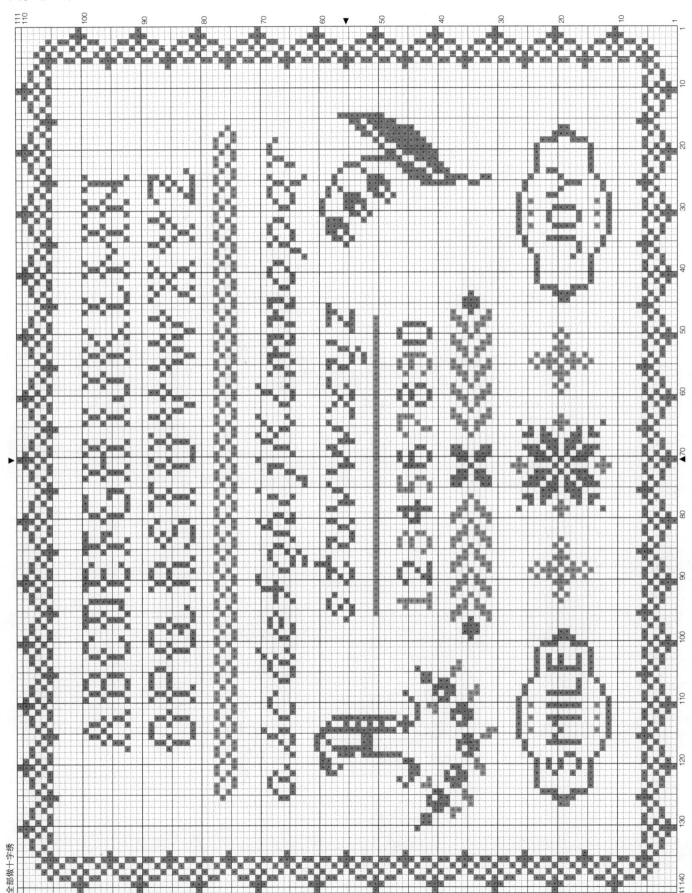

■ 816 ▦ 3768
全部使用DMC25号刺绣线2股线 亚麻布32ct（12格/1cm）自然色 米2格×2格为1格 图案成品尺寸 约17.6cm×约22.4cm
全部做十字绣

喵吧

实物等大图案

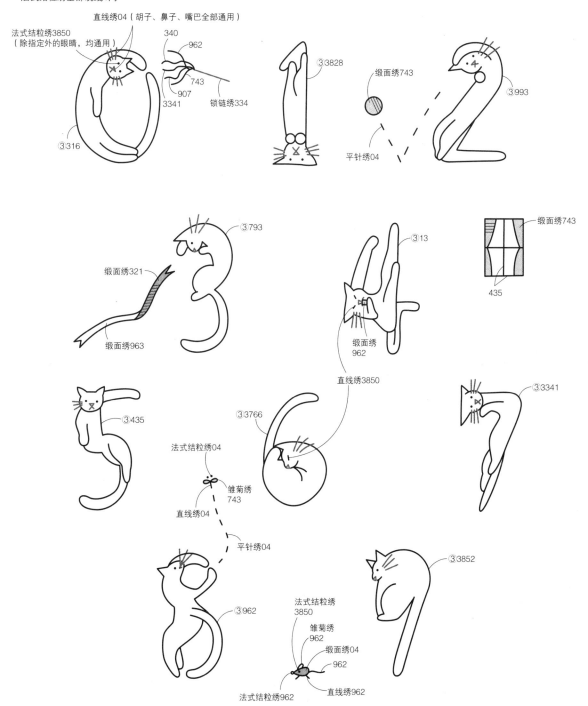

全部使用DMC25号刺绣线
（04、13为2017年发售的新色）
除指定外缎面绣均为2股线
除指定外，均做回针绣
法式结粒绣全部绕线1周

直线绣04（胡子、鼻子、嘴巴全部通用）
法式结粒绣3850
（除指定外的眼睛，均通用）
340
962
743
907
3341
锁链绣334
③316

③3828
缎面绣743
平针绣04
③993

③793
缎面绣321
缎面绣963
缎面绣743
435

③13
缎面绣962
直线绣3850

③435
③3766
③3341

法式结粒绣04
雏菊绣743
直线绣04
平针绣04
③962

法式结粒绣3850
雏菊绣962
缎面绣04
962
法式结粒绣962
直线绣962
③3852

蔷薇刺绣小样

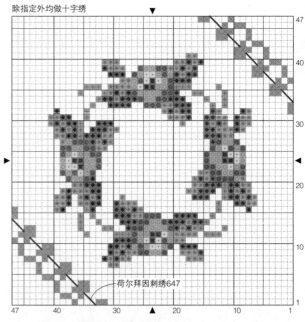

除指定外均做十字绣

荷尔拜因刺绣647

▨ 152　■ 221　▦ 225　▥ 437　▩ 647　■ 3347　▨ 3348　▨ 3722

全部使用DMC25号刺绣线2股线
亚麻布32ct（12格/1cm）灰白色（3865）　※2格×2格为1格
图案成品尺寸 约7.5cm×约7.5cm

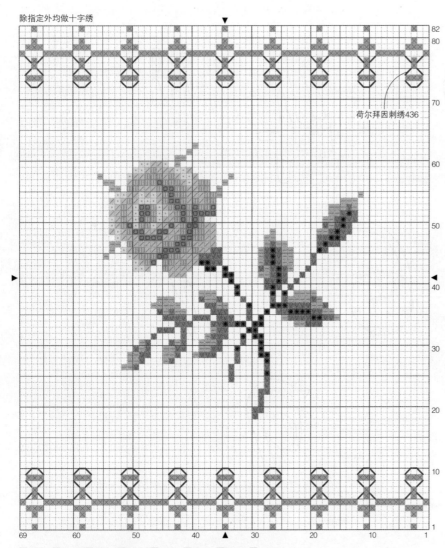

除指定外均做十字绣

荷尔拜因刺绣436

▨ 224　■ 347　▦ 436　✳ 580　■ 581　▩ 760　▨ 832　▨ 3328

全部使用DMC25号刺绣线2股线
亚麻布32ct（12格/1cm）象牙色（712）　※2格×2格为1格
图案成品尺寸 约13cm×约11cm

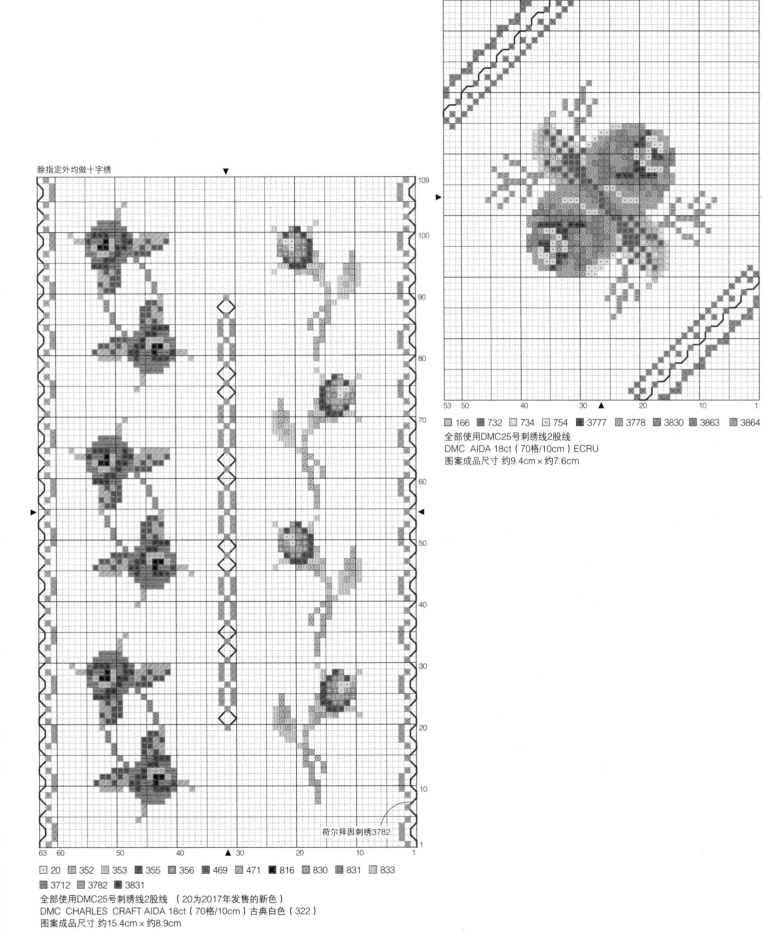

除指定外均做十字绣

荷尔拜因刺绣3863

■ 166　■ 732　■ 734　■ 754　■ 3777　■ 3778　■ 3830　■ 3863　■ 3864

全部使用DMC25号刺绣线2股线
DMC　AIDA 18ct（70格/10cm）ECRU
图案成品尺寸　约9.4cm×约7.6cm

除指定外均做十字绣

荷尔拜因刺绣3782

■ 20　■ 352　■ 353　■ 355　■ 356　■ 469　■ 471　■ 816　■ 830　■ 831　■ 833

■ 3712　■ 3782　■ 3831

全部使用DMC25号刺绣线2股线　（20为2017年发售的新色）
DMC　CHARLES CRAFT AIDA 18ct（70格/10cm）古典白色（322）
图案成品尺寸　约15.4cm×约8.9cm

缎带绣的花朵　实物等大图案

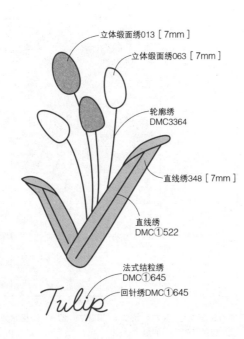

立体缎面绣013 [7mm]

立体缎面绣063 [7mm]

轮廓绣
DMC3364

直线绣348 [7mm]

直线绣
DMC①522

法式结粒绣
DMC①645

回针绣DMC①645

Tulip

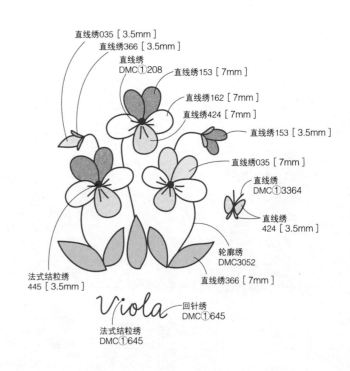

直线绣035 [3.5mm]

直线绣366 [3.5mm]

直线绣
DMC①208

直线绣153 [7mm]

直线绣162 [7mm]

直线绣424 [7mm]

直线绣153 [3.5mm]

直线绣035 [7mm]

直线绣
DMC①3364

直线绣
424 [3.5mm]

轮廓绣
DMC3052

法式结粒绣
445 [3.5mm]

直线绣366 [7mm]

Viola

回针绣
DMC①645

法式结粒绣
DMC①645

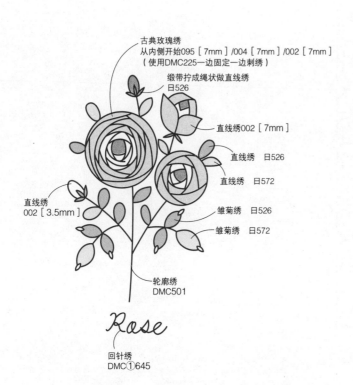

古典玫瑰绣
从内侧开始095 [7mm]/004 [7mm]/002 [7mm]
（使用DMC225一边固定一边刺绣）

缎带拧成绳状做直线绣
日526

直线绣002 [7mm]

直线绣　日526

直线绣　日572

雏菊绣　日526

雏菊绣　日572

直线绣
002 [3.5mm]

轮廓绣
DMC501

Rose

回针绣
DMC①645

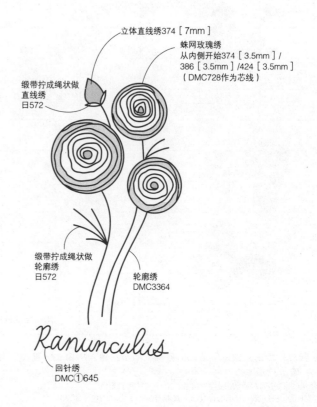

立体直线绣374 [7mm]

蛛网玫瑰绣
从内侧开始374 [3.5mm]/
386 [3.5mm]/424 [3.5mm]
（DMC728作为芯线）

缎带拧成绳状做
直线绣
日572

缎带拧成绳状做
轮廓绣
日572

轮廓绣
DMC3364

Ranunculus

回针绣
DMC①645

除指定外均使用MOKUBA刺绣缎带（No.1540）※［　］内是丝带的宽度
DMC=DMC25号刺绣线，除指定外均为2股线（21为2017年发售的新色）
日=日本纽扣贸易　正绢刺绣缎带（宽3.5mm）
除指定外法式结粒绣均绕线1周

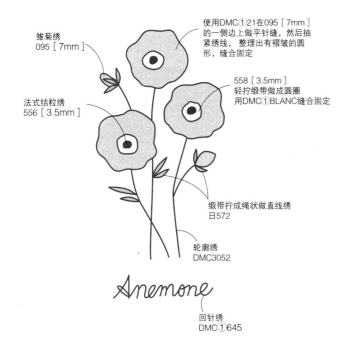

雏菊绣
095［7mm］

法式结粒绣
556［3.5mm］

使用DMC①21在095［7mm］
的一侧边上做平针缝，然后抽
紧绣线，整理出有褶皱的圆
形，缝合固定

558［3.5mm］
轻拧缎带做成圆圈
用DMC①BLANC缝合固定

缎带拧成绳状做直线绣
日572

轮廓绣
DMC3052

Anemone

回针绣
DMC①645

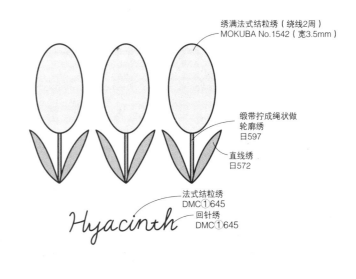

绣满法式结粒绣（绕线2周）
MOKUBA No.1542（宽3.5mm）

缎带拧成绳状做
轮廓绣
日597

直线绣
日572

Hyacinth

法式结粒绣
DMC①645

回针绣
DMC①645

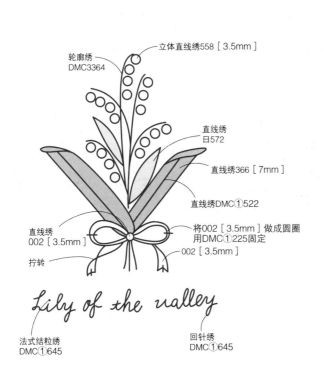

立体直线绣558［3.5mm］

轮廓绣
DMC3364

直线绣
日572

直线绣366［7mm］

直线绣DMC①522

将002［3.5mm］做成圆圈
用DMC①225固定

002［3.5mm］

直线绣
002［3.5mm］

拧转

Lily of the valley

法式结粒绣
DMC①645

回针绣
DMC①645

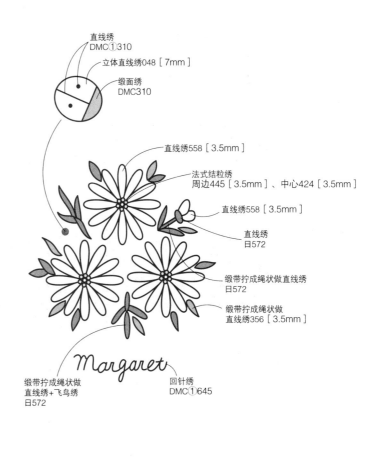

直线绣
DMC①310

立体直线绣048［7mm］

缎面绣
DMC310

直线绣558［3.5mm］

法式结粒绣
周边445［3.5mm］、中心424［3.5mm］

直线绣558［3.5mm］

直线绣
日572

缎带拧成绳状做直线绣
日572

缎带拧成绳状做
直线绣356［3.5mm］

Margaret

缎带拧成绳状做
直线绣+飞鸟绣
日572

回针绣
DMC①645

横条纹图样的收纳小物

全部做十字绣

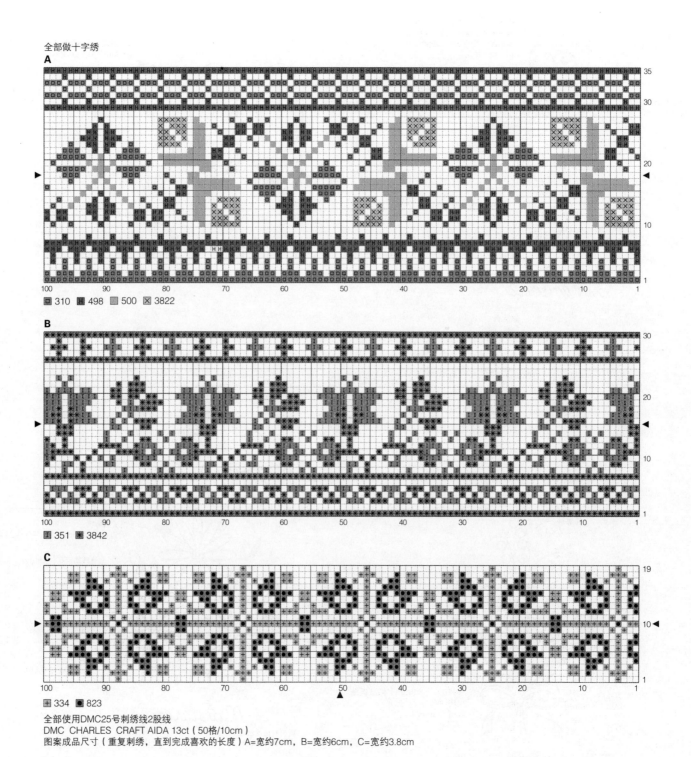

■ 310 ▦ 498 ▨ 500 ☒ 3822

▦ 351 ✳ 3842

⊞ 334 ● 823

全部使用DMC25号刺绣线2股线
DMC CHARLES CRAFT AIDA 13ct（50格/10cm）
图案成品尺寸（重复刺绣，直到完成喜欢的长度）A=宽约7cm，B=宽约6cm，C=宽约3.8cm

花朵戒枕 实物等大图案

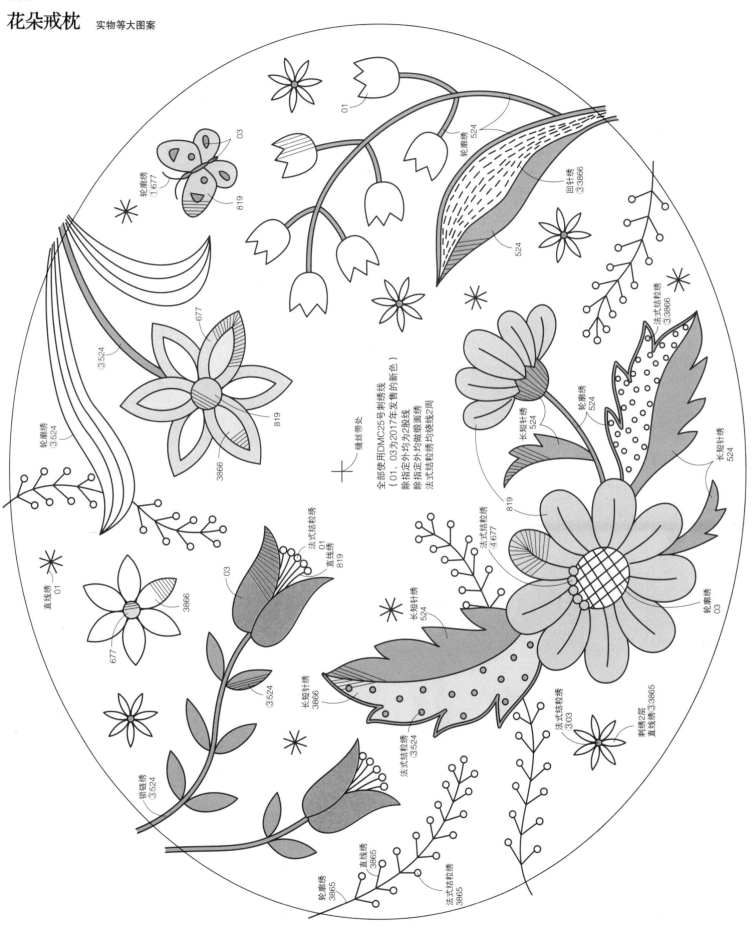

轮廓绣
①677
03
819

01

轮廓绣
524

回针绣
③3866

524

③524

轮廓绣
③524

677

819

3866

法式结粒绣
③3866

轮廓绣
524

长短针绣
524

长短针绣
524

长短针绣
524

819

法式结粒绣
④677

直线绣
01

缝丝带处

全部使用DMC25号刺绣线
（01、03为2017年发售的新色）
除指定外均为2股线
除指定外均做缎面绣
法式结粒绣均绕线2周

直线绣
01

法式结粒绣
01
直线绣
819

03

3866

677

③524

长短针绣
3866

轮廓绣
03

长短针绣
③524

法式结粒绣
③03

刺绣2层
直线绣③3865

锁链绣
③524

轮廓绣
3865

直线绣
3865

法式结粒绣
3865

昆虫标本

除指定外均做十字绣

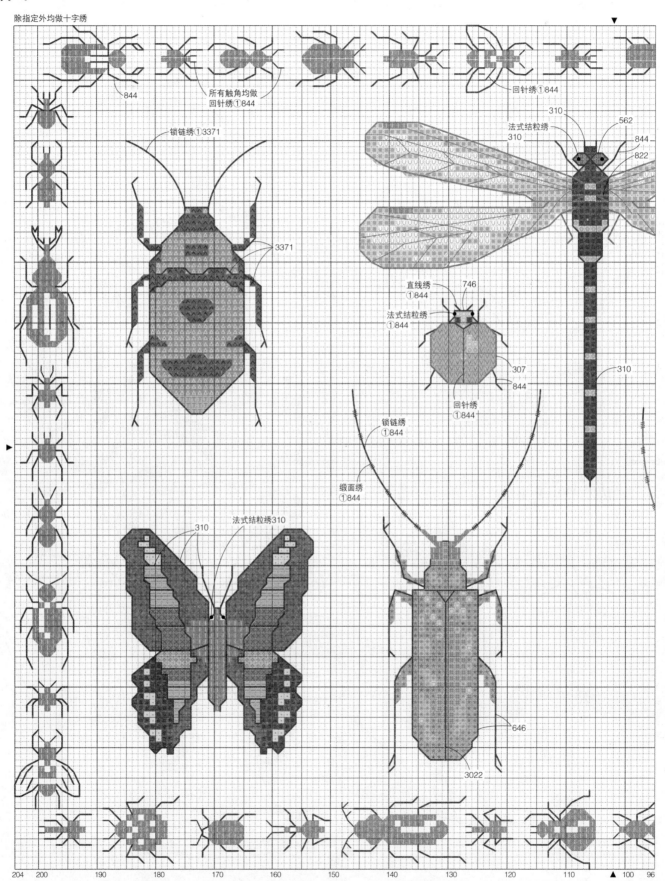

844

所有触角均做
回针绣①844

锁链绣①3371

3371

回针绣①844

310
310

法式结粒绣
310

562
844
822

直线绣
①844

746

法式结粒绣
①844

307
844

回针绣
①844

锁链绣
①844

缎面绣
①844

310

310

法式结粒绣310

646

3022

204 200 190 180 170 160 150 140 130 120 110 ▲ 100 96

全部使用DMC25号刺绣线（09、11为2017年发售的新色），除指定外均为2股线 除指定外，加粗线条均做回针绣 亚麻布28ct（11格/1cm）白色 ※2格×2格为1格

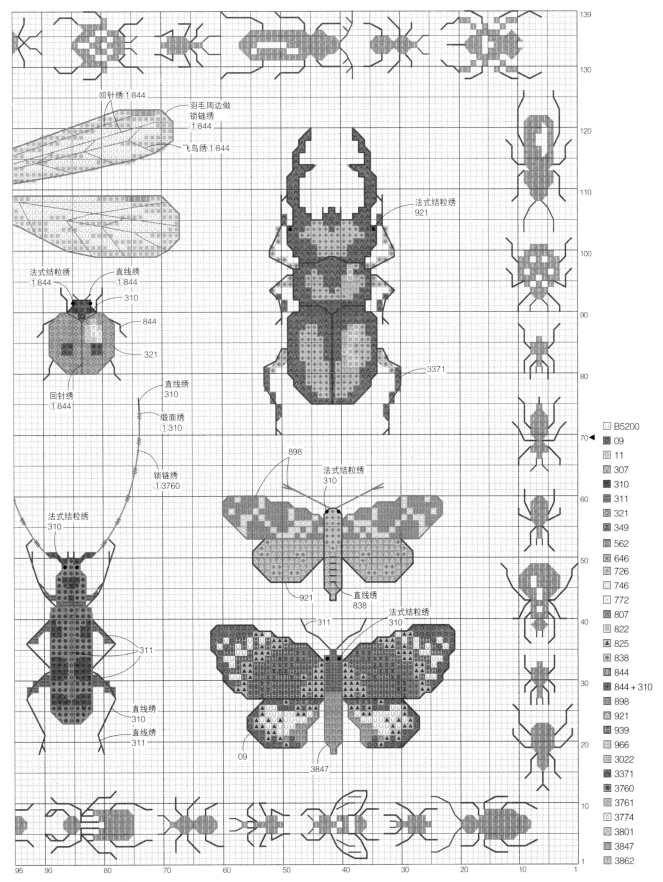

回针绣①844
羽毛周边做锁链绣①844
飞鸟绣①844
法式结粒绣921
法式结粒绣①844
直线绣①844
310
844
321
回针绣①844
直线绣310
缎面绣①310
锁链绣①3760
法式结粒绣310
311
直线绣310
直线绣311
898
法式结粒绣310
921
直线绣838
311
法式结粒绣310
09
3847
3371

139
130
120
110
100
90
80
70◀
60
50
40
30
20
10
1

95 90 80 70 60 50 40 30 20 10 1

☐ B5200
⬙ 09
☒ 11
⬚ 307
▦ 310
▥ 311
⬚ 321
⬛ 349
▦ 562
⬚ 646
▦ 726
☐ 746
☐ 772
⬚ 807
⬚ 822
▲ 825
⬛ 838
▦ 844
▦ 844 + 310
⬚ 898
▲ 921
▦ 939
⬚ 966
⬚ 3022
⬛ 3371
⬛ 3760
⬚ 3761
⬚ 3774
⬚ 3801
⬚ 3847
▦ 3862

图案成品尺寸 约25.2cm × 约37cm

北欧图案的方形框画

全部做十字绣

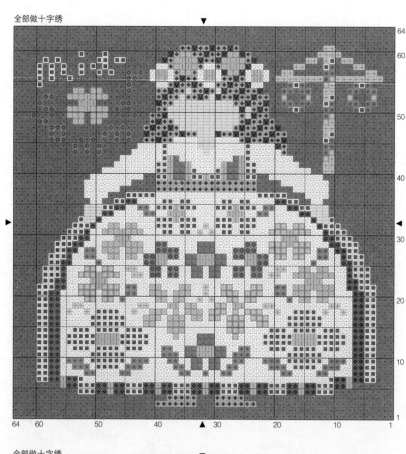

全部做十字绣

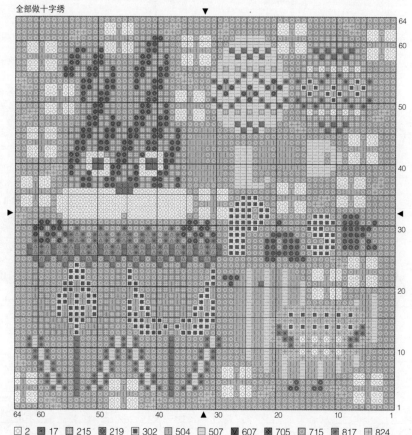

☐ 2　◼ 17　⊞ 215　◉ 219　◼ 302　☐ 504　☐ 507　☑ 607　⊠ 705　◩ 715　◪ 817　⊞ 824

◼ 827　◈ 901　☐ 906

全部使用OOE花线1根线

亚麻布32ct（12格/1cm）白色　※2格×2格为1格　刺绣成品尺寸 各约10.7cm×约10.7cm

刺绣指导　实物等大图案

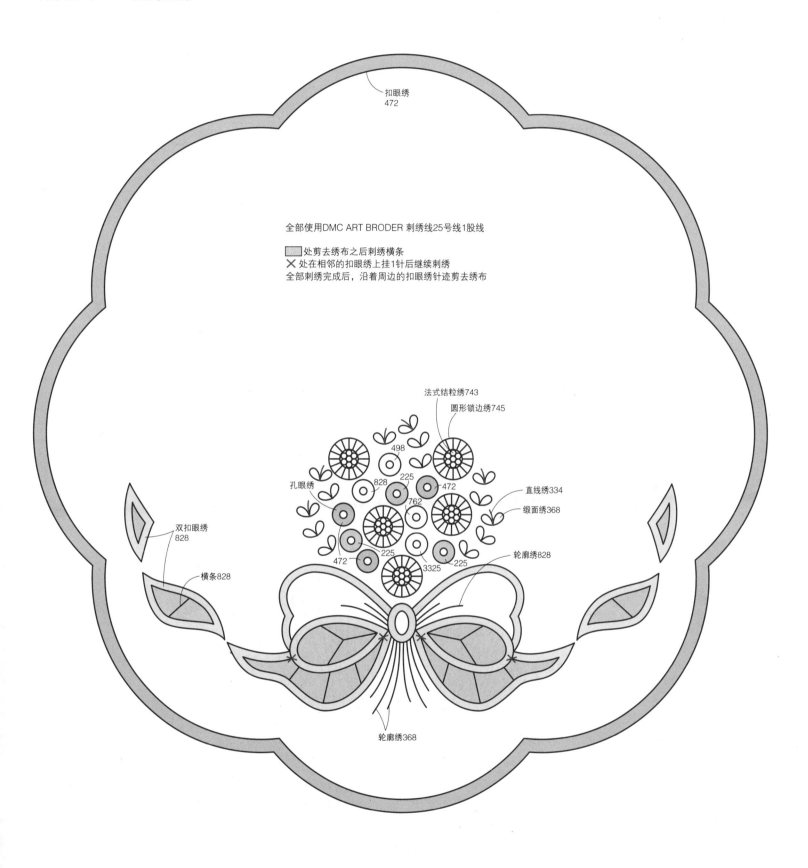

扣眼绣
472

全部使用DMC ART BRODER 刺绣线25号线1股线

□ 处剪去绣布之后刺绣横条
✕ 处在相邻的扣眼绣上挂1针后继续刺绣
全部刺绣完成后，沿着周边的扣眼绣针迹剪去绣布

法式结粒绣743

圆形锁边绣745

498

225

孔眼绣

828

472

762

直线绣334

缎面绣368

双扣眼绣
828

472

225

轮廓绣828

横条828

3325

225

轮廓绣368

MARUFUKU 农园的香草 实物等大图案

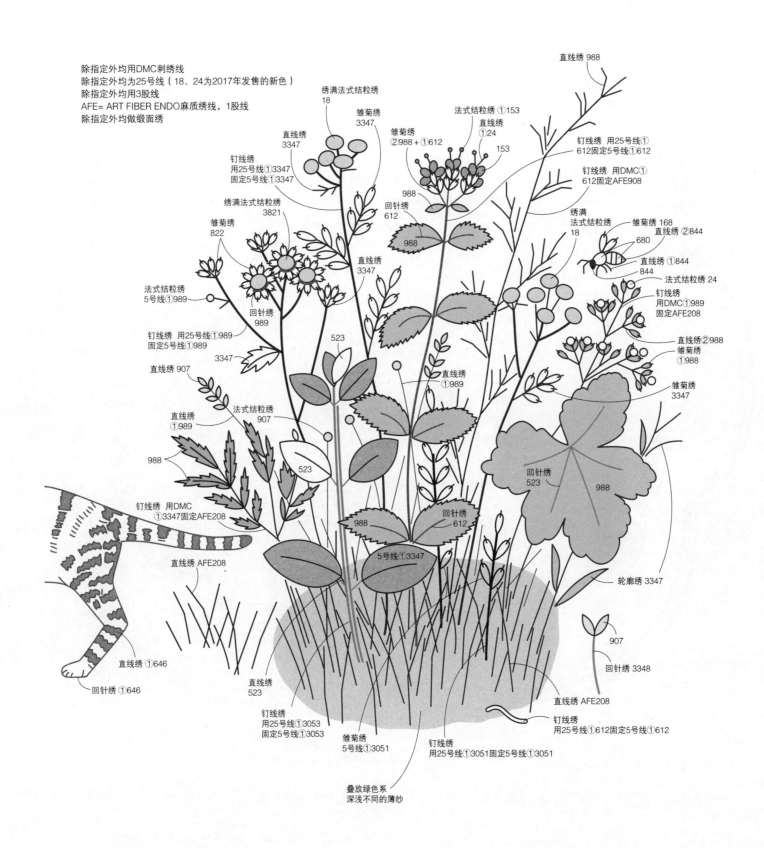

除指定外均用DMC刺绣线
除指定外均为25号线（18、24为2017年发售的新色）
除指定外均用3股线
AFE= ART FIBER ENDO麻质绣线，1股线
除指定外均做缎面绣

直线绣 988

绣满法式结粒绣
18

法式结粒绣①153
直线绣
①24
153

雏菊绣
3347

雏菊绣
②988＋①612

钉线绣 用25号线①
612固定5号线①612

直线绣
3347

钉线绣
用25号线①3347
固定5号线①3347

钉线绣 用DMC①
612固定AFE908

绣满法式结粒绣
3821

回针绣
612

绣满
法式结粒绣
18

雏菊绣 168
直线绣 ②844
680

雏菊绣
822

988

直线绣 ①844
844

直线绣
3347

法式结粒绣 24

法式结粒绣
5号线①989

钉线绣
用DMC①989
固定AFE208

回针绣
989

钉线绣 用25号线①989
固定5号线①989

3347

523

直线绣 ②988
雏菊绣
①988

直线绣 907

直线绣
①989

雏菊绣
3347

直线绣
①989

988

法式结粒绣
907

523

回针绣
523

988

钉线绣 用DMC
①3347固定AFE208

988

回针绣
612

轮廓绣 3347

直线绣 AFE208

5号线①3347

907

直线绣 ①646

回针绣 ①646

回针绣 3348

直线绣 AFE208

直线绣
523

钉线绣
用25号线①612固定5号线①612

钉线绣
用25号线①3053
固定5号线①3053

雏菊绣
5号线①3051

钉线绣
用25号线①3051固定5号线①3051

叠放绿色系
深浅不同的薄纱

刺绣基础和作品的制作方法

需要事先备齐的物品

针 → 详见"关于针"部分　　布 → 详见"关于布"部分　　线 → 详见"关于线"部分

剪刀
需要刺绣专用的剪线剪刀和裁布专用的剪刀。剪线剪刀刀头较尖，刀刃较薄，很方便。

绣绷
将布绷紧的工具。在有张力的布上刺绣时，不使用也可以。根据图案的大小有不同尺寸可供选择。

描图工具 → 详见"关于图案"部分
描图纸、细笔、描图器或铁笔（也可用无墨的圆珠笔代替）、手工专用复写纸、珠针、玻璃纸。
※做十字绣时不需要。

1　刺绣起点与刺绣终点

纵向穿过　　　　　**横向穿过**

（反面）

（反面）

刺绣中途基本不打结。刺绣起点处保留相当于2倍针长的线，刺绣结束后再穿入针孔，穿过反面的渡线。刺绣终点也一样不打结，按照图示方法处理线。如果困难的话，打结也可以，但必须穿过反面的线后剪断。练习正确的方法，让反面看上去也很漂亮。

2　关于针

○针的种类　第一次想要备齐的是十字绣针和法式刺绣针这两种。用途各异。

十字绣针　　　　　　**法式刺绣针**
针尖较圆钝的针。在十字绣等刺绣中使用。做法式刺绣时，在拆开错误的针迹时使用的话不会将线弄坏。
针尖较锋利的针。在整体都做法式刺绣的时候使用。

其他还有很多种类　缎带绣针和瑞典刺绣针等，根据用途和制造商的不同，种类也各异。都试用一下，找到自己喜欢的。

○针的号数和线的股数　以下表为基准。根据布的厚度，刺绣的难易程度也会不同。试着实际刺绣一下，选择刺绣情况良好的针。

针		线	
法式刺绣针	**十字绣针**	**25号刺绣线**	**花线**
3号	19号	6股线	3根线 （亚麻布18ct）
3、4号	19、20号	5、6股线	
5、6号	21号	4股线	2根线 （亚麻布25ct）
	22号	3股线	
7~10号	23号	2股线	—
	24号	1股线	1根线

※采用的是CLOVER（株式会社）的针号表示法。根据制造商的不同，针孔的大小会有所差异。
※花线通常根据布格的大小选针。

3　关于布

○布的种类

十字绣	适合数织格做刺绣的布。 ※（ ）内是格子的数法。

粗 ←─── 十字绣用布　　　　　平纹布 ───→ **细**

JAVA CROSS　　**AIDA**　　**CONGRESS**　　**刺绣专用亚麻布**

在规律、呈格子状排列的孔中入针，是适合做十字绣的布。布格较粗，容易数格数，初学者也可安心使用。
（粗格、中格、细格）

织法与JAVA CROSS不同。按喜好分开使用。另外，也有印第安十字绣布等。
（○ct或○格/10cm）

纬线、经线规律地编织的布。织线较粗，容易数格数。另外，也有EVENWEAVE布等。
（○格/10cm）

线的粗细均匀，一定面积内的纬线、经线根数一样。
（○ct或○格/1cm）

布格的大小表

	布格	ct数（ct/1英寸）	1cm内的格数	10cm内的格数
粗	粗格	（6ct）	2.5格	25格
	中格	（9ct）	3.5格	35格
	—	11ct	4格	40格
	细格	—	4.5格	45格
	55	14ct	5.5格	55格
	—	16ct	6格	60格
	—	18ct	7格	70格
	—	25ct	10格	100格
	—	28ct	11格	110格
细	—	32ct	12格	120格

※布格的大小采用的是LECIEN（株式会社）的表示法，ct的标注采用的是DMC（株式会社）的表示法。根据制造商的不同，布的名字和格数也会有所差异。买布时请向店方确认。
※ct表示的是1英寸（2.54cm）内织格的数量。

想在不能数织格的布上刺绣时就使用抽线十字布。

法式刺绣	基本上无论怎样都可以。在薄薄的平纹麻布上比较容易刺绣，推荐使用。绒面呢、过厚的布料、弹性布料、易起毛布料都不太适合刺绣。

○布的纵横、正反面

为了防止作品伸长，要沿着纵向使用布。购买时有边的布，边的方向为纵向。无边时，试着纵横拉伸，不伸长的为纵向。在素色的平纹布上刺绣时，不必太在意布的正反面。

有边　　　　　　**无边**

试着拉伸看看

※制作方法图内关于尺寸的数字，没有特别指定的情况下单位均为厘米。

4 关于线

○线的种类

25号刺绣线是最常使用的线。1束=1桄。一般1桄的长度为8米。
有ANCHOR、OLYMPUS、COSMO、DMC等品牌，根据制造商的不同，色号也有所差异。
花线是100%棉质的无光泽的线。难以得到的情况下，作为基准，可用2股25号刺绣线代替（根据制造商的不同，线的粗细会有略微差异）。素朴、有深度的自然配色非常受欢迎。

6股

〈 25号刺绣线 〉

从线桄中拉出的线呈现出的是6股线捻合在一起的状态。将细线一股一股地分开，按照图案中"○股线"的提示，拉齐必要股数的线后再使用。

1根

〈 花线、5号线、8号线等 〉

从线桄和线团中拉出的1根线的状态。支数越小线越粗。另外，阿布罗达线、金银线等25号线以外的，基本上也按照相同的方式数线。

5 25号刺绣线的使用方法

1. 将线拉出50~60cm，剪断。

2. 一股一股地分开，拉齐必要股数的线。使用6股线刺绣时也要将线全部分开，拉齐后再使用。

要点

按图所示将线轻轻地对折，用针头一股一股地拉出的话，线不容易缠在一起。

6 关于熨斗

如果熨烫手法熟练的话，可以让作品更加漂亮。
熨烫时注意调节力度，不要破坏刺绣的立体感。

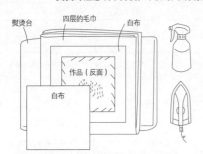
熨烫台　四层的毛巾　白布　作品（反面）　白布

准备的物品

熨斗（无蒸汽熨斗）/熨烫台/加水喷雾器/毛巾/干净的白布2块

1. 按照图示的顺序重叠组合，在作品反面喷水雾。
2. 将白布铺在作品上后再熨烫，将刺绣收缩的部分熨开。
3. 用熨斗尖端抻开刺绣部分的周边。
4. 将作品翻回正面，铺上白布后，轻轻地熨烫。

要点

·清除图案的线条后再熨烫。有些种类的手工专用复写纸和记号笔的痕迹一旦加热就无法消除了，所以要注意。

·框画等平面作品要从反面使用熨烫专用喷胶。

·不要直接接触熨斗，垫上干净的白布再熨烫的话可以防止布烧焦和磨损。

·有些线会由于熨烫时的高温而掉色，要注意。

7 关于图案

通用 ｜ 本书图案中出现的符号的看法。 ※（ ）内数字表示的是线的股数。

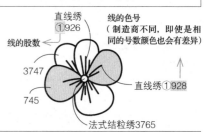

均为DMC 25号刺绣线
除指定以外均为2股线、缎面绣

制造商名、线的支数

线的股数　　刺绣针法

线的色号（制造商不同，即使是相同的号数颜色也会有差异）
直线绣①926
线的股数
3747
745
直线绣①928
法式结粒绣3765

十字绣

十字绣不用在布上描图。图案会用颜色不同的符号做标记。将1个单元区域作为1格来数。织格较粗的布（十字绣专用布等）将1个织格作为1格，织格较细的布（亚麻布等）将2格×2格作为1格刺绣。

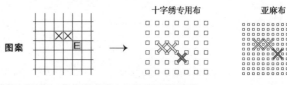
图案　　十字绣专用布　　亚麻布

〈亚麻布上，将2格×2格作为1格做十字绣时出现的符号〉

全针绣

1/4单元区域大小的符号，在亚麻布上表示1格×1格的刺绣。

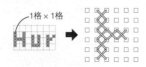
—1格×1格

〈十字绣的完成尺寸〉

十字绣，根据布格的大小，刺绣成品的尺寸会有所差异。手拿着布刺绣的话，在刺绣前要计算成品尺寸，确认布是否足够。

3/4针绣

/和\中，一方的半针在2格×2格的中心入针，做出1个单元区域的3/4的刺绣。

刺绣成品尺寸的计算方法

使用织格表示为"○格/10cm"的布时
成品尺寸（cm）=图案的格数÷○格×10

使用织格表示为"○ct"的布时
成品尺寸（cm）=图案的格数÷○ct×2.54cm

※实际在布上刺绣时，根据布和线、歪斜程度的不同，大小也会有所差异。

小巾刺绣、哈登格刺绣、抽线十字绣

图案的方格线在织线上十分醒目，刺绣时要确认跨过几根线。

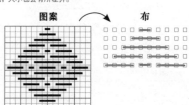
图案　　　布

法式刺绣 ｜ 在布上描图，沿着图案线做刺绣。

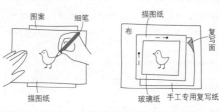
图案　细笔　描图纸　布　复写面
描图纸　玻璃纸　手工专用复写纸

1. 在图案上铺上描图纸，用细笔描出图案。

2. 在布上用珠针固定描图纸，在中间夹入手工专用复写纸。最上面铺上玻璃纸，用描图器描出图案。

要点

·在布上描图前，先喷上水雾，再熨烫，调整布格。

·沿着经线、纬线布置图案。

·中途不要翻布，一次描好图案。

·布上的记号太浓是导致布脏和痕迹残留的原因。但是，太浅的话，记号会在制作过程中被磨掉。在不醒目的布边试着看看，找到恰好的用笔力道。

·最大限度地省略描图线的话，可以避免布面隆起和痕迹残留。

刺绣作品的简便处理法

装裱

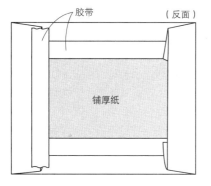

胶带
（反面）
铺厚纸

背板
厚纸
作品
玻璃
框
（反面）

1 熨烫作品，从正面一边确认平衡一边定位，用胶带固定反面。将整体翻回反面，折叠边缘，边缘不能太宽。将布绷紧后用胶带固定全部布边。

2 按图示顺序重叠，装入框内。可按个人喜好在玻璃和作品之间放入垫纸，或抽去玻璃。

要点

· 从布的反面熨烫作品。使用熨烫专用喷胶的话，作品可以更漂亮。
· 在反面固定时，按照上下、左右的顺序固定的话，不容易歪斜。

绣绷

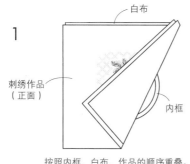

白布
刺绣作品（正面）
内框

1 按照内框、白布、作品的顺序重叠。

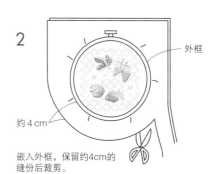

外框
约4cm

2 嵌入外框，保留约4cm的缝份后裁剪。

（反面）

3 在反面缝合缝份，使之聚拢。

刺绣画

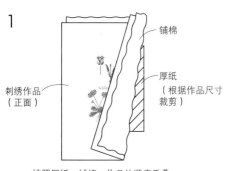

铺棉
刺绣作品（正面）
厚纸（根据作品尺寸裁剪）

1 按照厚纸、铺棉、作品的顺序重叠。

（反面）

2 包住厚纸，在反面缝合。

使用亚麻布带的刺绣卷轴（挂饰）

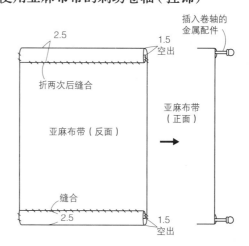

插入卷轴的金属配件
2.5
1.5空出
折两次后缝合
亚麻布带（反面）
亚麻布带（正面）
缝合
2.5
1.5空出

流苏的制作方法

线环
线环

1 用另线在一束刺绣线的中心牢牢地打一个结，另一侧也要打结。

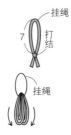

挂绳
7 打结
挂绳

2 将整束刺绣线穿在挂绳上对折，遮盖挂绳的结扣。

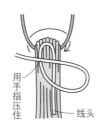

用手指压住
线头

3 用另线做个环，紧紧地在线束上端绕四五圈线。

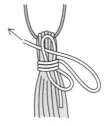

4 在上面的环中穿入线头。

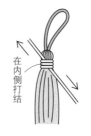

在内侧打结

5 拉紧线的上下两头，最大程度地剪掉线头。

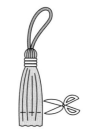

6 根据个人喜好的长度将线剪齐。

本书出现的刺绣针法

直线绣
Straight Stitch

平针绣
Running Stitch

重复2、3

轮廓绣
Outline Stitch

重复2、3

回针绣
Back Stitch

绕线回针绣
Whipped Back Stitch

锁链绣
Chain Stitch

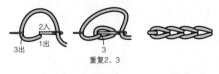

重复2、3

雏菊绣
Lazy Daisy Stitch

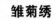
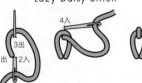

雏菊绣中做直线绣

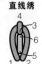

双雏菊绣
Double Lazy Daisy Stitch

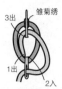
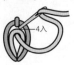

钉线绣
Couching Stitch

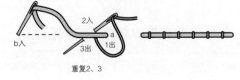

重复2、3

绳索绣
Cable Stitch

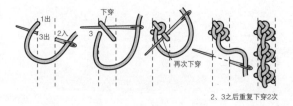

2、3之后重复下穿2次

飞鸟绣
Fly Stitch

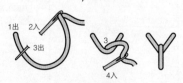

法式结粒绣
French Knot Stitch

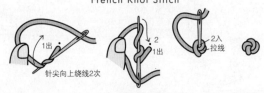

针尖向上绕线2次

殖民结粒绣
Colonial Knot Stitch

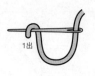

荷尔拜因刺绣
Holbein Stitch

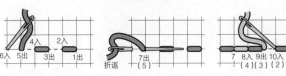

折返

十字绣
Cross Stitch

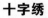
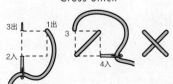

半十字绣
Half Cross Stitch

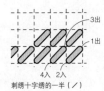

刺绣十字绣的一半（／）

双十字绣
Double Cross Stitch

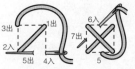

扣眼绣（锁边绣）
Buttonhole Stitch (Blanket Stitch)

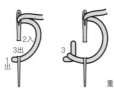

锁边绣　　扣眼绣　　双扣眼绣

重复2、3

圆形锁边绣
Circle Blanket Stitch

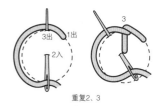

下穿

重复2、3　　刺绣终点

山形锁边绣
Chevron Knotted Blanket Stitch

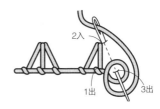

发辫绣
Braid Stitch

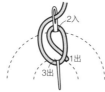 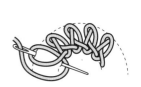

孔眼绣
Eyelet Hole

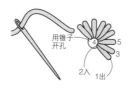

用锥子
开孔

绕线绣
Bullion Stitch

手指按着绕线抽针

绕线玫瑰绣

蛛网绣
Spider Web Stitch

隔一根线
下穿一次

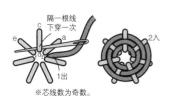

※芯线数为奇数。

鱼骨绣
Fishbone Stitch

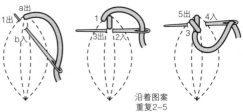

沿着图案
重复2~5

长短针绣
Long and Short Stitch

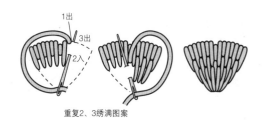

重复2、3绣满图案

缎面绣
Satin Stitch

绣到顶端后，穿过反面的线，
在下半部分的起点出针

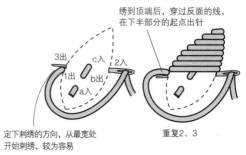

包芯缎面绣

先做缎面绣或锁链绣作为里面的芯，
之后做缎面绣将其完全覆盖。

定下刺绣的方向，从最宽处
开始刺绣，较为容易

重复2、3

钉线格形绣
Couched Trellis Stitch

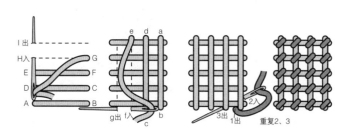

重复2、3

小巾刺绣的基础　以井字图案为例，介绍小巾刺绣的要点。

小巾刺绣的图案（井字）

· 小巾刺绣的图案特点是以中心行为对称轴，上下对称。

33格（1根横向的格线 = 1根织线）

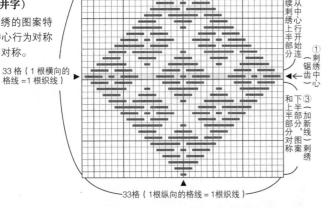

②续刺绣从中心行上半部分
①刺绣中心 ← 锯齿
③（加新线）和下半部分对图案称刺绣上半部分

33格（1根纵向的格线 = 1根织线）

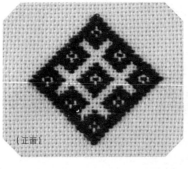

（正面）

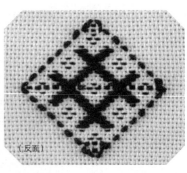

（反面）

小巾刺绣的针和布

· 平纹布适合做数织格的小巾刺绣。将图案对齐布格后刺绣。

· 为了防止劈开织线，使用圆头针尖的绣针。
也可以用十字绣针代替，但是针身较长的小巾刺绣专用绣针更方便刺绣。

小巾刺绣的要点 "捋线"

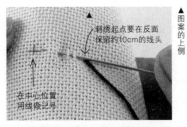

刺绣起点要在反面保留约10cm的线头

图案的上侧

在中心位置用线做记号

1 从横向中心行开始刺绣。从中心数好布格后出针，按照图案穿过布格。

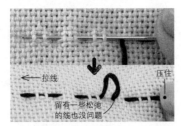

← 拉线　　　压住

留有一些松弛的线也没问题

2 难以穿过布格的时候可以在中途拔针。右手用力地压住针迹后拉线。

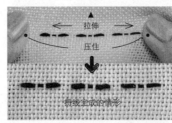

拉伸　　压住

捋线完成的情形

3 如果熟练的话可以连续穿过第1行的布格。横向的第1行一般被称为"锯齿"，是整体的基准。刺绣起点侧要用右手将最初的针迹和布一起压住，刺绣终点侧要用左手拿着针迹延长线上的布，将布向左右拉伸。每一行刺绣后都要重复做"捋线"这个动作，这样做可以将刺绣过程中收缩的线伸展，针迹就可以保持一致。

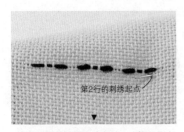

（反面）　第2行的刺绣起点

4 先刺绣图案的上半部分。一般是从右向左刺绣，所以刺绣第2行时要将整体上下颠倒。

（反面）

5 不到最后不要拉反面第1行和第2行之间的渡线，要稍稍保持松弛。

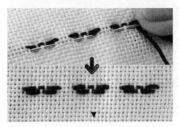

6 和步骤2、3一样按照图案穿过布格做刺绣，捋线。第2行刺绣结束。

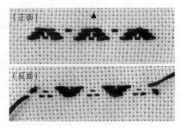

（正面）

（反面）

7 下一行也要将布上下颠倒，和步骤4~6一样从右向左刺绣。重复操作。

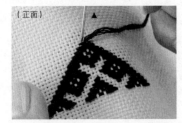

（正面）

8 图案最上面1格的部分，不要将针线直接穿过，拔针后再入针的话针迹不会潜入布下。

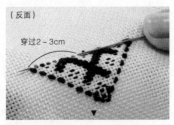

（反面）　穿过2~3cm

9 刺绣图案的下半部分时加新线。一开始先穿过反面没有渡线的部分。

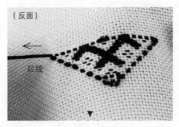

（反面）

10 拉线，直到线头刚出布面。注意不要太用力拉，使线脱落。

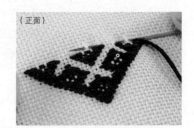

（正面）

11 和上半部分一样一边将布上下颠倒，一边按照图案穿过布格继续刺绣。

线头的处理方法

此处接续步骤8，处理绣完上半部分的线头。

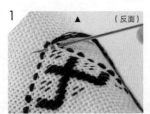

（反面）

1 绣到顶点后，从右向左地穿过反面没有渡线的两三格，拉线。

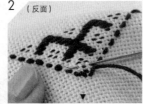

（反面）

2 将布上下颠倒，再次穿过下一行没有渡线的两三格。拉线，贴近布面剪断线。

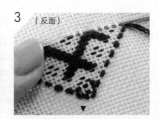

（反面）

3 刺绣起点的线头也同样处理。穿针，穿过2~3cm的反面没有渡线的部分。

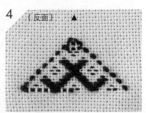

（反面）

4 线头处理完成的情形。

刺子绣的基础　刺绣时要尽可能留下均匀整齐的线迹。

刺绣开始之前和布的准备

不太厚（布格不密集）的平纹棉布适合做刺子绣。为了防止绣完之后出现刺绣收缩、图案歪斜的现象，可以将布先过水再刺绣。从布的反面用蒸汽熨斗熨烫，使经线、纬线纵横垂直交叉。然后再用无蒸汽熨斗将布烫压平整。待布完全冷却后可开始刺绣。

刺子绣的针

建议使用针孔较大、针头较尖的刺子绣专用针。较长的绣针适合刺绣长长的直线。

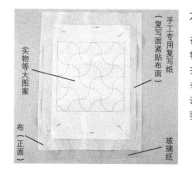

在布上描图

在布上依次铺上手工专用复写纸、实物等大图案、玻璃纸，用珠针固定整齐后，用描图器在玻璃纸上描出图案。
※使用纸型或者尺子直接在布上做标记时，建议使用水消布用记号笔。需要画基准线时，使用气消笔更方便。

刺绣直线

1 刺绣时尽可能地统一针迹的长度是运针的要领。如果是直线的话，可以巧妙利用针的长度，刺绣中途不停歇，让作品更漂亮。如果不熟练的话，可以每次连续刺绣五六针再拔针。

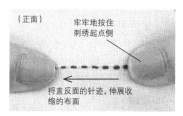

2 为了伸展收缩的布面，每次拔针的时候，用中指和拇指的指肚顺着运针的方向，轻轻地将平反面的针迹。注意不要用力过猛拉长布面。

刺绣圆弧

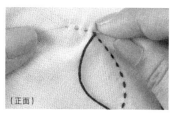

1 圆弧部分不能连续不停地刺绣，所以每绣两三针就出针拉线。

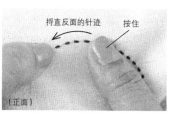

2 每次拔针时都和刺绣直线时一样，用左手中指和拇指的指肚将平反面的针迹。如果在斜纹布上刺绣圆弧的话，布面容易拉长变形。一定多加注意。

刺绣起点和终点（不带里布的时候，照片与实物等大）

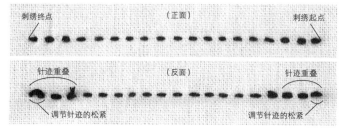

长度和间隔都很整齐美观的针迹范例。刺绣花朵布巾、台心布等不带里布的作品时，线头不用打结，重叠针迹即可。

刺绣起点

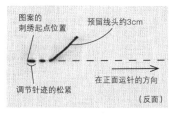

1 从布的反面，在靠近图案的刺绣起点位置的内侧，以较短的针迹绣2针或3针。拉线，在正面图案的刺绣起点位置出针。边上的1针在之后将平针迹时，起到调节松紧的作用，所以要保持松弛状态。

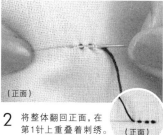

2 将整体翻回正面，在第1针上重叠着刺绣。然后正常运针刺绣。

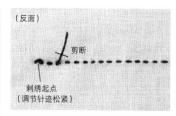

3 由步骤2开始连续刺绣后的反面。开始的线头留下0.2cm的长度之后，剪断。

刺绣终点

在反面出针后将平针迹。在布的反面重叠着针迹刺绣2针或3针。图案的刺绣终点的线头和刺绣起点处的处理方法相同，使边上的针迹保持松弛。线头留下0.2cm的长度之后，剪断。

带里布的时候

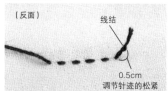

当带有里布或里袋时，只要在刺绣起点和终点都打线结就可以。为了方便调节针迹的松紧，线结处预留0.5cm的长度。

在刺绣中途线不够长的时候……

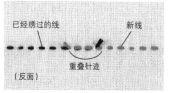

将新线穿上针，在反面已经完成的针迹之上，重叠着刺绣2针或3针，之后正常运针刺绣。多余的线头留下0.2cm长度后，剪断。

直角交会的部分

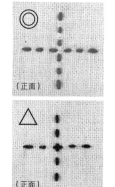

十字的中心

在横线和竖线的交叉点，从正面看针迹不要交叉，只有显露出布面看上去才漂亮。

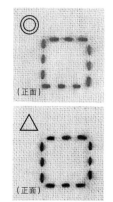

直线的夹角

在形成直角的两边中，只在其中一边的直角顶点位置入针，才会让作品看上去更加漂亮。

缎带绣的基础

缎带的穿针方法

 →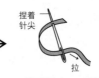

剪取长约40cm的缎带，把其中的一头剪成斜角，穿上绣针。

在距离缎带斜角1~2cm的位置入针。

一手捏着针尖，一手拉穿在针鼻儿上的缎带。

缎带卡在针鼻儿处。

捏着针尖

拉

拉

线结的打法

 → →

在距离缎带末端1~2cm的位置入针。

拿着缎带的末端，将绣针穿过缎带。

绣针穿过拔针后形成的环。

拉出缎带，打成线结。注意手指轻按，不要拉得太紧使线结过小。

拉

拉

拧成绳状

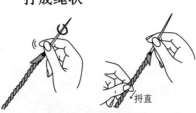

将直

缎带绣的技法

直线绣

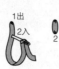

1出
2入
2

拧成绳状的直线绣

1出
2入

拧成绳状的直线绣+飞鸟绣

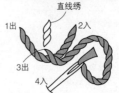

直线绣
1出　2入
3出
4入

拧成绳状的轮廓绣

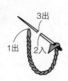

3出
1出　2入

蛛网玫瑰绣

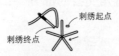 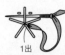

刺绣起点
刺绣终点
1出
2入

绣线由外侧向中心重复做直线绣
刺绣起点和终点的针迹短小。

从绣线之间的缝隙处出针，隔1根针迹下穿1次。

雏菊绣

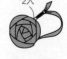 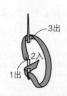 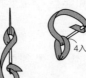

3出
2入
1出
4入

法式结粒绣

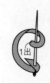 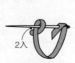 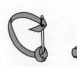

1出
2入

立体直线绣

法式结粒绣
1出
2入
2

做直线绣包裹着法式结粒绣

立体缎面绣

 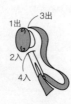

法式结粒绣
1出　3出
2入
4入

古典玫瑰绣

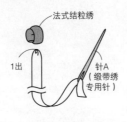

法式结粒绣
1出
针A（缎带绣专用针）

25号刺绣线1股线
针B（法式刺绣针，细）

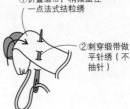

①折叠缎带，稍微盖住一点法式结粒绣
②刺穿缎带做平针绣（不抽针）

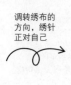

调转绣布的方向，绣针正对自己

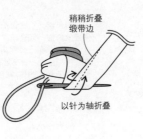

稍稍折叠缎带边
以针为轴折叠

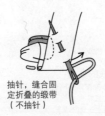

抽针，缝合固定折叠的缎带（不抽针）

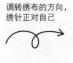

调转绣布的方向，绣针正对自己

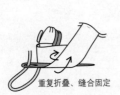

重复折叠、缝合固定

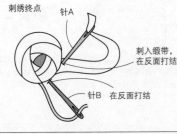

刺绣终点
针A
刺入缎带，在反面打结
针B　在反面打结

××××

花朵字母的荷包

材料（1件量）
白色亚麻布60cm×30cm，宽1.5cm的缎带60cm，宽0.2cm的缎带110cm，DMC25号刺绣线各色适量

制作方法
1 在亚麻布上做刺绣（椭圆形的轮廓，方向横竖均可。里面刺绣喜欢的英文字母）。
2 两侧边和上、下两边分别折叠2次后缝合。
3 主体正面缝上缎带，作穿绳孔。
4 将主体正面朝外对折，做凹形缝，缝合两侧边。
5 将两条缎带交叉着穿过穿线绳孔，两头打结。
6 粘上线绳饰布，隐藏线结。

★实物等大图案>>>p.82

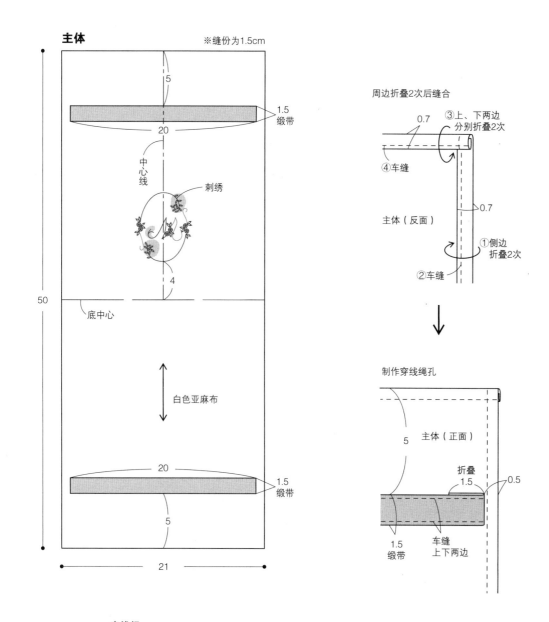

主体

※缝份为1.5cm

周边折叠2次后缝合

制作穿线绳孔

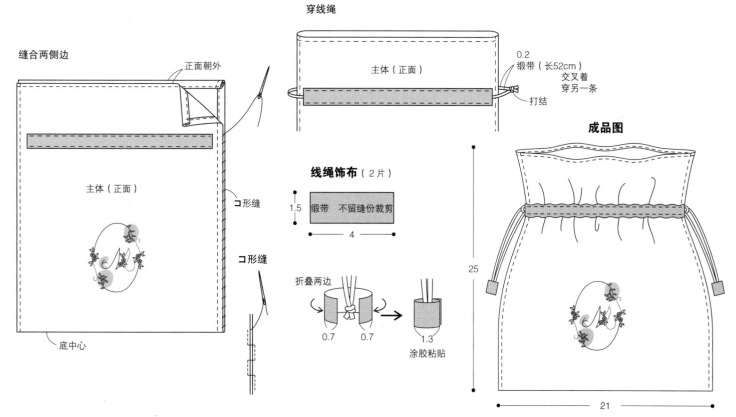

缝合两侧边

穿线绳

线绳饰布（2片）

成品图

格纹刺绣的图样

材料

Gingham格纹布红色（每个方格边长约0.6cm）50cm×35cm，里布（棉布）、铺棉各50cm×35cm，宽0.5cm的红色丝带200cm，DMC ART BRODER刺绣线16号BLANC2桄

制作方法

1 在表布格纹布上刺绣，挑起针迹挂线。

2 在表布上叠放铺棉和里布，绗缝。

3 剪去多余的里布和铺棉，处理周边。

4 将丝带穿过表布上的挂线，在2个角处分别打成蝴蝶结。

★图案>>>原大纸样B面

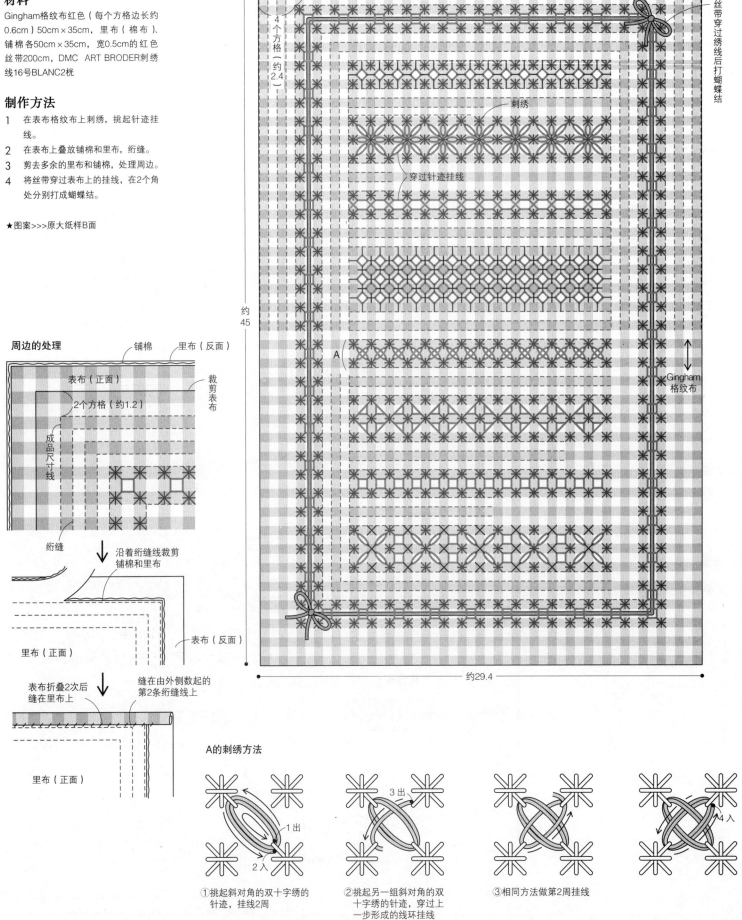

结构图

沿着方格绗缝

在成品尺寸线上绗缝

4个方格（约2.4）

4个方格（约2.4）

刺绣

穿过针迹挂线

丝带穿过绣线后打蝴蝶结

约45

Gingham格纹布

约29.4

A

周边的处理

铺棉　里布（反面）

表布（正面）

裁剪表布

2个方格（约1.2）

成品尺寸线

绗缝

沿着绗缝线裁剪铺棉和里布

里布（正面）

表布（反面）

表布折叠2次后缝在里布上

缝在由外侧数起的第2条绗缝线上

里布（正面）

A的刺绣方法

1出

2入

①挑起斜对角的双十字绣的针迹，挂线2周

3出

②挑起另一组斜对角的双十字绣的针迹，穿过上一步形成的线环挂线

③相同方法做第2周挂线

4入

20、21 p.30
××××　××××

直线花样的小口金钱包

材料（1件量）

绿色（或蓝色）亚麻布15cm×35cm，印花棉布15cm×35cm，6.8cm×10.5cm的口金（INAZUMA BK-1072，带纸绳）1个，DMC8号刺绣线BLANC适量

制作方法（通用）

1 在主体前面画方格基准线，沿着方格做刺子绣。

2 正面朝内对齐主体前面和后面，在止缝点之间缝合。

3 相同方法制作里袋，正面朝内与主体对齐。在一侧边预留返口，缝合包口。

4 由返口处翻回正面，整理形状。缝合返口，安装口金。

★实物等大图案、纸样>>>原大纸样B面

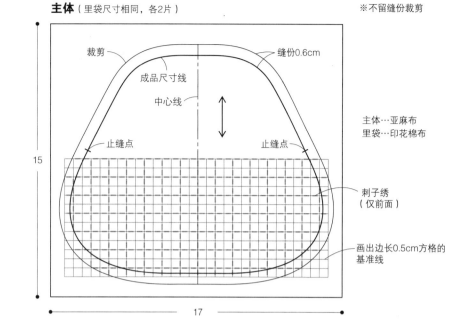

主体（里袋尺寸相同，各2片）

※不留缝份裁剪

裁剪
成品尺寸线
中心线
缝份0.6cm
止缝点　止缝点
15
17

主体…亚麻布
里袋…印花棉布

刺子绣（仅前面）

画出边长0.5cm方格的基准线

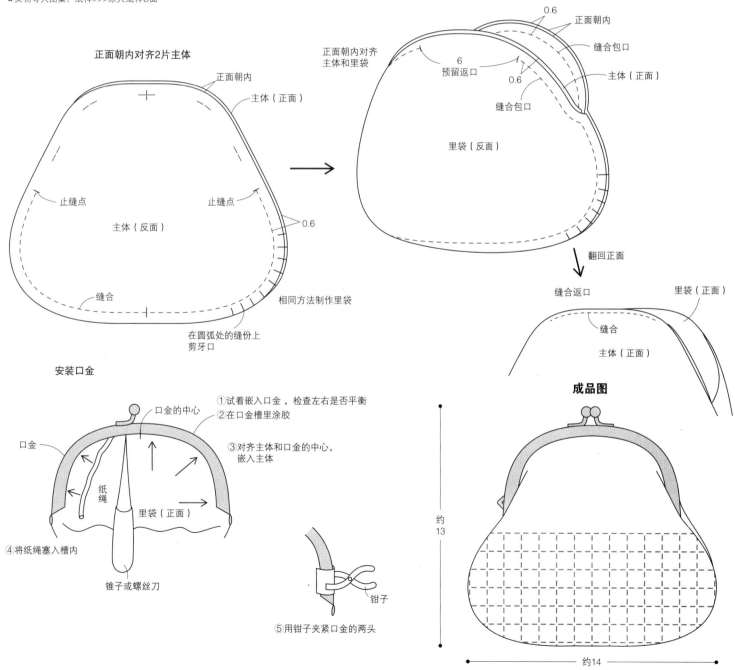

正面朝内对齐2片主体

正面朝内
主体（正面）
止缝点　止缝点
主体（反面）
0.6
缝合
相同方法制作里袋
在圆弧处的缝份上剪牙口

正面朝内对齐主体和里袋
0.6
正面朝内
缝合包口
主体（正面）
6 预留返口
0.6
缝合包口
里袋（反面）

翻回正面
缝合返口
里袋（正面）
缝合
主体（正面）

安装口金

①试着嵌入口金，检查左右是否平衡
②在口金槽里涂胶
③对齐主体和口金的中心，嵌入主体

口金的中心
口金
纸绳
里袋（正面）
④将纸绳塞入槽内
锥子或螺丝刀

钳子
⑤用钳子夹紧口金的两头

成品图
约13
约14

107

xxxx

七宝连的东袋

材料

白色漂白棉布约34cm（宽）×110cm，
FUJIX MOCO13（3卷）、74各适量

制作方法

1 在漂白棉布上画出边长2cm方格的
基准线，使用直径4cm的圆形纸样
画出标记线（使用气消笔画基准线，
使用水消笔画出标记线）。

2 上、下布边分别折叠2次后缝合。

3 做刺子绣。全部绣完之后，最好简
单水洗一下，消除所画标记线的痕
迹。

4 正面朝内，分别对齐★与★、◎与◎，
缝合两侧边。

5 锁针缝袋口的缝份，翻回正面。

★实物等大图案、纸样>>>原大纸样B面

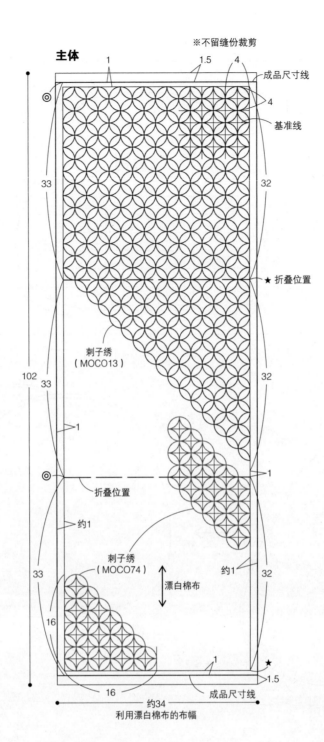

主体

※不留缝份裁剪

成品尺寸线
基准线
★折叠位置
刺子绣（MOCO13）
折叠位置
刺子绣（MOCO74）
漂白棉布
成品尺寸线
约34
利用漂白棉布的布幅

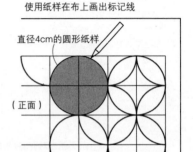

刺子绣的准备
画出基准线
（正面）

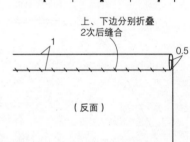

使用纸样在布上画出标记线
直径4cm的圆形纸样
（正面）

上、下边分别折叠2次后缝合
（反面）

制作方法

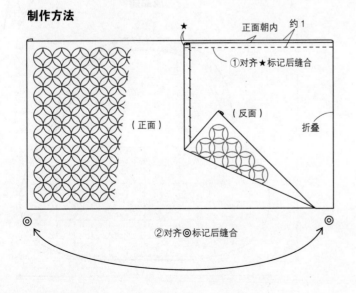

（正面）
①对齐★标记后缝合
②对齐◎标记后缝合

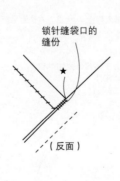

正面朝内 约1
①对齐★标记后缝合
（反面）
折叠

锁针缝袋口的缝份
（反面）

成品图

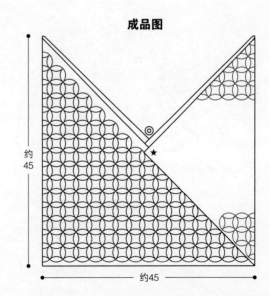

约45
约45

白线刺绣的针插
带绒球的胸饰
带流苏的坐垫形针插

材料（各1件量）

针插…灰色亚麻布10cm×20cm，填充棉适量，COSMO hidamari各色适量

胸饰……白色棉布10cm×10cm，填充棉适量，胸针1个，COSMO hidamari各色适量

坐垫形针插…白色棉布10cm×20cm，填充棉适量，COSMO hidamari各色适量
（作品使用颜色有1、4、5、7、9、11、203、405）

制作方法（针插、胸饰通用）

1　在前面画出方格基准线，沿着方格做刺子绣。

2　正面朝内对齐前面和后面，预留返口，缝合周边。翻回正面后，放入填充棉，缝合返口。

3　制作流苏（参照p.99）、绒球，安在自己喜欢的位置。胸饰在后面安上胸针。

※坐垫形针插的制作方法参照图示。在中心和四角缝上自己喜欢的绣线。

★作品25、26实物等大图案>>>原大纸样B面

处理方法（3件通用，缝份全部为0.5cm）
正面朝内对齐前面和后面后缝合

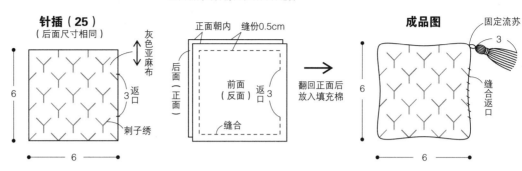

针插（25）
（后面尺寸相同）

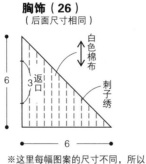

胸饰（26）
（后面尺寸相同）

※这里每幅图案的尺寸不同，所以请参照实物等大图案的尺寸。

绒球的制作方法

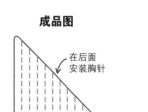

针插（27）
（后面尺寸相同）

缝流苏的位置（中心）

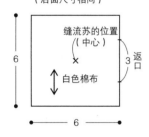

成品图

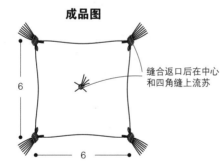

缝合返口后在中心和四角缝上流苏

四角流苏的缝法（COSMO hidamari 2股线）

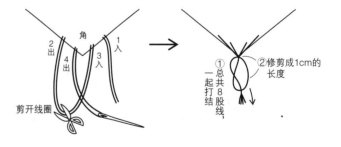

中心流苏的缝法（COSMO hidamari 1股线）

在中心交叉刺透，要刺透后面

总共4股线，一起打结，修剪成1cm的长度

三色堇胸针

材料（1件量，用色参照下表）

毛毡布各色适量，圆形金色大串珠1个，长2.5cm的胸针1个，DMC25号刺绣线各色适量

制作方法

1. 按照a、b纸样裁剪毛毡布。
2. 在毛毡布a、b上刺绣。刺绣起点、终点和缎面绣的处理方法参照p.111。
3. b的花瓣叠放时注意聚拢，在反面做卷针缝，做出形状。
4. 在a的反面放上b，做卷针缝，注意不要影响正面的美观。
5. 在a的中心缝串珠。
6. 制作安装胸针的后面。在花朵主题花样的反面用胶粘贴。

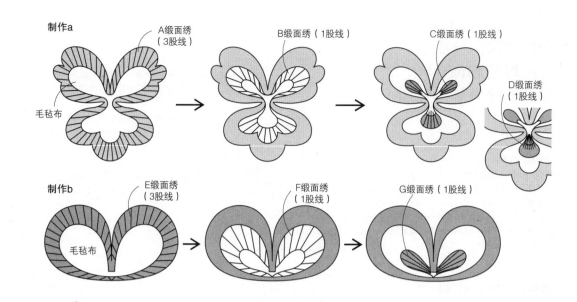

制作a
A缎面绣（3股线）　B缎面绣（1股线）　C缎面绣（1股线）　D缎面绣（1股线）
毛毡布

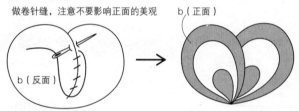

制作b
E缎面绣（3股线）　F缎面绣（1股线）　G缎面绣（1股线）
毛毡布

将b制成叠放的花瓣

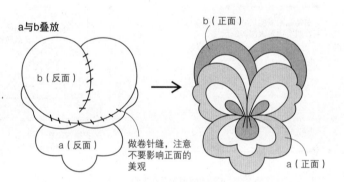

做卷针缝，注意不要影响正面的美观
b（反面）　b（正面）

a与b叠放

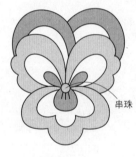

在中心缝合固定串珠

b（正面）
b（反面）
a（反面）
做卷针缝，注意不要影响正面的美观
a（正面）
串珠

原大纸样
毛毡布，不留缝份裁剪

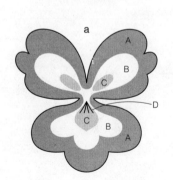

a
A
B
C
D
C
B
A

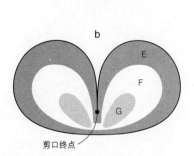

b
E
F
G
剪口终点

制作后面

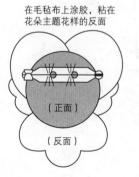

缝合固定胸针
2.5
毛毡布（正面）

在毛毡布上涂胶，粘在花朵主题花样的反面

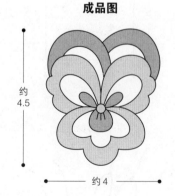

（正面）
（反面）

成品图

约4.5
约4

毛毡布的颜色		DMC25号刺绣线						
a	b	A	B	C	D	E	F	G
黄色	藕荷色	3820	3822	32	782	30	32	32
蓝色	蓝色	825	18	823	783	825	826	826
粉红色	深粉色	316	778	3803	783	3687	3803	3803
奶油色	紫色	677	3820	550	782	552	550	550
橙色	橙色	921	3820	3031	783	921	3820	783

※18、30、32为2017年发售的新色。

小巾刺绣图样

材料（1件量）

OLYMPUS No.3500亚麻十字布（20ct，80格/10cm）芥末黄色（1041）或者藏蓝色（1007）50cm×46cm，OLYMPUS小巾刺绣线各色适量

制作方法

1. 在亚麻十字布上做小巾刺绣。首先在布的中心处刺绣主题花样，在其上下刺绣J线条，便容易决定其他主题花样的位置。
2. 两侧边折叠2次后缝合。
3. 上、下两边折叠2次后缝合。

★图案 >>> 原大纸样B面

J（4格×291格）

结构图

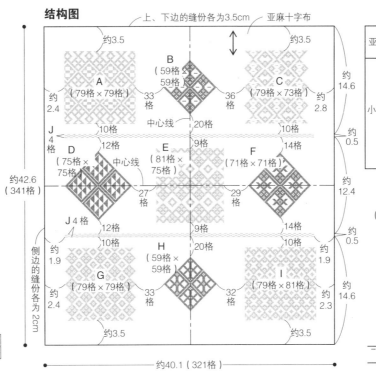

上、下边的缝份各为3.5cm　　亚麻十字布

约3.5　　　　　　　　　　约3.5

B（59格×59格）

A（79格×79格）　　　33格　　　36格　　　C（79格×73格）

约2.4　　　　　　　　　　约2.8

中心线　　20格

J 4格　　10格　　　　　　　10格

D（75格×75格）　中心线　E（81格×75格）　F（71格×71格）

约42.6（341格）　　27格　　29格

J 4格　　12格　　9格　　14格

10格　　　20格　　　10格

G（79格×79格）　H（59格×59格）　I（79格×81格）

33格　　32格

约3.5　　　　　　　　　　约3.5

约40.1（321格）

侧边的缝份各为2cm

约14.6　约0.5　约12.4　约0.5　约14.6

约1.9　约2.4　　约1.9　约2.3

亚麻十字布	芥末黄色（1041）	藏蓝色（1007）
小巾刺绣线	A~I 335（使用5桄）	A、C、E、G、I 800（使用3桄） B、D、F、H 354（使用2桄）
	J 731	J 512

周边的处理方法

（相对一边同样方法处理）

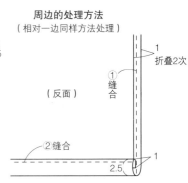

（反面）

折叠2次

① 缝合

② 缝合

2.5

毛毡布刺绣

刺绣起点（做锁边绣勾勒轮廓）　※照片中主题花样的形状和作品不同。

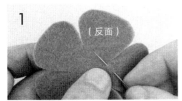

1　（反面）

绣针穿上主题花样最外侧（A或E）用绣线，稍稍挑起主题花样内侧的毛毡布，抽出绣针。

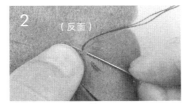

2　（反面）

再次在同一位置出针。注意不要影响毛毡布正面的美观。

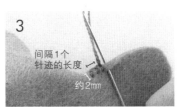

3　间隔1个针迹的长度　约2mm

在毛毡布的周边做锁边绣。针迹长约2mm，针迹间隔约1根针的宽度，连续刺绣。

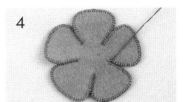

4

周边完成锁边绣的情形。

刺绣终点（取代线结）

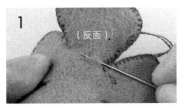

1　（反面）

将毛毡布翻回反面，在锁边绣终点位置，稍稍挑起毛毡布，抽出绣针。

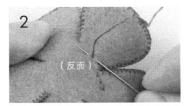

2　（反面）

再次稍稍挑起毛毡布。注意不要影响毛毡布正面的美观。

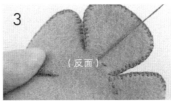

3　（反面）

抽出针后，剪断绣线。

缎面绣

1　（正面）

在花瓣外侧中央的毛毡布和锁边绣针迹之间出针。

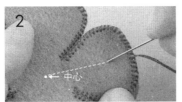

2　中心

向着花朵的中心做缎面绣。

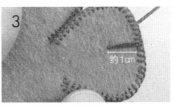

3　约1cm

刺绣长约1cm的针迹。

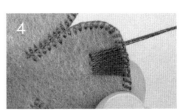

4

在靠近花瓣外部中央平展的地方，不留缝隙，刺绣相同长度的针迹。从第2行开始，刺绣时稍微与上一行的针迹有所重叠，最后完全覆盖毛毡布。

使用串珠的耳钉和耳夹

材料（1组量）

白色平纹布10cm×20cm，合成革3cm×6cm，耳钉或耳夹配件1组，圆形小串珠、串珠线各适量，DMC25号刺绣线各色适量

制作方法（通用）

1. 制作前面。在平纹布上画图、刺绣。使用串珠线逐个缝合固定串珠。
2. 在刺绣周边预留粘胶缝份后，裁剪。在圆弧处的粘胶缝份上剪牙口。
3. 在粘胶缝份上涂胶。沿着刺绣折叠，整理出形状，粘在反面。
4. 裁剪合成革，周边比前面缩小0.1cm。制作安装耳钉（或耳夹）配件的后面。
5. 正面朝外对齐前面和后面，粘贴到一起。
6. 锁针缝后面的周边，注意不影响前面的美观。

※根据个人喜好安装耳钉或耳夹配件。

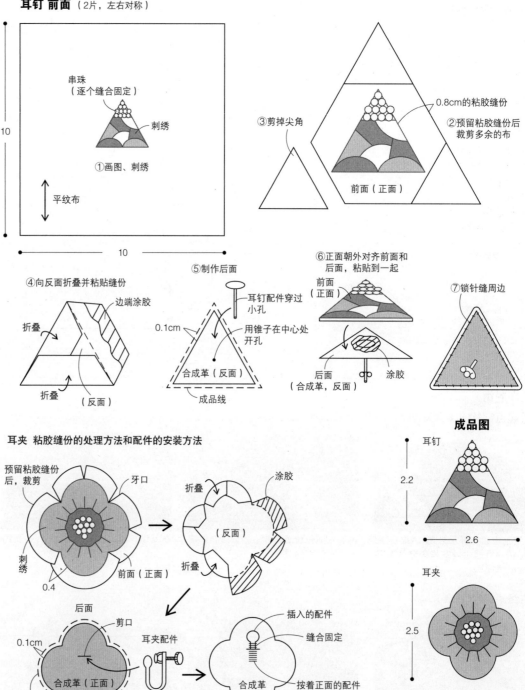

耳钉 前面（2片，左右对称）

成品图

实物等大图案

全部使用DMC25号刺绣线2股线

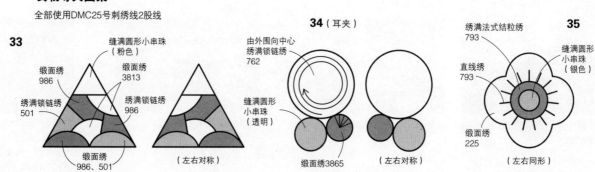

36、37、38　p.50
xxxx　xxxx　xxxx

春花胸饰

材料（1件量）

本白色亚麻布15cm×15cm，皮革、毛毡布各6cm×6cm，长2cm的胸针1个，圆形小串珠适量（仅作品36），DMC25号刺绣线各色适量

制作方法（通用）

1　在亚麻布上刺绣前面的刺绣。作品36缝上串珠。

2　粗略裁剪刺绣周边的亚麻布，粘在毛毡布上。

3　沿着距离刺绣边缘0.2cm的地方，裁剪毛毡布。

4　在周边做密集的卷针缝。

5　裁剪皮革，整体轮廓比前面的成品尺寸线缩小0.1cm，制作安装胸针的后面。

6　正面朝外对齐前面和后面，粘贴到一起。

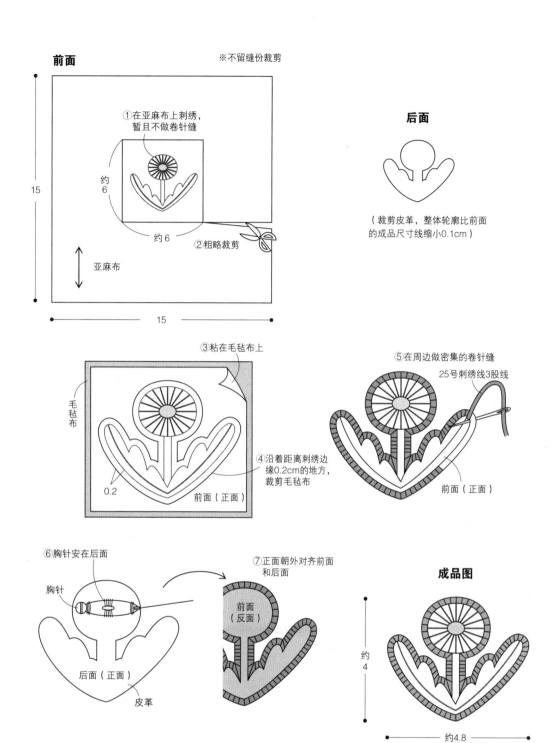

前面

※不留缝份裁剪

①在亚麻布上刺绣，暂且不做卷针缝

15

约6

约6

②粗略裁剪

亚麻布

15

后面

（裁剪皮革，整体轮廓比前面的成品尺寸线缩小0.1cm）

③粘在毛毡布上

毛毡布

0.2

前面（正面）

④沿着距离刺绣边缘0.2cm的地方，裁剪毛毡布

⑤在周边做密集的卷针缝

25号刺绣线3股线

前面（正面）

⑥胸针安在后面

胸针

后面（正面）

皮革

⑦正面朝外对齐前面和后面

前面（反面）

成品图

约4

约4.8

实物等大图案

全部使用DMC25号刺绣线，除指定外均为3股线　法式结粒绣均绕线3周

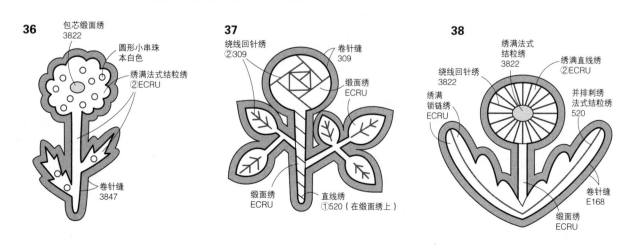

36

包芯缎面绣
3822

圆形小串珠
本白色

绣满法式结粒绣
②ECRU

卷针缝
3847

37

绕线回针绣
②309

卷针缝
309

缎面绣
ECRU

缎面绣
ECRU

直线绣
①520（在缎面绣上）

38

绣满法式结粒绣
3822

绣满直线绣
②ECRU

绕线回针绣
3822

绣满锁链绣
ECRU

并排刺绣法式结粒绣
520

卷针缝
E168

缎面绣
ECRU

花朵发带、3款发夹

发带

材料（1件量）

亚麻布30cm×45cm，宽2.5cm的扁皮筋15cm，DMC25号刺绣线各色适量

制作方法

1 在主体亚麻布上刺绣。
2 正面朝内对折，缝合长边。针迹移至正中间，分开缝份后翻回正面。
3 折叠主体的两端，疏缝固定。
4 同步骤2方法缝合制作穿皮筋布管，翻回正面（预先折叠两端的缝份），里边穿上扁皮筋。
5 扁皮筋的两端固定在主体的两端，穿皮筋布管带有针迹的一面放在内侧，两端套住主体，缝合到一起。

★实物等大图案 >>> 原大纸样A面

发夹

材料（1件量）

驼色亚麻布、黏合衬各15cm×15cm，厚纸、铺棉各5cm×15cm，长9.5cm的发夹配件1个，FUJIX Sara各色适量

制作方法

亚麻布上粘贴黏合衬后做刺绣。裁剪前面和后面，正面朝内对齐后，预留返口，缝合。翻回正面，放入贴上铺棉的厚纸作为芯。锁针缝返口，在后面安上发夹配件。

★实物等大图案、纸样 >>> 原大纸样A面

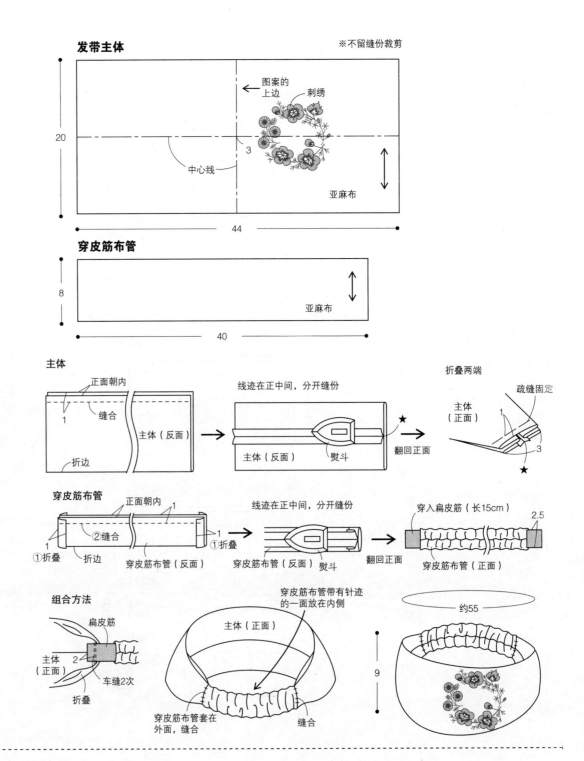

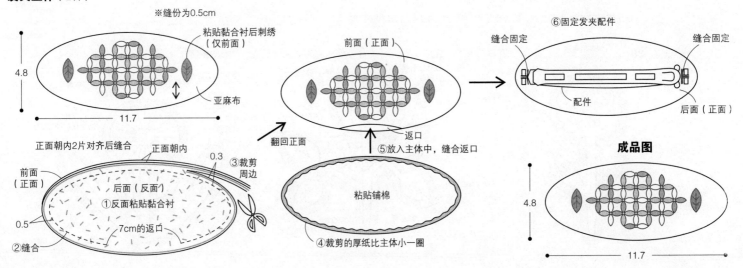

小垫布
刺绣方法

★图案>>>原大纸样A面

2行轮廓绣

1入 2入 5入 6入
1出 3出 4入 7入 8入

Punto Quadro
（四边绣）

刺绣起点
（1出）

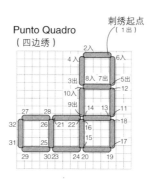
2入
4入 6入
3出 8入 7入 5入
12
10入 14 13 11
9入 16 18
27 28 15 17
32 26 21 22
31 25
29 30 23 24 20 19

Punto Reale
（缎面绣）

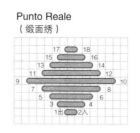
17 18
15 16
13 14
11 12
9 10
7 8
5 6
3 4
1出 2入

整体图

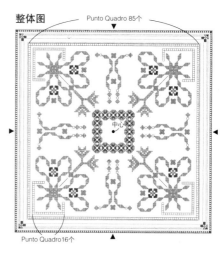
Punto Quadro 85个
中心
Punto Quadro 16个

Punto Vapore
（绕线绣）

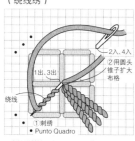
2入、4入
1出、3出
②用圆头锥子扩大布格
绕线
①刺绣 Punto Quadro
※未标明刺绣Punto Quadro之处，只需做绕线绣。

Punto Cordoncino+线环

包卷着剪断的织线，
做Punto Cordoncino（卷针绣）。
绣好方框后，在里面刺绣线环。

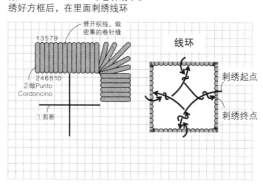
1 3 5 7 9
劈开织线，做密集的卷针缝
2 4 6 8 10
②做Punto Cordoncino
①剪断

线环
刺绣起点
刺绣终点

平针绣

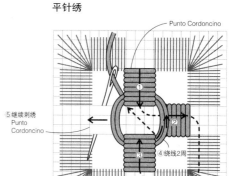
Punto Cordoncino
⑤继续刺绣 Punto Cordoncino
④绕线2周

Half Quadro
（半框绣）

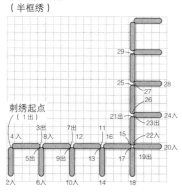
29
25 28
27
26
21出 23出 24入
刺绣起点（1出）
4入 3出 8入 7出 12 11 16 15 22入
5出 9出 13 17 19出 20入
2入 6入 10入 14 18

周边的扣眼绣

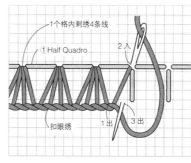
1个格内刺绣4条线
①Half Quadro
2入
扣眼绣
①出 3出

Punto a Giorno
（绕线2周的单侧缝边刺绣）

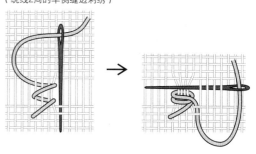

中央的锁边缝

③刺绣Punto Cordoncino的同时绣入Punto Vapore

②扣眼绣

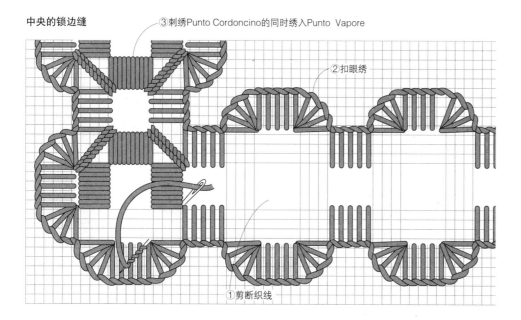
①剪断织线

戒枕

材料

白色亚麻布28ct（11格/1cm，也用于后面）
45cm×40cm，白色绸缎25cm×20cm，
宽0.3cm和1cm的丝带各100cm，珍珠花
边30cm，填充棉适量，DMC刺绣线8号、
12号BLANC及25号3753各适量

制作方法

1 在亚麻布上做哈登格刺绣，制作前面。
 抽除指定位置的织线。
2 制作里袋（放入填充棉，注意薄厚均
 匀）。
3 准备后面的亚麻布，在前面抽出织线
 位置的反面，做单侧缝边刺绣，缝合
 前面和后面。中途放入里袋。
4 固定丝带和珍珠花边。

★图案 >>> 原大纸样A面

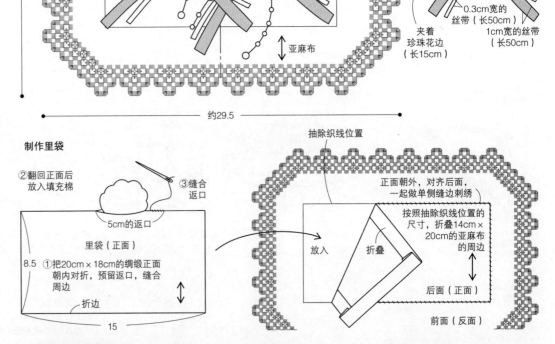

前面

哈登格刺绣

抽除2根织线

丝带（缝合位置
参照图案）

中心线

亚麻布

约21

约29.5

缝合固定蝴蝶结时，
绣针刺透戒枕的后面。
渡几次线后，拉紧绣线，
使此处凹陷。

2条丝带一起打结

0.3cm宽的
丝带（长50cm）
1cm宽的丝带
（长50cm）

夹着
珍珠花边
（长15cm）

制作里袋

②翻回正面后
放入填充棉

③缝合
返口

5cm的返口

里袋（正面）

8.5 ①把20cm×18cm的绸缎正面
朝内对折，预留返口，缝合
周边

折边

15

抽除织线位置

正面朝外，对齐后面，
一起做单侧缝边刺绣

放入　折叠

按照抽除织线位置的
尺寸，折叠14cm×
20cm的亚麻布
的周边

后面（正面）

前面（反面）

刺绣前

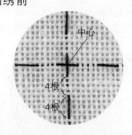

中心

4根

4根

由图案的中心向上下左右分别挑起4根织线，做疏缝。
中心有+（基点）的一面看作正面。

剪断织线的方法

1

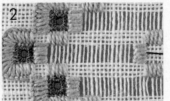

2

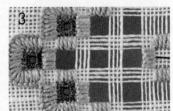

3

垂直于布面插入刀刃，紧邻着刺绣部分的边缘
剪断织线。如果稍稍按着，用力在刺绣部分的
内侧剪断的话，会更加美观整齐。

抽除纬线。

相同方法剪断、抽除经线。

哈登格刺绣的技法

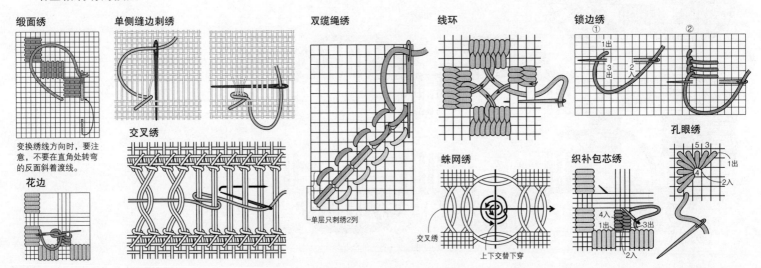

缎面绣

单侧缝边刺绣

双缆绳绣

线环

锁边绣
①　②

1出
3入　2入

变换线方向时，要注
意，不要在直角处转弯
的反面斜着渡线。

交叉绣

单层只刺绣2列

蛛网绣

交叉绣

上下交替下穿

织补包芯绣

4入
1出　1入　3出
2入

孔眼绣

5 3
1出
4
2入

花边

圆形小鸟手提包

材料

白色亚麻布28ct（11格/1cm）35cm×35cm，黄色帆布60cm×70cm，棉布（里袋前后面、口袋里布、内口袋）55cm×70cm，黏合衬70cm×70cm，包用粘衬45cm×70cm，直径1.8cm的手缝磁力暗扣1组，硬质毛毡布5cm×10cm，OOE花线各色适量

制作方法

各组成部分的反面粘贴必要的黏合衬，疏缝包用粘衬。对齐主体后片和口袋后缝合。主体和侧片布缝合后疏缝提手。制作需要缝合内口袋和磁力暗扣的里袋（包底预留返口），正面朝内和主体对齐缝合包口。翻回正面后缝合返口。

★图案 >>> 原大纸样A面

主体前片

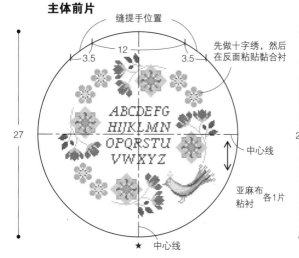

缝提手位置
12
3.5　3.5
先做十字绣，然后在反面粘贴黏合衬
ABCDEFG HIJKLMN OPQRSTU VWXYZ
27
中心线
亚麻布　各1片
粘衬
★ 中心线

主体后片

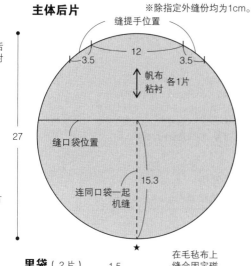

※除指定外缝份均为1cm。
缝提手位置
12
3.5　3.5
帆布　各1片
粘衬
27
缝口袋位置
连同口袋一起机缝
15.3
★

侧片布（主体、里袋各1片）

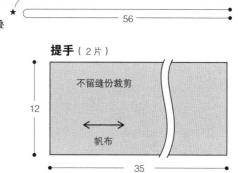

5
折边
帆布
在侧片布主体上放粘衬
56

提手（2片）

12
不留缝份裁剪
帆布
35

口袋

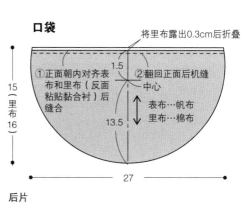

将里布露出0.3cm后折叠
1.5
①正面朝内对齐表布和里布（反面粘贴黏合衬）后缝合
②翻回正面后机缝
中心
表布…帆布
里布…棉布
13.5
15（里布16）
27

里袋（2片）

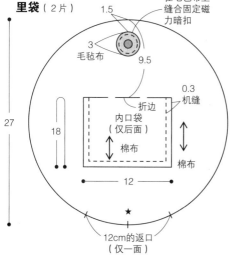

在毛毡布上缝合固定磁力暗扣
1.5
3
9.5
毛毡布
折边
机缝
0.3
内口袋（仅后面）
棉布
18
27
12
12cm的返口（仅一面）
★

后片

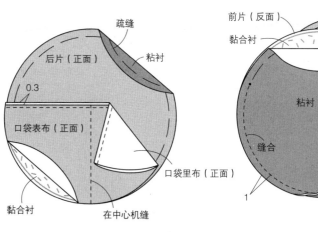

疏缝
后片（正面）
粘衬
0.3
口袋表布（正面）
口袋里布（正面）
黏合衬
在中心机缝

处理主体

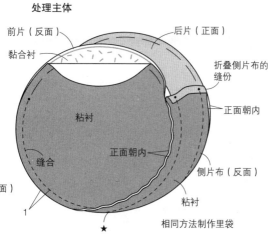

前片（反面）
后片（正面）
黏合衬
折叠侧片布的缝份
粘衬
正面朝内
正面朝内
缝合
侧片布（反面）
粘衬
1
★
相同方法制作里袋

提手

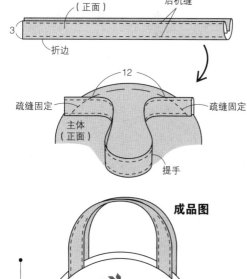

折叠成四层后机缝
（正面）
3
折边
12
疏缝固定　疏缝固定
主体（正面）
提手

组合方法

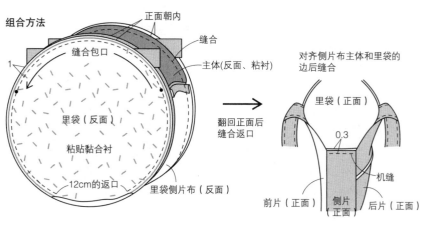

正面朝内
缝合
缝合包口
主体(反面、粘衬)
1
里袋（反面）
粘贴黏合衬
12cm的返口
里袋侧片布（反面）

翻回正面后缝合返口

对齐侧片布主体和里袋的边后缝合
里袋（正面）
0.3
机缝
前片（正面）侧片（正面）后片（正面）

成品图

ABCDEFG HIJKLMN OPQRSTU VWXYZ
27
27
5

树枝环贴布纸盒

材料

白色亚麻布25ct（10格/1cm）30cm×30cm，
条纹棉布30cm×60cm，驼色棉布40cm×
40cm，铺棉15cm×30cm，厚2mm的厚
纸、肯特纸、水贴胶带、贴布纸盒专用
胶各适量，OOE花线各色适量

制作方法

参照图示。用胶和水贴胶带将厚纸做成
盒子，贴布。

★图案 >>>p.83

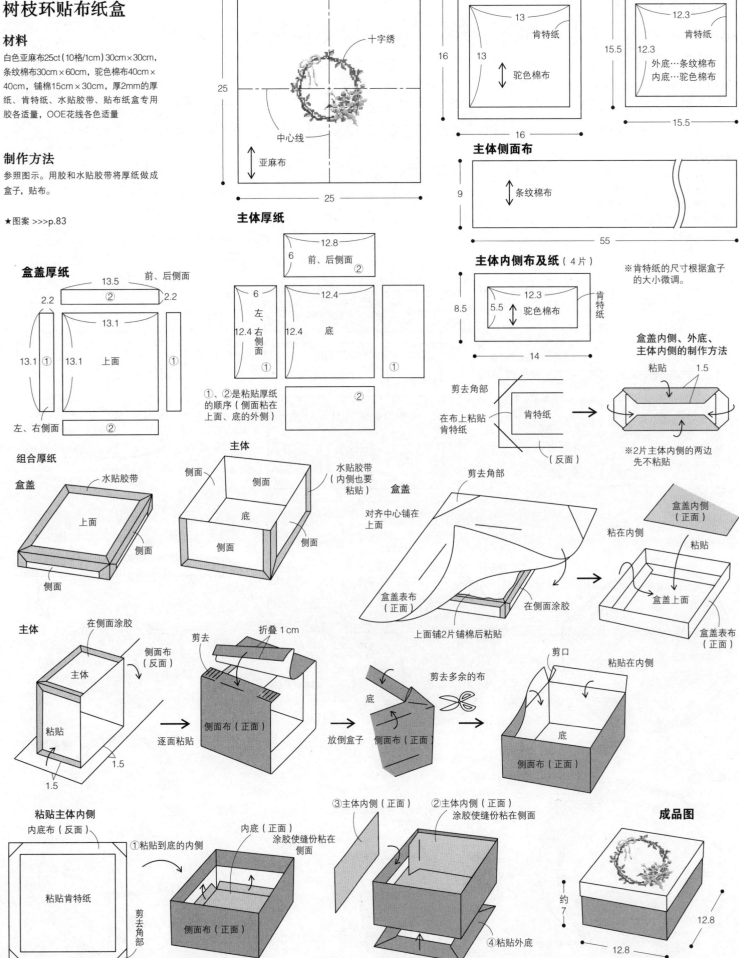

备案号：豫著许可备字-2019-A-0094

图书在版编目（CIP）数据

爱刺绣. 11，春意醉人的刺绣图样/日本宝库社编著；于勇译. —郑州：河南科学技术出版社，2023. 5
ISBN 978-7-5725-1132-5

Ⅰ.①爱… Ⅱ.①日… ②于… Ⅲ.①刺绣-工艺美术-技法（美术） Ⅳ.①J533.6

中国国家版本馆CIP数据核字（2023）第041211号

出版发行：河南科学技术出版社
　　　　　地址：郑州市郑东新区祥盛街27号　　邮编：450016
　　　　　电话：（0371）65737028　　65788613
　　　　　网址：www.hnstp.cn
策划编辑：刘　欣
责任编辑：梁　娟
责任校对：刘逸群
封面设计：张　伟
责任印制：张艳芳
印　　刷：北京盛通印刷股份有限公司
经　　销：全国新华书店
开　　本：635 mm×965 mm　1/8　印张：17　字数：300千字
版　　次：2023年5月第1版　　2023年5月第1次印刷
定　　价：69.00元

如发现印、装质量问题，影响阅读，请与出版社联系并调换。